感 谢

**教育部人文社会科学研究基金提供
研究与出版经费
韶关学院音乐学院给予大力支持与关怀指导**

教育部人文社会科学研究青年基金项目资助
（音乐速度的研究 批准号 14YJC760008）

Yinyue Sudu Shuyu Yanjiu

音乐速度术语研究

邓 青◎著

·广州·

版权所有　翻印必究

图书在版编目（CIP）数据

音乐速度术语研究/邓青著.—广州：中山大学出版社，2017.8
ISBN 978-7-306-06156-0

Ⅰ.①音…　Ⅱ.①邓…　Ⅲ.①音乐—速度—术语—研究　Ⅳ.①J6-61

中国版本图书馆CIP数据核字（2017）第206387号

出 版 人：徐　劲
策划编辑：熊锡源
责任编辑：熊锡源
封面设计：林绵华
责任校对：林彩云
责任技编：何雅涛
出版发行：中山大学出版社
电　　话：编辑部 020-84110771，84111997，84110779，84113349
　　　　　发行部 020-84111998，84111981，84111160
地　　址：广州市新港西路135号
邮　　编：510275　　　传　　真：020-84036565
网　　址：http://www.zsup.com.cn　E-mail:zdcbs@mail.sysu.edu.cn
印 刷 者：佛山市浩文彩色印刷有限公司
规　　格：889mm×1194mm　1/32　8.125印张　210千字
版次印次：2017年8月第1版　2017年8月第1次印刷
定　　价：30.00元

如发现本书因印装质量影响阅读，请与出版社发行部联系调换

前　言

本书将缪天瑞、林剑在《基本乐理》（p.35）中给出的13个主要音乐速度术语纳入研究范围，没有再涉及其他速度术语。这13个主要音乐速度术语是：Grave、Largo、Lento、Larghetto、Adagio、Andante、Andantino、Moderato、Allegretto、Allegro、Vivace、Presto 及 Prestissimo。关于速度（及表情）术语的问题，《格罗夫音乐词典》有专门的词条 Tempo & Expression Marks，比较详细地介绍了这个问题的来龙去脉，并评论说这是一个西方音乐史学与理论研究的大难题，很少有人敢于涉足，研究结论也难以衡量，难以让人信服。

对本书的内容，笔者从研究生时期（2009年）开始了粗略的构思，之后也断断续续做了些工作。2011—2013年，历经近三年的前期知识准备，才算有了较好的正式研究基础。2014年，很幸运地获得了教育部课题"音乐速度的研究"，这大大鼓励了笔者进一步研究的信心。然而，拿到课题正式展开研究时，巨大的困难马上扑面而来。首要摆在面前的是外语关——需要研读英法德意四种语言的音乐文献；然后，是搜集查找第一手资料的问题。2014—2015年之间，我的主要精力就用于解决外语及资料问题。

若说当时刚看到《格罗夫音乐词典》的相关评论时没有什么感觉，那么现在回想起来，既感叹它的正确，又汗颜于自己的无知者无畏。如果时间可以重来，笔者可能没有勇气再走这个研究方向。坦率地说，笔者前后花了近6年的时间，仅仅看清楚了前面的一点道路，而四周的迷雾反而更浓、更黑。套用近现代国学大师王国维的说法，笔者现在还没走完学术研究的第一重境界——"昨夜西风凋碧树，独上高楼，望尽天涯路"。在接下来

的岁月里，逐渐步入"衣带渐宽终不悔，为伊消得人憔悴"的第二重境界。希望在有生之年，能迎来"众里寻他千百度，蓦然回首，那人却在灯火阑珊处"的那一刻。

藉此，对本书作一说明，也回顾数年走过的研究之路，供其他研究者参考，共勉之！

一、技术或文化

若我们能无视历史生活的存在，自然可以无视诸如17—18世纪人们的想法与情感，即使他们曾经像当今的我们那样鲜活地活过，并留下了浓墨重彩的历史与精神印记。单纯从演奏技术上说，我们当然可以按自己或当代的理解率性地对待过去的作品，想怎样演奏就怎样演奏。然而，历史与文化的虚无终究要不得，尊重历史、尊重传统就是尊重自己。设想，若后人对曾经活生生的我们视若风中废纸般无足轻重，那我们又该作何感想呢？

从实用功利的角度来看，寻求理解甚至破解杰出演奏的奥秘问题，具有巨大的现实意义。而杰出演奏的关键因素之一就是速度，它更多地指向难以言说的人的表情情感。事实告诉我们，演奏家在实际演奏作品时，并不是随时随地绝对服从谱子上的速度指示，而是根据自己对作品的理解、技巧的运用、对艺术场景的再现或幻想等因素，对速度术语的要求做弹性处理。当演奏技巧已不再成为障碍而仅仅是具备了获得杰出演奏能力的可能性与基础时，演奏艺术从根本上取决于作品理解力与艺术表现力的高低，并最终上升到对音乐文化深入领悟及反思的哲学高度。

本着"语言的归语言"的原则，既然音乐速度术语采用了自然的语言，那么就需要探讨它们在普通语境（即词典与文学等文献）下的意义；又因为速度术语产生于17世纪，当时的意义可能与今天的意义存在某种程度的差异问题。基于这两个原因，本书运用历史语义学的研究方法，从词源出发，紧扣权威扎实的资料，搞清楚速度术语在历史文化大语境下的含义及流变，

并导入音乐语境中讨论其特殊的意义及用法，从而更好地理解前人在作品中的所思所想，并在演绎中体现出来，这也是本书的写作目的。

二、音乐速度术语的起源及其诠释问题的复杂性

通过研究西方音乐文献及著作，我们可以知道，西方音乐发展到 16 世纪时，还没有出现速度术语，例如 1555 年 Nicola Vicentino 的著作还没有相关记录。早期的西方音乐很大程度上是即兴性质的，并且作曲者通常也是演奏演唱者，合唱队或乐队的其他成员只须按前者的指示排练演出，不存在理解分歧的问题，当然也不需要在乐谱中加注说明。后来作品的演奏（演唱）不再局限于创作者本人，也不再局限于当地或邻近地域，逐渐产生了作品与作曲家、作曲家与演奏者的双重分离，因此需要在乐谱中将作曲家的意图、要求尽可能地标注出来。自然而然地，就产生了包括速度术语在内的一系列音乐术语及记号。由于意大利音乐在 16 世纪晚期至 18 世纪初盛极一时，统治了当时欧洲的音乐界，并且这个时期正处于西方音乐的发展关键期，所以意大利音乐家使用的意大利语术语就成了欧洲音乐界的规范，并一直延续至今。

当 17 世纪的意大利音乐家使用其母语在乐谱上标注时，他们肯定清楚具体术语的细致含义，并正确适当地使用。随着意大利音乐作品被不同国家的音乐家所演出，不可避免地产生了因非母语而带来的天然理解隔阂。这不难理解，正如我们清楚地明白汉语词汇"舒缓"与"缓慢"二者在词义、气质、褒贬色彩等方面的异同，但很难准确理解意大利语词汇 adagio 与 lento 的丰富含义及它们之间精妙、细微的区别。由此，音乐速度术语诠释的问题正式产生。另外，器乐由声乐中分离、独立出来，失去了声乐所借助的自然语言逻辑表述结构（包括呼吸、发声、停顿、高低、长短、轻重、情绪等元素）的支持，整体艺术表现力以

及音乐节奏（速度）不再受到歌词内容、情绪的支配与限制，造成本身具有极强的抽象性、模糊性，需要依靠人们的想象去追随一个个音符；这种情况打破了人们的传统认知模式，导致理解上的困难。对此，西方学者说（《西方文明中的音乐》p.257）："没有了歌词的有力帮助，器乐提供的只能是抽象、唯心的音乐内容，需要另一套乐汇和形式。器乐是纯幻想的艺术，所以不得借助其他因素。采用声乐那样的手法当然不行，因为声乐的性质不同，声乐的形式和风格或多或少决定于歌词。器乐的自身特点最后随着摆脱声乐影响，走自己道路而出现。由于音乐思维、形式和歌词的结合年久日深，器乐的解放进行缓慢……独立处理乐器，使器乐有了自由和充满幻想的活力，从而加快了它摆脱声乐的枷锁……"这种情况给予器乐作品中速度术语的诠释以较大自由度，突显了它的主观性、模糊性，使速度术语的诠释问题变得更复杂棘手。

在早期音乐作品中，包括速度术语在内的各种音乐术语应用得较少，音乐速度术语诠释的问题还不大明显、重要；之后，随着记谱法的完善，作曲家写作音乐作品的技巧与经验的提升，音乐作品的即兴演奏演唱的性质逐渐失去，乐谱成了充分表达作曲家意志的东西，谱子里充满了音乐术语（《西方文明中的音乐》，p.585）："18世纪下半叶，我们则知道，'既然今天音乐中有了最微细的差异，必在曲中加以标示，艺术与技术术语大大增加，乃至符号与标示很快就淹没了音符'。"这必然大大地压缩了演绎者的自我发挥空间，令其再也不可能随意改动旋律与和声，只能针对相对模糊的速度（及表情）术语发挥自我的想象与诠释，从而形成独特的演奏版本及演奏风格。基于以上情况以及音乐速度（及表情）术语的重要性，其诠释问题受到前所未有的重视——17—19世纪的音乐词典或理论著作中，毫无例外都将速度（及表情）术语纳入研究范围。然而这个问题又是如此的主观、模糊，人们的研究结论常常互相矛盾，意见分歧很

前言

大,例如就连术语 grave, largo, lento, adagio 的先后排列次序,都无法达成一个统一标准。

面对这种困扰,人们曾乞灵于科学技术的精确、客观性,并催生了节拍器(metronome)的出现。节拍器可视为 17—18 世纪盛行于欧洲的理性主义(又称唯理主义)的产物。所谓的理性主义,简而言之,就是相信人的力量,相信人可以凭着对科技的掌握,深刻地、充分地认识并改造世界,从而建立起一个规范完善的、以科技手段可度量、可验证的、预设的新世界;其实质是重新解释、定义一切事物及规则。在法国凡尔赛宫的规整式园林里,连花草树木都不允许自由地舒展,而必须修剪得如机械零件般整整齐齐,那一个个几何图形,布局上的严格中央对称,最好地阐释了理性主义的主张、威力与极端。连自然的树木都要求这样,那音乐就更不允许有模糊的、不可规范的存在。在理性主义者的眼中,lento, largo, presto……这些术语太不精确了,必须要严格"科学"地定义为某个可测量的、客观的节拍数字。诚然,节拍器有一定的辅助作用,但用一个死板的、机械的装置来规范主观感性的、模糊又美妙的音乐,无论如何都显得荒谬与苍白无力。历史的经验早已证明,节拍器无法对付变化多端的音乐速度,因为它无法规范每一次呼吸、每一次心跳、每一个细微的感情起伏,正如德国现代研究学者 Rudolf Kolisch 指出的那样(*The New Grove Dictionary of Music and Musicians*, see "Tempo & Expression Marks"):"因为富有表现力的演奏几乎没有任何两个连续不断的小节或甚至是任何两个连续不断的节拍会精确地采用同一速度,所以节拍器的数字经常难以给定甚至更难以跟随。"

三、音乐演奏速度问题

首先,所谓的音乐速度"快慢",更多时候只是一个相对概念。例如对小孩子来说,成年人正常的、中等的步速就是快的,因为小孩子的步伐小,要达到成年人的步速,必须大大提高其行

走动作的频率,所以给小孩子本人及旁观者以"快"的感觉;又如大象看似行走很缓慢,但因为它们的步伐远大于人类,所以事实上(就人类的标准而言)大象的实际行走速度是较快的。在音乐作品中,这种情况也很常见。例如,肖邦《降 g 小调钢琴练习曲》(OP. 10 No. 5),速度术语为 Vivace,原谱标记速度为四分音符 =116,各演奏家的实际速度为 120 左右,表面看来这种速度并不算快,但由于小节里的音符很多,手指弹奏的频率很高,速度 120 的实际演奏效果给人飞快急速的感觉,若按 Vivace 的正常节拍器标值(160~180)来演奏,则快得几乎无法演奏。

另外,本书在讨论具体音乐作品时,必须引入各种录音版本,以考察其实际演奏速度。这里产生了两个无法避免的问题:① 研究条件所限,暂时无法运用先进的科学仪器采集、分析曲子的速度数据,将全程的速度变化一一标记出来,再运用数学分析方法加以研究,只能依据笔者的听记而得出,自然是不精确的;② 由于在一个乐章、乐段、乐句甚至小节中,速度都时刻在合理的范围内动态变化,有时甚至难以确定它的近似值(更遑论精确值);若用平均值的话,又会抹去了许多精妙的细节,反映不出动态变化的速度线条,导致这个所谓的"实际演奏速度"只能是粗略的、大致的。

说到底,音乐声响也是物理声响系统中的一个类型,完全可以用技术手段将一部音乐作品的音高、强弱、音长、速度等音乐元素,做最细致、最严谨的科学分析。基于这种理念,当代西方音乐学者乐于运用科技的手段来研究音乐演奏速度的问题,而分析音乐时长模式的科学概念 IOIs(interonset intervals 起点间间距)就是较常见的一种分析工具:它通过比较同一作品公认杰出的不同演奏版本,分别画出音符时长柱形图,进行演奏速度的数值比较,找寻其速度规律与个性处理之处。这个技术手段或研究方法取得了不少成果,对以后的速度及表情术语研究是很有帮助的,例如运用这种方法分析 Andante 在 J. S. 巴赫作品中出现

的规律、具体速度数值及其变化、演奏的技术技巧（触键手法、力度、停顿、呼吸、装饰音处理……）等方面的情况，则所有元素都可在物理分析仪器上一一展现无遗。

必须注意，本书无法给出权威或标准的演奏速度答案！理由是显而易见的：① 20 世纪之前的音乐作品，没有可能留下作曲家本人或得到他赞赏的演奏录音，自然无法判断现当代的演奏版本是否妥当；② 笔者既无能力也无资格说某某演奏家的演奏很好、某某不妥当，充其量只能提出自己肤浅的看法或建议，只代表笔者个人的水平与欣赏情趣而已，自然无法成为指导意见；③在没有充分深入地研究各种（特别是 16—18 世纪）原始音乐文献之前，就连白纸黑字写在音乐词典里的各种观点，笔者都无法说清其来源及依据，有时甚至不大清楚它的（哪怕是）字面意义，又如何做出判断与选择呢？例如，20 世纪早期公认的贝多芬作品权威演奏家施纳贝尔，其演奏水平甚至还得到过勃拉姆斯的赞赏，而现当代乐评界对其在演奏速度方面过于自由的做法是有微词的，但施纳贝尔本人却认为自己是真正领悟了作品的原意而非死板地忠实于乐谱指示；又如：古尔德的演奏风格常常是与众不同的，他在演奏 J. S. 巴赫《小提琴与拨弦键琴奏鸣曲》第一首之第一乐章（BWV1014）Adagio 时，速度为 42～48，明显比其余四位演奏家 60～80 的速度偏低不少，也不符合原始版《演奏指南》里的速度建议值（四分音符 =60～66），但他的演奏却成了经典的演奏版本，得到了很高的评价……类似的例子不胜枚举，我们又能说谁是谁非呢？由于各人的见解及艺术审美的差异，出现上述的情况是很正常的。所以，从这个角度来看，具有高度主观性与个性化的音乐速度问题，其本身在很大程度上就是无解的，不可能有标准答案！

不过，按笔者的看法，衡量音乐作品速度得到正确解读的唯一标准，只能是理解、尊重并完美地表现出作品的真实原意以及应有的演奏速度。

四、音乐文献

研究音乐速度术语,需要搜集16—19世纪的外语原文音乐资料,《格罗夫音乐词典》开列了一张书单,有26本,涉及拉丁语、意大利语、法语、德语、英语、捷克语、匈牙利语共七种外语,最早的著作出版于1555年。这些书籍在国内很难获得,即使国家图书馆,也基本没有收藏。几经周折才从意、法、美、英等国购得一些原版复印本。然而,并不是把这些著作研究透了就能解决 Tempo & Expression Marks 的问题,这只是研究基础,还需要更多、更早期的资料,并且需要结合具体的音乐作品来探讨。依据笔者目前为止的研究体会,应对这张参考书单做些调整,有增有减:去掉了无法找到的拉丁语、捷克语、匈牙利语三本著作,去掉了20世纪以来有关力度研究的现当代著作(年代太近了,价值不大且属于第二手资料),尽可能增加了17—18世纪早期的著作以求更好地了解速度术语早期的情况。因此,笔者建议的书单主要有:

1. 18—19世纪的10部音乐词典,其中最重要的有3部:1703年法国布罗萨德的 *Dictionnaire de musique*,1764年法国卢梭的 *Dictionnaire de musique*,1802年德国科钦的 *Musikalisches Lexikon*。

2. 现当代音乐词典三部:① *Larousse Dizionario Musicale*(三大册,约2200页,法语原版1958年出版,暂只找到1961年意大利语译本),它对于了解非英语世界对各种音乐问题的看法,具有重要的作用。②《牛津简明音乐词典》2002年国内译本,它是一本国内音乐界研究的案头书。③ *The New Grove Dictionary of Music and Musicians*《新格罗夫音乐与音乐家词典》(英文版),此书由洋洋大观的33册(共约5000万字)所组成,对各种音乐问题的涉猎宽广度是独一无二的;虽然它没有给出速度问题的答案,但其中讨论到的历史情况给笔者很大的启发,一直指导着

笔者研究的努力方向，并且成为文献查找的最重要线索。当然，研究此书本身已不易，研究其提供的文献更是难上加难。

3. 各种音乐著作22本，其中最重要的有7本，如下表：

作　者	书　名	出版年份
N. Vicentino	*L'antica musica ridotta alla moderna prattica*	1555
J. J. Quanßens	*Versuch einer Anweisung die Flote traversiere zu spielen*	1752
Giulio Caccini	*Le nuove musiche*	1602
L. Mozart	*Versuch einer gründlichen Violinschule*	1756
F. Couperin	*L'art de toucher le clavecin*	1716
C. P. E. Bach	*Versuch über die wahre Art das Klavier zu spielen*	1759
M. Clementi	*Introduction to the Art of Playing on the Piano Forte*	1801

五、外语问题

虽然笔者之前已掌握了英语，也能初步开展法语文献研读，但这远远不足以应付本课题（或本书）的研究所需，它需要用到5种外语，即意大利语、法语、德语、拉丁语、英语。前四种语言都比英语难得多：① 它们具有英语所没有的非常复杂的变格变位以及阴阳中三种词性等现象，令其语法及词汇的拼写形式繁琐多变，而即使是大型词典对很多变化形式都不予列举（即词典都查不到），若非懂得其变化规律，根本无法开展研读工作。② 16—18世纪的意法德语，属于中古到近代之间的过渡型时期，还保留了较多的拉丁语的特点，与19世纪中晚期以来的所谓现代语言时期，存在较大的差异，如果没有拉丁语的基础，很难准确地研读。③ 方言问题：与汉语的情况类似，意法德语

的统一或规范是近现代才形成的，在19世纪中晚期之前的漫长历史时期，都是多种方言并行的，例如意大利语是以罗马方言、佛罗伦萨方言为主体，同时各种方言并行使用，所以16—18世纪的意大利语音乐文献，由罗马方言、威尼斯方言、佛罗伦萨方言、西西里方言或拉丁诺方言等写就，有些音乐家还干脆使用拉丁语来写作。④ 拉丁语，与古希腊语、古希伯来语一起，组成了西方古典学三大基本语言，是古典学研究的基础条件，它的难度之大是公认的：一个词汇有多达180种的变化拼写形式。打个不太准确的比喻——其难度约相当于意法德三种语言难度的总和。至于古希腊语，一个词汇360种的变化拼写形式则直接令人崩溃！西方学者调侃说，等罗马人学会了古希腊语，他们已没有时间去征服世界。我国前辈学者苗田力先生，一生致力于古希腊文化的研究，曾翻译了柏拉图、亚里士多德全集，也慨叹说自己还不能脱离词典而自由地研究古希腊文献。

有时想想，真的想不通为何作为艺术的音乐，偏偏比哲学涉及的语言还要多！最主要、最基础的西方音乐术语（包括速度术语）是用意大利语写成的，而且音乐发展史上曾有过很重要的"意大利世纪"，产生了所谓的演奏演唱的"意大利方式"，自然，掌握意大利语阅读与翻译能力是必不可少的；意大利语（及法语等）源于拉丁语，它们之间的关系类似于古代汉语与现代汉语的关系，不了解前者，无法真正深入地理解后者的语言文化背景，而且16—17世纪的音乐文献有些还是用拉丁语写成，所以无可避免地需要懂得些拉丁语。德奥音乐的分量之重自不待言，秉承了德国人严谨较真的民族性格及德国古典哲学博大艰涩的传统，德语音乐文献也可开列一张长长的书单，且以大部头为主，号称西方音乐理论与器乐史的扛鼎之作——18世纪三大音乐名著——也入列其中，因此又需要懂得德语。另外，还得进一步提高自己的法语能力，才能更好地研读为数不少的法语原著，毕竟音乐史上还有所谓演奏演唱的"法国方式"，它的影响至今

仍然深远。对于外语资料的问题，本来打算交由翻译公司解决，后来发现花费较大，经费不足以支持；而且更重要的是需要从大量文献中研读、搜集到所需资料，总不能随身带着个翻译公司，所以只能另想它法。当然，依靠笔者个人的能力与精力，光是应付外语都不够时间，幸而得到笔者丈夫叶志伟的大力支持，他承担了意、德、拉丁语资料（含文学资料）的研读与翻译，并负责校对笔者所翻译的法语资料，才解决了这个大难题。

根据笔者的体会，研究所需的外语词典最好是原文大词典（拉丁语除外），可避免中介语言无法传达语气、字词与意义的精妙之处的问题，亦可避免其他可能存在的翻译问题。这些词典主要有：意大利语词典 *Grande Dizionario Hoepli Italiano*、意大利语词源词典 *Dizionario Etimologico*、《罗贝尔法语大词典（法法版）》、法语词源与历史词典 *Larousse Dictionnaire Etymologique Et Historique Du Francais*、拉英大词典 *A Latin Dictionary*、《瓦里希德语大词典（德德版）》、《牛津简明英语词典（英语版）》等。

六、关于西方古典文艺美学思想

本书在讨论音乐速度术语时，实质上还将它放置在西方古典文艺美学思想的背景下，因为后者深深地影响着西方古典音乐，并可为我们更准确、深入地把握具体术语的含义及特质提供有益的启示。

近现代西方大学者 Alfred North Whitehead 认为，整个欧洲哲学史不过是由对柏拉图学说的一系列脚注所组成，并且这是欧洲哲学传统的最妥帖的总体特征（参见 *Plato's Six Great Dialogues* "Note"第 iv 页）。这种说法或许过于极端，不过却深刻地指出了古希腊罗马文明对西方文化的滋养、贯注及统治的事实。

笔者认为，古希腊罗马文艺美学思想最主要的特征就是建立在中庸均衡原则之上的力与优美！古希腊人将这个为人处世的原则铭刻在德尔菲阿波罗神庙上"μηδεν αγαν"——凡事皆应适

中节制；同样的信念，化为古罗马诗人贺拉斯的一声赞叹："aurea mediocritās"——金子般珍贵的中庸（参见 *A Dctionary of Latin Words and Phrases*, p.23）。奉行中庸、节制、宽容、均衡的原则由此流传至整个欧洲，成为古代世界的金科玉律，甚至晚至 19 世纪初，歌德在其 1829 年《遗嘱》一诗中，还告诫人们要"有节制地享受幸福与富足"（《歌德文集》，p.86），可见中庸均衡原则的源远流长及深远影响。

至于力与优美的美学特征，则只要看一看那些健壮阳刚的男神、九头比例的优美女神、轮廓鲜明充满力量的肌肉、深邃的眼神、静穆庄严而高贵的面容、S 线条的对偶倒列、从帕提农神庙到万神殿以至林肯纪念堂的宏伟柱式等，就不难理解到，古希腊罗马所有的灵魂与精髓，都变成了一座座永恒的雕塑及伟大的建筑。这是西方文化的最高典范，也是过去、现在以及将来的所有时代，西方世界最重要的精神支柱之一。由此开创出来的西方古典文艺美学，基本继承了它的精神，简而言之就是强调以崇高、力量、优美、对称、平静、均衡与节制为底蕴的文学艺术审美观；所有的形式与题材、悲与喜、愤怒与宁静，都由此而生发并成为最终指归。拉奥孔的痛苦与呻吟最终以一声轻叹消解了所有的丑陋与苍白无力，完美地诠释了西方古典文艺美学思想的审"美"（而非审"丑"）总特征；换言之，就是不允许在艺术中表现出不优美的、令人感到厌恶的、力量衰朽的以及丑恶的事物或情绪，万一迫不得已需要牵涉或表现到这些"丑"，也要求在处理上予以淡化甚至完全消解，以免引起观众的厌恶感或不良的联想。西方古典文艺美学思想曾长期支配着文艺的创作方向与欣赏情趣，它对我们更好理解、演绎浪漫主义音乐兴起前的音乐作品，具有重要的指导意义。

七、下一步的研究方向

对笔者而言，本书完成之后，音乐速度（及表情）术语问题的研究才算真正开始！这毫无矫情的成分。事实上，如果仅凭着花了几年时间，看了点书，下了点功夫，就能破解速度术语的难题，那西方至少早在200年前就完成了这项工作，又何来"难题"的说法呢？不过，笔者这几年的努力还是有回报的，至少不像当初一样两眼一抹黑，总算看清楚了一点前方要走的路。按笔者的初步心得，研究音乐速度（及表情）术语问题需严格按次序逐步展开四个方面的工作，而最关键是第一步，即18世纪之前的历史情况研究，主要内容是1500—1700年意大利、法国音乐文献的整理、翻译与研究，这是所有研究的基础。不经过这个阶段，研究将无法真正展开并取得成果！它是笔者未来数年的研究方向。

1500—1700年，横跨了几乎整个文艺复兴音乐时期及巴洛克音乐时期，是音乐术语产生前后以及初步发展的关键时期，并且演奏演唱的"意大利方式"与"法国方式"、华彩乐段、利切卡尔、阶梯式速度与力度理念、歌剧的产生、和声、对位法、复调等一系列后世重要的概念或形式，也都产生于这一时期。

就像是先有语言再有语法一样，音乐方面则是先有音乐再有术语（自然包括速度及表情术语）。这引出来一个有趣的问题，在没有速度术语甚至连暗示都没有的时代，音乐家如何确定具体的演奏演唱速度？例如，1585年Giovanni Bassano论装饰音的《利切卡尔与华彩段》（*Ricercate passaggi et cadentie*）（见图1）、1614年B. Bottazzi《合唱与管风琴》（*choro et organo*）（见图2）这两部早期意大利著作，书中都只有调号、高低音谱号、节拍、声部说明及音高（分别如下图），完全没有任何术语，那按什么速度演奏演唱？

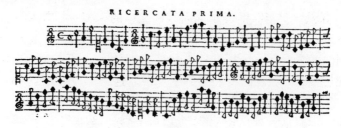

图 1

注：标题 Ricercata Prima 意为：利切卡尔 第一部

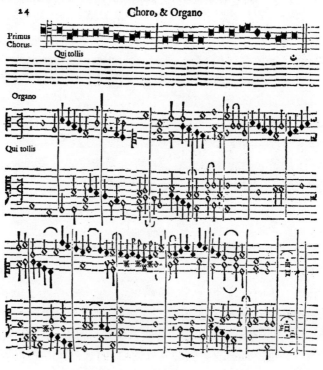

图 2

注：乐谱中的拉丁语词意思是：Primus Chorus 第一合唱（组），Qui tollis 此处需要升高（音量/音符），Organo 管风琴（或译作奥尔加农）

前言

 显然，对当时的音乐家而言，具体的速度——它由一直沿用下来的传统与习惯所确定——是不言自明的，基本上也没有什么创作意图、音乐意境、表情情绪等方面争议。不过，对于这个传统与习惯，今天的我们是不清楚的，这是第一个难点与着力点！又如，随着时间的推移，到了18世纪初的J. S. 巴赫《法国组曲》中，至少已出现了一些速度的暗示：各乐章前标记着不同的舞曲名字，可视为大致按这些舞曲的速度或节奏来演奏。当然，这又要求了解各舞曲的程式、节奏或速度变化、表情情绪等方面的情况。再如，关于术语Adagio的最初情况，《格罗夫音乐词典》提到了一系列的作曲家及年代——蒙特威尔第1610、普赛尔1610、普雷托里留1619、马佐齐1626、法尼那1627、弗雷斯科巴尔第1635、布罗萨德1703……——涉及Adagio的产生、具体语境及含义等情况，如果不看到原书及作品，如何知道Adagio的来龙去脉呢？进而，又如何判断某种作品中Adagio的速度设定、表情情绪及音乐意象呢？

 因此，为了搞清楚当时的情况，我们需要以J. S. 巴赫为界点与定型点，即主要依据前巴赫时代的资料为主，逐步推求出巴赫作品及时代的历史情况，既做了一次全面的回顾总结，也为下一步研究古典时期及浪漫派音乐的情况打下坚实的基础。

 由于1500—1700年所涉及的文献很多，所以第一步将主要研究意大利音乐文献（约45部），如：① 文艺复兴中晚期威尼斯音乐学派领袖维拉尔特Adrian Willaert（1490—1562）的《音乐新星》*Musica Nova*，《音乐赞美诗》*Hymnorum musica*，《圣堂唱答颂歌》*I sacri e santi salmi*，《牧歌集》*Madrigali*；② 帕莱斯特里那G. P. da Palestrina（1525—1584）的《马尔采鲁斯教皇弥撒》*Missa Papae Marcelli*，《短弥撒》*Missa brevis*，《圣母悼歌》*Stabat Mater*，《圣歌》*Cantions Sacrae*，世俗牧歌；③ 邦尼尼Severo Bonini（1582—1663）的《牧歌与坎佐纳的精神》*Madrigali e canzonette spirituali* 1607，《激情之精神/本质》*Affetti*

spirituali，2*vv*，*op.* 7 1615,《有关音乐的论述和规则之一》*Prima parte de disscorsi e regole sovra la musica I* 或《关于音乐与对位法的论述与规则》*Discorsi e regole sopra la musica et il contrappunto* 1649；等等。

另外，为了取得全局视野，还须研究 Charles Burney 的巨著 *A General History of Music*（1789年出版，四大册，约2800页，至今在西方音乐史学界有着显著影响），以便从音乐史的高度，重新审视相关问题。

最后，还将新音乐时期的第一部音乐词典 S. de Brossard *Dictionaire de musique* 1703 纳入研究范围，以更好地理解早期的音乐理论、概念及观点。

说　明

1. 节拍器。本书使用的是日本 Nikko 牌子节拍器。它的衡量范围为 40～208，具体速度标值：Grave 40—Largo 46—Lento 52—Larghetto 58—Adagio 63—Andante 72—Andantino 80—Moderato 96—Allegretto 108—Allegro 132—Vivace 160—Presto 184—Prestissimo 208。虽说节拍器有种种不足之处，然而它通常还是具有一定的参考价值。所以，笔者将节拍器的各种术语的标值视为指示演奏速度的重要参考因素，是本书正文论述中的两个"速度参考值"中的一个。

2. 乐谱版本。本书全部采用维也纳原始版乐谱（Urtext，上海教育出版社），在行文中简称"原始版"。此版本的乐谱被认为是最具权威性的版本，考据详实，多版本比较，从手稿或原稿出发，还原乐谱的真实历史面目。维也纳出版社还邀请演奏名家、资深音乐学家主持各著名作曲家的作品编订，例如著名钢琴演奏家 P. Badura-Skoda 就是舒伯特《音乐瞬间即兴曲》和肖邦《练习曲全集》乐谱工作的主持人。基于这个原因，笔者将原版本中的《前言》《演奏指南》《演奏评注》等相关内容，视为指示演奏速度的重要参考，并成为本书中两个"速度参考值"的一个。

3. 例子的选择。限于能力、精力及条件的不足，本书只从 J. S. 巴赫、J. 海顿、W. A. 莫扎特、L. V. 贝多芬、F. 舒伯特、F. 肖邦共 6 位最具代表性作曲家的作品中选择例子，它们横跨了巴洛克、古典、浪漫主义三个音乐时期。当然，并非每个术语都能在 6 位作曲家的作品中找到对应曲例。另外，书中所记录的各个例子的实际演奏速度，若不加特别说明，都以单位拍为计量单位；而且由于在实际演奏时，速度不可能像机械般死板与恒

定，有时可能作品的每个小节都在发生（合理范围内）速度的变化，很难统计一个固定值，所以有时给出的是一个平均速度值。

4. 速度参考值。在本书讨论具体作品例子时，会有所谓的"速度参考值"说明文字，它包括两方面内容：①原始版（在乐谱、前言、演奏指南或演奏评注中记载）的相关速度指示或说明；②节拍器的相应标值。

5. 词义分析。本书中的"词义"是指具体术语在普通语境与音乐语境中的含义，它将在每个术语的前半部分篇幅中，运用历史语义学的方法考察得出，并在讨论作品例子的具体语境时，用于分析演奏家们实际速度处理的依据、解读的方式。

6. 作品风格内涵。讨论作品例子时，通过简略分析作品的风格内涵，结合演奏家们的实际速度处理所呈现的音乐风格或意境，尝试分析其中的妥帖及不足之处，有时也会给出笔者个人肤浅的意见。

7. 四个较特殊的速度术语。它们分别是 Andantino，Allegretto，Larghetto，Prestissimo。这里需要简单了解意大利语的后缀-ino，-etto：它们都可用于名词、形容词和副词之后，起缩小原词义的作用，在意大利语（下文简称"意语"）语法中称之为 suffissi che rendono il nome più piccolo（diminutivi），使用目的可以是用来表现"积极的、喜爱的或者讽刺的"等各种意味，根据语境的不同，含有不同的词义，比较复杂，意义多样，且没有固定的变化规则，词义辨别较困难，所形成的词汇称之为"昵称"或"小词"。

Andantino 是 Andante 的小词，Andante 的主要意思是"（以正常节奏）步行的"，那么 Andantino 的意思应是"步行"的缩小，即"有点步行的、略为步行的"，由于抽离了具体语境，我们无法判断这个意思究竟是指"小跑带点步行的（即连走带跑）"，还是指"比正常步行略微降低一点速度或节奏（即走得

有点缓慢拖沓）"？很明显地，第一种意思比 Andante 要快一点，而第二种意思则比 Andante 慢一点。

Allegretto 是 Allegro 的小词，收缩了后者"快速、活跃"的程度，词义变成了"有点快速、活跃"；Larghetto 是 Largo 的小词，收缩了后者"宽广、庄重、徐缓"的词义程度，词义变成了"有些宽广、庄重、徐缓的"。

至于 Prestissimo 的意义则是明确的，它是由 Presto 去掉结尾的元音 o，再加上 -issimo，形成所谓的绝对最高级（superlativo assoluto）形式，用于表示不用与其他事物相比较、本身就具有某种极高品质的形容词词义，即"最急速、最激越"的速度及情绪。

8. 参考文献。本书将所有用到的参考文献放在书末，详细地注明版权信息，分类排列。由于以下的文献需要在正文中大量出现，为简洁起见，故使用简称，如下：

- 意语大词典——*Grande Dizionario Hoepli Italiano* Il Gabrielli 2014 Database，Di Aldo Gabrielli；
- 拉英大词典——*A Latin Dictionary*，Oxford University Press 于 1879 年初版，当代翻印版；
- 古希腊语词典——罗念生《古希腊语汉语词典》和 *Pocket Oxford Classical Greek Dictionary*；
- 《意大利文学选集》——《Antologia Italiana 意大利文学选集》，沈萼梅编著，外语教学与研究出版社，2009 年；
- J. J. Quantz 著作——*Versuch einer Anweisung die Flote traversiere zu spielen* 1756；
- C. P. E. Bach 著作——*Versuch Uber Die Wahre Art Das Clavier Zu Spielen* 1759；
- 1764 *Dictionnaire de Musique*—J. J. Rousseau：*Dictionnaire de Musique* 1764；
- 1787 *Dictionnaire de Musique*—J. De Meude-Monpas；

Dictionnaire de Musique 1787；

◆ 1872 *Dictionnaire De Musique Théorique Et Historique*——Marie Escudier：*Dictionnaire de musique theorique et historique* 1872；

◆ 1732 *Musicalisches Lexicon*——Johann Gottfried Walthern：*Musicalisches Lexicon oder Musicalische Bibliother* 1732；

◆ 1740 *A Musical Dictionary*——J. Grassineau：*A Musical Dictionary* 1740；

◆ 1895 *A Dictionary of Musical Terms*——Theodore Baker：*A Dictionary of Musical Terms* 1895；

◆1958年《音乐表情术语字典》——《音乐表情术语字典》，人民音乐出版社，张宁和、罗吉兰编，1958年（2004年重印）；

◆ 1961 *Larousse Dizionario Musicale* ——*Delfino Nava*，*Edizioni Paoline*：*Larousse Dizionario Musicale*，Milano，Italia，1961；

◆2002年《牛津简明音乐词典》中文版——迈克尔·肯尼迪、乔伊斯·布尔恩编，《牛津简明音乐词典》【M】，人民音乐出版社（第四版），2002年。

9. 正文的翻译问题。本书大量引用外语文献，对于没有中文翻译的，给出原文并附上注释翻译内容——冠以格式"【注译】"；对于有中文翻译的，则将原文与中文翻译一并列出，并以楷体区别之，大多数情况下，也附有笔者的"【注译】"内容。对于一目了然的引用部分，为简洁起见，不再加上双引号。

10. 注释问题。为方便查阅起见，本书将所有的注释都放在书中正文里（只给出书名与页码），更详细的版本信息请参阅"附录：参考文献"。

目 录

前言	1
说明	1
GRAVE	1
LARGO	20
LENTO	40
LARGHETTO	56
ADAGIO	63
ANDANTE	87
ANDANTINO	108
MODERATO	117
ALLEGRETTO	135
ALLEGRO	146
VIVACE	172
PRESTO	199
PRESTISSIMO	222
附录：参考文献	228

GRAVE
庄重、深沉、有力、压抑、雄伟、缓慢

节拍器标值:40

中文译名:庄板

一、Grave 在普通语境中的意义

Grave 在普通语境中表示"沉重的、有力的、深沉的、凝重的、缓慢的、庄严的、雄伟的、残酷的、苦难的"等意思。它可以用于表达庄重、压抑、痛苦等主观情绪或人为环境气氛，也可用于形容事情的重大、困难等客观情况。

（一）Grave 的现当代含义

下表是依据意语大词典（参见 grave 词目）释义对 Grave 所做的词义概括：

	grave	
义项	意大利语释义原文	中文意义
形容词第1义	Che ha peso, massa considerevole; Oppresso, appesantito; lett. Carico	重压，重物，很值得重视的；加重的；文学用法：负担过重的、超载的
形容词第2义	Pesante, duro, difficile da sopportare	沉重的，笨拙的，严重的，坚固的，困苦的，冷酷无情的
形容词第3义	estens. Che ha movimenti stanchi, lenti; lett. Pigro, svogliato	引申义：行动迟缓的，疲沓的，缓慢的；文学用法：懒惰的，呆滞的，无兴趣的
形容词第4义	fig. Che implica rischio; che desta preoccupazione	转义：危险的，风险的；（意味着）产生不安的

GRAVE

(续上表)

义项	意大利语释义原文	中文意义
形容词第5义	fig. Austero, severo, sostenuto	转义：严厉的，严重的，重大的，简朴的，徐缓的，克制情绪的
形容词第6义	fig. Forte, intenso	转义：强有力的，紧张的
形容词第7义	fig. Di suono, basso, di bassa frequenza	转义：声音，音响方面——低声、沉声，声音频率低沉的，等
形容词第8义	fig., lett. Serio, importante	转义且文学用法：阴沉的，严重的，重要的，权威的
名词用法	Aspetto serio, preoccupante di una situazione	阴郁的外貌，一种让人担忧的状况
词源	ETIM Dal lat. *grave*(m), "*pesante*"	源于拉丁词汇 grave(m)，意为"重的、沉甸甸的、严重的、繁重的、令人感到行动不便的"

由上表的内容，Grave 的现当代含义归结为：①主导词义是"沉重的、严肃的、冷酷的"；②第二词义是"强烈的、阴沉的、紧张的"；③由前两个词义的特点衍生出"缓慢的、迟滞的"等意义。

（二）Grave 的拉丁语词源 grave(m)/ gravis 的意义

1. grave(m)/ gravis 在拉英大词典的解释

Grave 的拉丁词源是 grave(m)，或者另一个拼写形式 gravis。拉英大词典（pp. 827 – 829）对 grave(m)/ gravis 及其相关词汇的解释，请见以下很简要的概括表：

grave(m)/gravis		
义项	英语解释	中文意义
一般解释	heavy, weighty, ponderous, burdensome; or pass.: loaded, laden, burdened	沉重的,强烈的,有分量的,迟缓的,笨重的,烦人的;(被动式)被装满的,受重压的,被烦扰的
文学用法	heavily laden; filled, full, great, high	沉重地,严厉地,强烈地,满载地;装满的,全部的,伟大的,高大的
转义	deep, grave, low, bass; strong, unpleasant, offensive	低沉的,深奥的,严肃的,粗劣的;低音,低声部;强壮的,不友善的
喻义（贬义）	heavy, burdensome, oppressive, troublesom, painful	沉重的,残暴的,令人厌烦的,令人痛苦的
喻义（褒义）	weighty, important, grave	有分量的,重要的,严肃的
grave(m)/gravis 的相关词汇		
graviter	weightily, heavily, ponderously	沉重地,严厉地,笨拙地
gravitas	weight, heaviness, dullness, painful	重量,沉重,适当,艰苦的,糟糕的
gravo	to charge with a load, to load, burden, weighdown, oppress	给负荷填满,让……负重,负重,加担,用重物压住,压制,压抑

由上表的内容可以看出,拉丁语 grave(m)/ gravis 的主要意义基本传导给了意语 Grave,即①主导词义是"沉重的、严肃

的、冷酷的";②第二词义是"强烈的、阴沉的、紧张的";③由前两个词义的特点而衍生出"缓慢的、迟滞的"等意义。不过其词义包括的范围比后者要广,还有"压制、压抑、满载、高大、粗俗、残暴、低等、卑劣"等 Grave 不具有的词义义项。有趣的是,grave 还有"饱含、怀孕"的意思,这可能是因为怀孕给人沉甸甸、行动不便的感觉或需小心对待等原因吧。

2. grave(m)/ gravis 在古罗马文学著作中的含义

在现有的几本古罗马文学著作中,grave(m)/ gravis 出现了7次,考察它们在其中的用法及语境,有助于我们更深入地理解词语的词义。

著作名称	grave(m)/gravis 出现次数	grave(m)/gravis 的文中释义
《论老年》	1	严厉的
《牧歌》	2	沉重的,沉重的
《贺拉斯诗选》	1	严肃性
《歌集》	3	强烈的(或浓烈的),脑袋昏沉的,重重的(或严重的)

具体例子的使用情况如下:

①《歌集》pp. 6-9:Cum desiderio meo nitenti, carum nescio quid libet iocari et solaciolum sui doloris, credo, ut tum **gravis** acquiescat ardor:tecum ludere sicut ipsa possem et tristis animi levare curas! 每当我思慕的明艳的姑娘,想玩一些别致开心的游戏,找一些安慰,驱散她的忧伤,好让(我想)**欲望的风暴**平息:如果我能像她一样,和你嬉闹,让阴郁的心挣脱沉重的烦恼!

【注译】credo, ut tum **gravis** acquiescat ardor 这句话按字面直译是:信任,然后浓烈的激情被放松/埋葬。gravis 应译为

"强烈的、浓烈的、饱含的";而原书译为"欲望的风暴",显然,译者在此按上下文意做了较自由的意译。

②《歌集》pp. 64 – 65:Est pulchre tibi cum tuo parente et cum coniuge lignea parentis. Nec mirum: bene nam valetis omnes, pulchre concoquitis, nihil timetis, non incendia, non **graves** ruinas, non furta impia, non dolos veneni, non casus alios periculorum. 和你的父亲、还有他木头似的配偶一起生活,你是多么快乐。难怪,你们三位都身体健康,消化顺畅,心里也从不惊慌:没有火灾,也没有**坍塌**的房顶,没人偷盗,也没人投毒害命,也没任何别的危险,别的不幸。

【注译】non incendia, non **graves** ruinas 这句话直译意义是:没有火灾,没有重重地倒塌。grave 本身没有"房顶"的意义,是原译者按文意补进去的;grave 在此应译为"重重地/的",形容房屋不仅仅是失修衰败,而是几乎完全倒塌不可能再住人的状态;这当然是生活中的重大不幸之一。

③《歌集》pp. 126 – 127:Hic me **gravedo** frigida et frequens tussis quassavit usque dum in tuum sinum fugi et me recuravi otioque et urtica. 结果我就染上了**风寒**,咳嗽不止,浑身哆嗦,最后只好逃进你怀里,用荨麻和静养让自己恢复元气。

【注译】Hic me **gravedo** frigida 的字面意义为:在这个点上,我(感到)又沉重又发冷。gravedo 在此是指"脑袋昏沉",fregida 是"发冷"之意,原书译者将它们意译为"风寒",当然比直译更好。

④《贺拉斯诗选》pp. 232 – 233:Carmine qui tragico vilem certavit ob hircum, mox etiam agrestes Satyros nudavit, et asper incolumi **gravitate** iocum temptavit eo, quod illecebris erat et grata novitate morandus spectator, functusque sacris et potus et exlex. 为了不值钱的山羊而竞相写悲剧的人,也很快脱光野性萨梯神的衣服,在无损**严肃性**的同时,试探性地引入调笑的成分,只有新奇

的、充满诱惑的内容才能留住祭神归来、酩酊狂乱的观众。

⑤《论老年》pp. 54 – 55：Cursus est certus aetatis et una via naturae eaque simplex, suaque cuique parti aetatis tempesti vitas est data, ut et infirmitas puerorum et ferocitas iuvenum et **gravitas** iam constantis aetatis et senectutis maturitas naturale quiddam habet, quod suo tempore percipi debeat. 生命的途径是固定的，自然的道路是唯一的、单向的，生命的每一个阶段自有与其相对应的特性：童年软弱，青年狂妄，**中年**严厉，老年成熟，所有这些都是自然的属性，每一种特性分别属于与其相对应的生命时期。

【注译】et **gravitas** iam constantis aetatis et senectutis maturitas 直译应为：因而沉稳的年纪（是）严厉的，及年老时（是）成熟的。原书译者将 constantis aetatis（沉稳的年纪）意译为"中年"是较为妥帖的。

⑥《牧歌》pp. 96 – 97：Surgamus：solet esse **gravis** cantantibus umbra, iuniperi **gravis** umbra; nocent et frugibus umbrae. ite domum saturae, venit Hesperus, ite capellae. 让我们起来走吧，暮气对唱歌的嗓子不利，杜松的阴影是很坏的，连对庄稼都无益，山羊们吃够了，回家去吧，黄昏星已经升起。

【注译】Surgamus：solet esse **gravis** cantantibus umbra, iuniperi **gravis** umbra 直译应为：起来（动身）吧：暮气是（对）唱歌有沉重的阴影，杜松/刺柏（已有了）沉重的阴影。两个 gravis 意思都是"沉重的"；当然，实际翻译时不可能如此干巴巴地直译。

（三）grave(m)/gravis 的古希腊渊源词汇 βαρυσ 的意义

按照拉英大词典提供的线索，由拉丁词 grave(m)/gravis 向上溯源，可找到它们的古希腊渊源词汇 βαρυσ，虽然拼写词形变化较大，但并不影响其意义的传递。《古希腊语汉语词典》（pp. 147 – 148）对古希腊渊源词汇 βαρυσ 的解释，可概括如

下表：

古希腊语渊源词汇	中文意义
βαρυσ	第一重意义：
	1. 重的（和 κουφοσ "轻的"相对）
	2. 有力的（手）
	3. 沉重的（痛苦、灾难）
	4. 沉痛的（哭泣）
	5. 使人感到沉重的，使人感到压抑难受的（战争、地方）
	6. 大（怒），痛（恨）
	7. 重大的（控诉）
	第二重意义：
	1. 严厉的（人）
	2. 麻烦的（人）
	3. 重要的，强大的（城邦）
	4. 重（武器），重甲（兵）
	第三重意义：
	1. 低沉的（声音）
	2. [语] 低音的
	3. 浓烈的，呛人的（气味）
	第四重意义：
	[副词] -εωσ 感到难受，感到不耐烦，厌恶，心情沉重

由上表内容可知，古希腊渊源词汇 βαρυσ 的意义基本传递给了拉丁词汇 grave(m)/gravis，而且二者的词义包括范围也大致相同，都比意语词汇 Grave 的范围要广。

GRAVE

（四）Grave 在意大利文学著作中的意义

Grave 在《意大利文学选集》一书中，出现的次数较多，我们抽取其中的 8 个例子，力图以较多的事例考察它在具体语境中的含义，如下：

① 选自 Dante Alighieri（1265—1321）*La Divina Commedia*，即但丁的代表作《神曲》，请见 p. 53：Una cerchia d'alte mura divide, dai primi cinque, gli altri che seguono, i quali costituiscono la cosiddetta Città di Dite, il basso Inferno comprendente i peccati più **gravi**.

【注译】从前 5 个开始，高大鸿沟围墙上的一个圈，其他的也跟随其后，构成了所谓的城市派，最底层的罪孽最**深重**。

② 选自 Francesco Petrarca（1304—1374），*Secretum*，即意大利伟大诗人彼特拉克的拉丁语著作《私秘》，p. 77：e quegli altri mali che sono più **gravi** di tutti questi… Francesco — Confesso che con tanti terrori accumulatimi innanzi agli occhi, **gravemente** m'hai atterrito.

【注译】比所有这些还要**严重**的其他罪孽……弗朗西斯——我承认，眼中充满了如此多的恐惧感，被**狠狠地**吓坏了。

③ 选自 Ludovico Ariosto（1474—1533），*L'Orlando Furioso*，即卢多维科·阿里奥斯托的著作《疯狂的奥兰多》（或译《狂怒的奥兰多》），p. 129：E stanco al fin, e al fin di sudor molle, poi che la lena vinta non risponde allo sdegno, al **grave** odio, alL'ardente ira, cade sul prato, e verso il ciel sospira.

【注译】劳累到最后，大汗淋淋，深呼一口气，并没有在乎那些愤怒，**深深的**仇恨和猛烈的怒气，他跌落到草坪上，并朝天叹息。

④ 选自 Giovan Battista Marino（1569—1623），*Adone*，即吉奥万·巴蒂斯塔·马林诺的著作《阿多尼》（注：阿多尼是希腊

· 9 ·

神话中爱与美神维纳斯所爱恋的美少年) pp. 174 - 175: Udir musico mostro, o meraviglial che s'ode, si, ma si discerne a pena, come or tronca la voce ora la ripiglia, or la ferma, or la torce, or scema, or piena, or la mormora **grave**, or L'assottiglia, or fa di dolci groppi ampia catena…

【注译】听到了传说中奇怪却神奇的音乐家，是的，但看上去有些不对劲，就像原来声音被截断后现在又恢复了，有时像是火焰，有时像火把，有时像一个笨蛋，有时掺杂着沉闷的杂音，有时声音**浑厚**，有时声音在减弱，有时又甜美悠扬……

⑤ 选自 Vittorio Alfieri (1749—1803), Della Tirannide, 即维托里奥·阿尔菲耶里的著作《暴政》, p. 258: Questi pochissimi, degni per certo di miglior sorte, veggono pure ogni giorno nella tirannide il coltivatore, oppresso dalle arbitrarie **gravezze**, menare una vita stentata e infelice.

又 p. 261: Vede costui che le troppe **gravezze** di giorno in giorno spopolano le desolate provincie; ma tuttavia non le toglie, perché da quelle enormi **gravezze** egli ne va ritraendo i mezzi per mantenere l'enorme numero de'suoi soldati, spie e cortigiani.

【注译】(第258页) 这几年，肯定对得起这么好的命运，农夫每天都能看到残酷的暴政，受到各种**严厉的**酷刑，他们过着艰难痛苦的生活。

(第261页) 他看到太多的苦难，一天比一天**严重**，人口越来越少，省份越来越荒芜；但是却无法改变这种状况，因为**庞大的**士兵、间谍和朝臣队伍的维持已经给他带来了巨大的负担。

⑥ 选自 Giambattista Vico (1668—1744) 的著作 Seconda Scienza Nuova, 即出自吉安巴蒂斯塔·维科的《新科学 第二卷》, pp. 268 - 269: I parlari volgari debbon esser i testimoni piú **gravi** degli antichi costumi de' popoli, che si celebrarono nel tempo ch'essi si formaron le lingue.

GRAVE

【注译】粗俗的言语应该是人民古老习俗的最**有力**证据，他们在庆祝形成了自己的语言。

⑦ 选自 Giocomo Leopardi（1798—1837），*Operette Morali*，即贾科莫·莱奥帕尔迪的著作《道德小品集》，pp. 321 - 322：Altro dirti non vo'; ma la tua festa, Ch'anco tardi a venir non ti sia **grave**.

【注译】还有人说没有；参加你的派对（却）迟到的人会让你更**不舒服**。

⑧ 选自 Giovanni Verga（1840—1922），*Mastro-Don Gesualdo*，即吉奥万尼·维尔加的著作《唐·杰苏阿尔多老爷》，p. 378：—Si vede com'era nato…—osservò **gravemente** il cocchiere maggiore. —Guardate che mani！

【注译】——看着他的出生……——心情沉重地看着这个车夫——看啊，这是什么样的手！

从上面的例子中可以看出，Grave 在意语文学中的含义并没有超出它在意语大词典的释义范围。第 7 例将 Grave 译为"不舒服"并不奇怪，只是将人物心中的压抑、不快甚至有些心情沉重的感受降低了程度的说法，属于翻译的笔法或措词而已。

二、Grave 在音乐语境中的含义

关于术语 Grave，C. P. E. Bach 和 J. J. Quantz 两位德国音乐家的著作只是在列举各种音乐速度术语时将其纳入其中，并没有做专门的论述，价值不大，所以这里略过。在所有的音乐词典中，关于 Grave 的特质的表达几乎都是一致的，即认为它具有"深沉的、凝重的、庄严的、缓慢的"的特质。只有两部词典提到了一点点其他较独特的内容。

（一）认为 Grave 具有"深沉的、凝重的、庄严的、缓慢的"特质的表述

① 1732 *Musicalisches Lexicon*, p. 289：**Grave**, gravemente (ital.) gravement (gall.) Ernst hafft, und folglich: langsam, gravissimo, gravissimamente [ital.] sehr ernsthafft sehr langsam.

【注译】Grave，副词形式为 gravemente（意大利语），gravement（法语形式）；德语的意思是"严肃庄重的"，并且因而其意义是"缓慢的"；gravissimo, gravissimamente（意大利词汇），（这两个词）都是"非常严肃庄重且非常缓慢的"之意。

② 1764 *Dictionnaire de Musique*, p. 208：**Grave** ou Gravement. Adverbe qui marque lenteur dans le movement, et de plus, une certain gravite dans l'execution. Grave, adj. est oppose a aigu. Plus les vibrations du corps sonore sont lentes, plus le Son est Grave. (Voyez Son, Gravite.)

【注译】Grave 或 Gravement。副词，用以标记缓慢的速度，且更进一步，用于在表演中表现一种确切无疑的严肃、庄重的情绪或气氛。Grave，形容词，是 aigu（尖锐的、高音的）的反义词。主要形容乐器主体徐缓地振动发音，（且）声音效果是低沉压抑的情况。（参见 Son，Gravite 词条）

③ 1787 *Dictionnaire De Musique*, p. 70：**Grave**, *adj.* opposé à aigu. Grave. Gravement. Ce mot, dérivé de l'italien, signifie *mouvement* lent et plus posé que l'*adagio*. Adv. quelquefois Substantif.

【注译】Grave，形容词，与高尖音相对立（即指低沉的音）。意思是：严重地、危险地、庄重地。这个词由意大利语衍生而来，意指速度缓慢且比 Adagio 更庄重。副词，有时作为名词使用。

④ 1872 *Dictionnaire de Musique Théorique Et Historique*,

GRAVE

pp. 248 – 249：**Grave**. Ce mot marque la lenteur dans le mouvement, et de plus une certaine gravité dans l'exécution. Grave, Fugue Grave. C'est celle dont le mouvement est lent, et les notes d'une longue valeur：cette espèce de fugue est fort rare.

【注译】这个词指示一个缓慢的速度，并且在演奏中还有某种程度的严肃庄重（情绪或氛围特征）。Grave，沉重的赋格曲。这是一种缓慢的速度，并且（意味着）长时值的音符：这种赋格曲的类型是很罕见的。

⑤ 1895 *A Dictionary of Musical Terms*, p. 87：**Grave**（Fr. and It.）1. Grave or low in pitch. 2. Heavy, slow, ponderous in movement（see *Tempo—marks*）. 3. Grave or serious in expression.

【注译】Grave（法语和意大利语），第一重意义：在音高上沉重庄严或处于低位的。第二重意义：沉重的、缓慢的，形容因承受沉重压力或负荷而行动缓慢且笨拙的一种速度（参见速度术语）。第三重意义：表情沉重或严肃的。

⑥ 1958 年《音乐表情术语字典》，p. 45：grave/grave［法］严峻的；沉重的（慢而庄严的）（参看 Tempo）。

⑦ 2002 年《牛津简明音乐词典》中文版，p. 474：grave（意，法）。(1)（用作表情术语）指慢和庄严。(2)（用来指音高）低。(3)（用于法国管风琴音乐）octaves graves 指低八度联键音栓。

（二）较独特的表述

① 1740 *A Musical Dictionary*, p. 88：**Grave**, a very grave and slow motion, to new faster than adagio, and slower than largo. See Adagio, Largo. Grave, is also applied to a sound, which is of a low deep tune. See Sound and Tune.

【注译】Grave, 一个非常低沉且缓慢的音乐运动/速度，按新的用法是比 Adagio 快，且慢于 Largo。参见 Adagio, Largo 二个

条目。Grave，也被应用于一种具有低沉深远音调的声音中。参见 Sound 和 Tune 二个条目。

上文中的"按新的用法是比 Adagio 快，且慢于 Largo"的说法，对我们了解最早期的速度术语快慢排序是很有帮助的，但不知这种说法的理由或渊源是什么。

② 1961 *Larousse Dizionario Musicale*，第一册，p.774：
Grave. —（Interpr.）Termine di espressione o di movimento che indica un'interpretazione a carattere serio o anche patetico. L'ouverture alla francese di regola inizia con un grave. —*Grave di una voce o di uno strumento*; le note più profonde che possono emettere (Hucbald indicava con questo termine i suoni più bassi della scala musicale, dal sol_1 al do_2).

【注译】Grave——（演奏方面）表情术语或速度术语，一种用于对严肃庄重的或甚至是哀婉动人的作品特性的解释。法国音乐作品规定序曲要以一个 grave 乐章开始。——低沉的声音或音色低沉的乐器；能发出最深沉声音的音符。(Hucbald 指出，由于这个术语的存在，从 sol_1 到 do_2，音阶的声音应更低沉)

（注：上文"哀婉动人"的特性似乎用于 Adagio 是较合适的，而认为 Grave 具有这个特性，实在是比较新鲜的说法，可惜文中没有说明其理由或渊源，但肯定不会是胡说八道，至少也是一部分音乐家所持的观点，对于加深理解 Grave 的涵义与特质都有启发作用）

三、结合作品例子进行演奏分析的尝试

在维也纳原始版中，带有 Grave 标记的作品很少，只有两个贝多芬作品的例子，如下表：

GRAVE

例子序号	作曲家	作品名称	作品编号	作品所属音乐时期
例1	L. V. 贝多芬	《第八钢琴奏鸣曲（悲怆）》之第一乐章	OP. 13	古典晚期
例2	L. V. 贝多芬	《C大调狄亚贝利主题变奏曲》之变奏十四	OP. 120	古典晚期

（一）L. V. 贝多芬《第八钢琴奏鸣曲（悲怆）》之第一乐章

作品编号OP.13，全曲三乐章结构：Grave—Adagio cantabile—Allegro。音乐界普遍认为，在贝多芬的钢琴奏鸣曲中，《悲怆》是第一首由他本人亲自写上标题的作品。理所当然地，这个标题表达了作曲家的创作意图以及无法通过音符告诉人们的所思所想，值得引起重视。原始版的标题是"大奏鸣曲'悲怆'/Grande Sonate pathétique"，标题的法语原文是值得研究的，特别是pathétique一词。谱例摘要如下：

献给卡尔·冯·里希诺夫斯基亲王/Den Fürsten Car Ivon Lichowsky gweidmet
奏鸣曲/SONATE
大奏鸣曲"悲怆"/Grande Sonate pathétique
Opus 13

指法编写：亚历山大·耶拿
Fingersatz：Alexander Jenner

Grave

<u>实际演奏速度</u>　从本例选取的5个录音版本年代跨度很大，

但从它们的演奏速度上看却相当接近，约在四分音符＝20～30之间变动，除了布伦德尔的演奏速度略低一点外，其余的基本一致，大概可反映出几位演奏家对本例 Grave 的速度（及情绪）的解读比较一致的情况。5 个录音版本的具体情况如下：

录音版本	1. 施纳贝尔 A. Schnabel	2. 鲁宾斯坦 A. Rubinstein	3. 肯普夫 W. Kempff	4. 布伦德尔 A. Brendel	5. 巴伦博依姆 D. Barenboim
录制年代	1927 年	1962 年	1965 年	1996 年	2006 年
速度值	26～28	30	25	20	25

速度参考值　在原始版的《演奏指南》中，没有提及本例的速度建议。不过上述五个录音版本的实际演奏速度，明显比节拍器中 Grave 的指示值 40 要偏低，以致超出了节拍器的衡量范围，特别是布伦德尔的演奏速度，更是慢了一半。

词义的分析　非常有意思的是，*Larousse Dizionario Musicale* 即《拉鲁斯音乐词典》在论述 Grave 的含义与特质时，用了"serio o anche patetico"这样的表述，也就是说，Grave 除了具有"沉重、庄严、雄伟、有力"等意义外，在音乐语境中还有一个令人意外的含义"patetico"（哀婉动人的、多愁善感的、悲怆的），而这个意大利词汇就是本例标题中的法语词汇"pathétique"。笔者个人认为，综合考虑贝多芬的个性、作品风格内涵、当时的审美思想等多方面的因素，或许这个词在此解译为"悲怆的"并不太妥当，还是解译为"哀婉动人的"更符合原意，也更符合中正平和、"哀而不伤"的古典主义审美思想。因此，本例 Grave 的词义，应理解为凝重之中又蕴含着不少"哀婉动人"的气质或情绪。

作品风格内涵　关于本例的风格内涵及其创作背景，已有

了各种各样精辟的分析评论。笔者认为，基于上文 Grave 词义的不同解读，将带来作品演绎风格与手法的改变，要以凝重却不大缓慢的速度、哀婉动人却又潜藏着激昂奋斗的演奏手法，去充分挖掘、表现作品中特有的古希腊悲剧式的矛盾冲突及其艺术风格气氛；个人比较倾向于演奏速度为 30 的录音版本，断奏要果断有力而干脆，舒缓流畅时要体现出哀婉动人的特质，音色对比与戏剧性都要强烈。

（二）L. V. 贝多芬《C 大调狄亚贝利主题变奏曲》之变奏十四

作品编号 Op. 120。本例从主题开始，接连出现了 33 次变奏，而第 14 变奏标注术语是 Grave e maestoso（沉重且庄严），它就是本文考察 Grave 用法的第二个例子。谱例摘要如下：

实际演奏速度 在本例采用的 5 个录音版本里，第 14 变奏的演奏速度变动范围有点大，在 30～50 之间，其中霍尔绍夫斯基的演奏速度最快（48～50），而索科洛夫的演奏速度最慢（约 30），二者相差是较远的，呈现的演奏效果也有一定程度的差异；其余三位演奏家的速度则比较接近，约为 38。具体情况如下表：

录音版本	1. 阿劳 C. Arrau	2. 李赫特 S. Richter	3. 霍尔绍夫斯基 M. Horszowski	4. 波里尼 M. Pollini	5. 索科洛夫 G. Sokolov
录制年代	1968年	1989年	1995年	2000年	2000年
速度值	38～40	38～42	48～50	36～38	30

速度参考值 在原始版的《演奏指南》中，没有提及本例的速度建议。从节拍器的 Grave 指示值 40 来看，上述实际演奏速度大致还是处于建议值范围内，虽然霍尔绍夫斯基的演奏速度明显偏快，而索科洛夫的演奏速度则明显偏慢。所以，本例的实际演奏速度与节拍器的 Grave 速度参考值（范围）是基本吻合的。

词义的分析 Grave 在普通语境是"沉重、严重、有力"等意思，在音乐语境中的意思也差不多，即"深沉的、凝重的、庄严的、缓慢的"。虽然 Grave 本身就包含了"庄严、雄伟"的含义，然而在本例中，大概是出于提醒演奏家不要过多关注术语 Grave 的"沉重"特质，作曲家给 Grave 加上了修饰词 maestoso，以突出强调了术语 Grave 的"庄严、雄伟"意味；另外，maestoso 一词所蕴含的昂扬、辉煌的气质、气氛，是 Grave 词义所不具备的，它对于理解作品风格内涵很有启示作用。具体表现在演奏速度的处理上，可能略快一点的速度（如霍尔绍夫斯基的演奏速度）还须再配以有力的、清晰的力度处理，较为适合表现 Grave e maestoso 要传达的宏大雄伟气息，也更符合作品的风格内涵。

作品风格内涵 我们在 Vivace 的例子中同样引用了这首作品，并认为它可看作是贝多芬对自己音乐生涯的一次回顾、检阅、总结及思考，而早在 19 世纪，舒曼就认为这首作品是贝多芬在用钢琴对听众作永远告别。因此，将它视为贝多芬晚年集大

GRAVE

成之作是完全妥当的。这一点，对我们理解这首作品的风格内涵是很重要的。作为一个终生抗争、终生奋斗的伟大音乐家，一个超人哲学的完美体现者，完全可以设想，当他对自己的音乐人生作总结与回顾时，绝对不会允许给自己以及自己的作品烙上"沉重"——天然带有点压抑、痛苦、拖沓、无力的色彩——的印记，心中回荡的更多是"沉重庄严"之上的"宏大、雄伟、辉煌"的情怀与激昂。由此，可加深理解本例的术语 Grave e maestoso 蕴含的信念与执着。具体到速度（及演奏手法）的处理上，可以用比 Grave 正常略快的速度，以及最激越、宏大、深邃的手法来演绎。

LARGO
非常宽大开阔、缓慢庄重

节拍器标值:46

中文译名:广板

LARGO

一、Largo 在普通语境中的意义

Largo 在普通语境中是"非常宽广高大的、相当开阔舒朗的",并含有"慷慨高尚的、自由宽容的、大量的"等意思。它既用于描绘宽广、高大的客观事物(词义是中性至褒义),又用于形容人的慷慨大度或心胸广宽的良好品质(词义是强烈的褒义)。

(一)Largo 的现当代含义

下表是依据意语大词典(参见 largo 词目)释义对 Largo 所作的词义概括:

义项	意大利语释义原文	中文意义
	Largo	
形容词第 1 义	Che ha una determinata larghezza	这个词是明确的 larghezza 的意义(即宽广、大方、富裕、开朗等意)
形容词第 2 义	Ampio, che ha abbondante larghezza	宽的/广的/丰富的,这个词是充分的 larghezza 的意义
形容词第 3 义	Aperto, divaricato; A distanza, non ravvicinato	开朗的/直率的/开着的,张开的/叉开的;有距离的/在一定间隔的,不接近/不靠近的
形容词第 4 义	Di abito, comodo, non aderente	关于衣服方面——舒服自在的、不粘身的
形容词第 5 义	fig. Generoso, liberale; Che dimostra apertura mentale	转义:宽容的/高尚的/慷慨的,大方的/宽仁的/自由主义的;思想开放的

(续上表)

Largo		
义项	意大利语释义原文	中文意义
形容词第6义	fig. Di cosa, copioso, abbondante	转义：关于事物方面——大量的/丰富的及充分的
副词用法	Largamente, in modo largo; ant. Diffusamente; Liberamente	啰嗦地/慷慨大方地，以宽广的方式；古代用法：冗长地；慷慨大方地/根据自由的原则
名词用法	Larghezza; Spazio libero; Mare lontano dalla costa, alto mare	宽广、大方、富裕、开朗；自由的（或不受限制的）空间；非常遥远的海岸，非常高大的事物
词源	ETIM Dal lat. *largu*(*m*)	源于拉丁词汇 largu(m)

由上表的内容，Largo 的现当代含义归结为：①主导词义是"宽广的、高大的、开阔的、遥远的"；它用于描绘客观事物的一些外在表征，本身词义是中性；②第二词义是"开朗开放的、自由的、舒服自在的、慷慨高尚的"；它由主导词义衍生而出，词义带有非常明显的褒义色彩。③第三词义是"大量的、丰富的、充分的"。

（二）Largo 的拉丁语词源 largu(m)/ largus 的意义

1. largu(m)/ largus 在拉英大词典的解释

Largo 的拉丁词源是 largu(m)，或者另一个拼写形式 largus。拉英大词典（pp. 1036 – 1037）对 largu(m)/ largus 及其相关词汇的解释，请见以下很简要的概括表：

LARGO

\multicolumn{3}{c}{largu(m)/largus}		
义项	英语解释	中文意义
一般解释	abundant, copious, plentiful, large, much	大量的/盛产的，充足的/巨大的，充足的，大的/高大的/广泛的，许多的
特指意义	giving abundantly or much, liberal, bountiful, profuse	充足地或大量地提供，自由的/开明的/宽容的，丰富/慷慨的，大量的
相关词汇		
古典形式 large	abundantly, plentifully, liberally, bountifully	大量地，充足地，自由地/宽容地，慷慨地
largiter	largely, in abundance, plentifully	主要地，在很大程度地，充分地
largitus	copiously	充足地/大量地
largiusculus	rather copious	相当充足的

由上表的内容，可以看出拉丁语 largu(m)/largus 的意义涵盖范围与意语 Largo 的现当代意义涵盖范围基本一致，不过二者词义的主次明显不同：意语 Largo 的第三词义——大量的、丰富的、充分的——在拉丁语 largu(m)/largus 中是主导词义，主要用于描绘客观事物在数量上的特点；第二词义是"高大的、巨大的、大的、高的"，用于描绘事物的外在轮廓特征，也由此衍生出用于形容人们具有的良好特质的词语用法；第三词义是"开明的、自由的、宽容的、慷慨的"。

largu(m)/largus 词义词性是非常明显的褒义，其总特征是宽广、高大，完全没有阴暗、忧郁、娇柔及小格局的成分。

2. largu(m)/largus 在古罗马文学中的含义

在现有的几本古罗马文学著作中，largu(m)/largus 出现了 8

次，如下表：

著作名称	largu(m)/largus 出现次数	largu(m)/largus 的文中释义
《论老年》	1	宽容，允许
《外族名将传》	2	大量的，许多的
《贺拉斯诗选》	3	许多的，大量的，暴烈的/流量巨大的
《歌集》	2	大量的，许多的

下面列举5例，考察 largu(m)/largus 在古罗马文学语境下的意义，以求更深入地理解词语的词义。具体例子的情况如下：

①《贺拉斯诗选》pp. 18-19：Dissolve frigus ligna super foco **large** reponens atque benignius deprome quadrimum Sabina, o Thaliarche, merum diota. 不断添入柴火，且让炉膛的温暖融化寒气，搬出你的双耳老坛，塔里阿科啊，别吝惜萨宾的佳酿，把朋友的杯斟满。

【注译】全句直译应为：接替地取来许多木头，放在炉火上，融化冰冷，然后慷慨地拿来（存放）四年之久的萨宾酒，（注满）在双把手的酒瓶/杯里。large 是"许多、大量"的意思。

②《贺拉斯诗选》pp. 60-61：Nardi parvus onyx eliciet cadum, qui nunc Sulpiciis accubat horreis, spes donare novas **largus** amaraque curarum eluere efficax. 一小盒香膏就能诱来一罐上等酒，此时它正在索皮契亚仓库里安睡，它会赠给你许多新希望，它也能够轻松洗去忧虑的苦味。

【注译】spes donare novas largus amaraque curarum eluere efficax 直译应为：甜蜜的牛至香料油膏有效地洗去焦虑，赋予许多新的希望。amaraque 即 amaracus 的变体之一，指甜蜜的牛至香料油膏；largus 在此是"许多"之意。

③《歌集》pp. 272 – 273：Tu vero, regina, tuens cum sidera divam placabis festis luminibus Venerem, unguinis expertem non siris esse tuam me, sed potius **largis** adfice muneribus. 还有你，王后，当你凝望满天星辰，用节庆的灯火取悦神圣的维纳斯，不要对我，昔日的婢女，吝惜供品，请让我重新沉醉于无边的香气。

【注译】sed potius largis adfice muneribus 直译应为：但（请）奖赏/回报（我）相当大量的欣喜若狂。原书译者根据上下文意的意译法似乎有点过于自由与散文化，不过也无损整体的意思。largis 在此是"大量的、许多的"之意。

④《外族名将传》pp. 32 – 33：Idem ille populus, posteaquam maius imperium est nactus et **largitione** magistratuum corruptus est, trecentas statuas Demetrio Phalereo decreuit. 正是这一民族，在取得更大的权力之后受贿于官员们的赠予，决定给法勒卢姆的德麦特里乌斯立雕像三百座。

【注译】largitione magistratuum corruptus est 直译应为：许多官员贪污受贿。largitione 是"许多"之意。

⑤《论老年》pp. 108 – 109：Et si quis deus mihi **largiatur** ut ex hac aetate repuerascam et in cunis vagiam, valde recusem, nec vero velim quasi decurso spatio ad carceres a caice revocari. 即使有哪位天神允许我返老还童，重新躺在摇篮里啼哭，我也会坚决拒绝，不愿自己好像在跑场上跑过之后再由终点被召回到起点。

【注译】largiatur 在此的意思是"宽容、允许"。

（三）largu(m)/ largus 的古希腊渊源词汇的意义

按照拉英大词典提供的线索（即 Gr. λα- in λιλαιομαι, λημα），由拉丁词 largu(m)/ largus 向上溯源，可找到它们的古希腊渊源词汇 λιλαιομα, λημα 等词汇，虽然拼写词形不尽相同，但并不影响其意义的传递。《古希腊语汉语词典》（pp. 506 – 508）对 λιλαιομα, λημα 等古希腊渊源词汇的解释，可

概括如下表：

古希腊语渊源词汇	中文意义
λιλαιομαι	（又写作 λι-，λελιημαι）渴望，盼望
λημα	1. 意志，意图 2. ［褒义］决心，精神，勇气 3. ［贬义］骄傲，傲慢
ληματιαω	（即 λημα 的变形）有勇气的，有决心的

由上表内容可知，古希腊渊源词汇 λιλαιομα，λημα 等的意义，与拉丁词汇 largu(m)/ largus 相差很大；至于是否只有具备了"意志、盼望、决心、精神、勇气"等概念，才符合古希腊罗马人心目中"宽广、巨大、高大、大量"的观念，我们暂时不得而知，当然不能无证据地胡扯。

（四）Largo 在意大利文学著作中的意义

Largo 在《意大利文学选集》一书中，出现的次数较多，我们抽取其中的四个例子，考察它在具体语境中的含义，如下：

① 选自 Poesia Siciliana（1194—1250），*Libro Dei Sette Savi*，即波伊西亚·西西里亚那的《七贤哲之书》，p. 31：Di questi due savj, ch'erano rimasi, l'uno era si **largo** e si spendereccio, ch'egli spendeva quel ch'egli avea e quello che non avea, e il suo non era a niuno vietato.

【注译】关于这两位贤哲，其中一位（依然）保持**慷慨大度**，而另一位则是败家子，他花光了其拥有的以及其没有的所有东西，然而他并不是一个无人监管的人。

② 选自 Dante Alighieri（1265—1321）*La Divian Commedia*，即但丁的代表作《神曲》，p. 58：Li occhi ha vermigli, la barba unta e atra, e'l ventre **largo**, e unghiate le mani.

LARGO

【注译】他拥有红宝石般（发红）的眼睛，胡子油腻乌黑，**大大的**肚子，双手以爪子作武器。

③ 选自 Francesco Petrarca（1304—1374），*Secretum*，即意大利伟大诗人彼特拉克的拉丁语著作《私秘》的意大利语版本，p. 77：e quegli altri mali che sono più gravi di tutti questi … Francesco—Confesso che con tanti terrori accumulatimi innanzi agli occhi, gravemente m'hai atterrito. Ma così mi sia **largo** di perdono Iddio, com'e vero che ogni giorno mi immergo in tali meditazioni…

【注译】比所有这些还要严重的其他罪孽……弗朗西斯——我承认，眼中充满了如此多的恐惧感，被狠狠地吓坏了。然而是的，我却是（得到）上帝这样的**宽宏大量**的宽恕，我每天沉浸在这样的思虑中——这一切如何变成真实的……

④ 选自 Edmondo De Amicis（1846—1908）*Da Cuore Sangue Romagnolo*，即艾德蒙多·德·亚米契斯的《心》（又译《爱的教育》、《情感的教育》）一书中的章节《罗曼格诺鲁的血脉》），p. 336：Ferruccio non era rientrato in casa che alle undici, dopo una scappata di molte ore, e la nonna l'aveva aspettato a occhi aperti, pieni d'ansietà, inchiodata sopra un **largo** seggiolone a bracciuoli, sul quale soleva passar la giornata…

【注译】11 点钟了，经过一段持续几个小时的旅行之后，费卢齐奥还没有回家；祖母充满焦虑眼睁睁地等待着，（整个人像）钉在一张**宽大的**扶手椅上，度过了一天……

从上面四个例子中可以看出，Largo 在意语文学中的含义并没有超出它在意语大词典的释义范围：既用于描绘宽广、高大的客观事物，词义是中性至褒义；又用于形容人的慷慨大度或心胸广宽的良好品质，词义是强烈的褒义。

二、Largo 在音乐语境中的含义

通过研读音乐文献中有关 Largo 的论述，首先得出的印象就是混乱！各说各话，却又无从知道该说法的渊源或依据何在；其次，可以明显看出法国音乐家关于 Largo 排列次序的意见是一致的，都认为 Largo 是最缓慢的速度；然后，关于 Largo 的特质，有些较为独特的见解，对理解作品有一定的启示。此外，有些表述提及了一些早期音乐的通行做法或观念，为我们进一步深入研究提供了线索。

（一）较独特的表述

这方面的表述，除提到 Largo 具有"缓慢"的特点外，更主要提及了它较独特的本质，有时也提及了一些早期的音乐观念（如下面的第一、二例）；另外，下面的第四例，关于 Largo 与 Adagio 哪一个更缓慢，作者的表述似乎是前后矛盾的，原因不明。

① 1732 *Musicalisches Lexicon*, p. 355：**Largo** [ital.] sehr langsam, den Tact Alcichsam erweiternd, und grosse Tact-Zeiten oder Noten offt ungleich bemerckend, xx. welches absonderlich in Italienischen Recitativo vorkommt, worinn offters die Noten einander nicht recht gleich gemacht werden, weil er eine Declamations—Art ist, in welcher ein Acteur mohr der auszudruckenden Passion, als der Bewegung eines gleichen und oldentlichen Tacts folgen musz. S. Brossards Diction. Bey etlichen Auctoribus hedentet es eine etwas geschwinders Bewegung, als adagio erfordert; welches duher abzunehmen ist, weil dieses Wort offters nach jenem gemeiniglich am Ende eines periodi harmonicae gesetzt gefunden wird.

LARGO

【注译】Largo,［意大利语］意指：非常缓慢,（它）扩展了小节的空间,明显不平均地增大了音符或小节的时值；作为一个特别的证据,在意大利朗诵调中,不会让音符彼此之间时值平均,因为它是一个宣言,即在此它被打上了一个激情角色的印记,要求演奏须遵循一种与此相类似的和公开角色的速度。因为这个词通常存在于和声进程的结尾处,所以由此可以推断,在每个作者心中,这儿需要比 adagio 略快一点的速度。

② 1740 *A Musical Dictionary*, p. 119：**Largo**, a slow movement, the one degree quicker than Grave, and two than Adagio. See Adagio, Grave, and Tardo.

【注译】Largo,一个缓慢的速度,这个速度等级比 Grave 快,并且比 Adagio 快两个等级速度。参见 Adagio、Grave 和 Tune 三个条目。

③ 1764 *Dictionnaire de Musique*, pp. 233 – 234：**Largo**, adv. Ce mot ecrit a la tete d'un Air indique an movement plus lent que l'Adagio, et le dernier de tous en lenteur. Il marque qu'il faut filer de longs Sons, etendre les Tems et la Mesure, etc.

【注译】Largo,副词,这个词写在一部乐曲的开头部分,用于指示一种比 Adagio 更缓慢的音乐速度,且是所有表示缓慢意义的速度术语中的最后一级（即最缓慢的速度）。它标志着长音符应拖长、时值和节拍要扩展等类似意思。

④1872 *Dictionnaire De Musique Théorique Et Historique*, p. 300：**Largo**. Ce mot, écrit à la tête d'un air, indique un mouvement plus lent que l'*adagio*, et le dernier de tous en lenteur. Le largo n'a souvent pas plus de lenteur que l'adagio; mais il a quelque chose de plus décidé dans le caractère. L'adagio semble devoir être plus onctueux, plus sensible, plus affectueux; il a autant de noblesse que le largo, mais celui-ci a plus de fierté. Le largo convient à ce qui est religieux, l'adagio à ce qui est tendre et d'une tristesse passionnée.

【注译】这个词写在一支乐曲的头部,指示一种比 Adagio 更缓慢的速度,并且是所有表示缓慢速度中的最后一个。通常,Largo 并不比 Adagio 更缓慢;但它在本质特征上的某些东西更具有决定意义。Adagio 似乎应该更柔滑、更敏感、更多情;它在高尚庄重方面与 Largo 一样,但这个词有更多的骄傲、自豪性质。Largo 适合于宗教(场合或气氛),Adagio 则适合表现温柔及一种多情的悲伤情绪或气氛。

(二)认为 Largo 兼具有"宽广庄严且缓慢"特点的论述

① 1895 *A Dictionary of Musical Terms*,p.111:**Largo**:(It.; superl. *Larghissimo*.)Large, broad; the slowest tempo-mark, calling for a slow and stately movement with ample breadth of style...*L. assai*, with due breadth and slowness ...*L. di molto*, or *molto largo*, an intensification of *Largo* ...*Poco largo*, "with some breadth"; can occur even during an *Allegro*.

【注译】Largo(意大利语,最高级形式是 Larghissimo):大的、宽的;最缓慢的速度术语,要求一种风格非常宽广的、缓慢且庄严的速度……Largo assai,意指以适当的宽广且缓慢的方式……Largo di molto,或者 molto largo,意指强化的 Largo(即非常 largo)…Poco largo,意指"以有点宽广的方式";Largo 的速度或演奏风格,甚至可以在 Allegro 的速度或乐章下发生。

② 1958 年《音乐表情术语字典》,p.54:**largo** 大的;广阔的(慢的)(参看 Tempo)。

③ 2002 年《牛津简明音乐词典》,p.649:**largo**(意)广板。宽广,缓慢,风格庄严。largo di molt 是非常慢而庄严等意思。

(三)单纯认为 Largo 具有"缓慢"特点的论述

① 1787 *Dictionnaire De Musique*,p.84:**Largo**,adv. Le plus lent des mouvements.

LARGO

【注译】Largo，副词，最缓慢的速度。

② 1961 *Larousse Dizionario Musicale*，第二册，p.170：
Largo.—Termine di movimento, indicante che il brano dev'essere eseguito il più lentamente possibile. — Preso sostantivamente, questo termine designa il tempo stesso. (Spesso un largo serviva da introduzione a una sonata, una suite, una sinfonia [Haendel, Haydn, ecc.]).

【注译】Largo，速度术语，用于表示在乐曲演奏中，音乐速度要尽可能地缓慢。实际上被视为，这个术语表示（乐曲）要采用同一速度。（在一部奏鸣曲、组曲或交响曲中，一个largo乐章常常担当序言或引导的作用。参见亨德尔、海顿等人的作品）

三、结合作品例子进行演奏分析的尝试

针对Largo所挑选的四个音乐作品例子如下表所示：

例子序号	作曲家	作品名称	作品编号	作品所属音乐时期
例1	J. S. 巴赫	《小提琴与拨弦键琴奏鸣曲》第四首之第一乐章	BWV1017	巴洛克晚期
例2	W. A. 莫扎特	《降B大调钢琴与小提琴奏鸣曲》之第一乐章	KV454	古典时期
例3	F. 肖邦	《g小调叙事曲》之引子	OP. 23	浪漫时期
例4	F. 肖邦	《E大调前奏曲》之第九首	OP. 28 No. 9	浪漫时期

（一）J. S. 巴赫《小提琴与拨弦键琴奏鸣曲》第四首之第一乐章

作品编号 BWV1017，c 小调，八六拍。全曲共四乐章，是所谓的"教堂奏鸣曲"式布局，其结构组成是：Siciliano（Largo）—Allegro—Adagio—Allegro。第一乐章的速度术语为 Siciliano（Largo）。谱例摘要如下：

实际演奏速度 从表面速度值看，五个录音版本的演奏速度都快得惊人，远远超出 Largo 的正常标值；不过即使是演奏速度最快的格鲁米欧版本，其实际演奏效果也并没有给人多少快速之感。具体的情况见下表：

录音版本	1. 拉雷多与古尔德 Laredo & Gould	2. 格鲁米欧与雅各泰 Grumiaux & Jaccottet	3. 荷立威与摩隆尼 Holloway & Moroney	4. 图格勒蒂与科斯达 Tognetti & Costa	5. 埃姆林与沃初恩 Emlyn Ngai & Watchorn
录制年代	1976 年	1978 年	2005 年	2007 年	2014 年
速度值	74	120～144	118	94	108

LARGO

 速度参考值 原始版的《演奏指南》里引述了匡茨的意见，认为速度不能太慢，并给出了具体的演奏速度建议值：八分音符 =104～112。另外，Largo 的节拍器标值为 46，若对照上表五种演奏速度，会发现非常有意思的现象：最受人推崇与重视的古尔德、格鲁米欧这两个版本，它们的速度都比建议值和节拍器标值明显地或慢得多或快得多。换言之，在本例中，古尔德、格鲁米欧的实际演奏速度与两个速度参考值（建议值、节拍器标值）相差较远，后者似乎在此时已失去了参考作用。

 词义分析 Largo 在普通语境中的词义是"宽广的、高大的、开朗的、自由的、大量的"等，没有"缓慢"的意思；而在音乐语境中，所有文献一致认为 Largo 是一个非常缓慢的速度，常常还是最缓慢的（有些观点认为 Grave 是最缓慢的速度）。可见 Largo 一词在应用于音乐语境时发生了明显的词义变化（原因及具体时间节点未知），产生了新的词义。18—19 世纪的音乐文献还提供了一些关于 Largo 词义情绪本质的信息，认为 Largo 同时具有宽广庄严且缓慢的特征，而且较适合于宗教的场合或气氛；J. S. 巴赫的表弟 J. G. Walthern 还认为 Largo 有时具有某种激情的特征（参见 p.29），而且在和声结尾时需要比 Adagio 略快一点的演奏速度。从 Largo 的音乐语境词义的角度看，当然需要很缓慢的速度，所以古尔德的处理很符合词义，而格鲁米欧的速度处理则明显过快。

 作品风格内涵 本例除标注为 Largo 外，还标注有 Siciliano，按《牛津简明音乐词典》的说法（p. 1079），这是"一种大概起源于西西里的舞蹈、歌曲或器乐曲，采用复二拍子或四拍子，具有一种摇摆似的节奏，往往为小调式。通常带有田园的情趣，盛行于 18 世纪"。由此似乎可得出本例风格内涵的三个要点：徐缓抒情的民间舞曲、具有某种程度的小调忧郁柔和、田园情趣的气息。作为印证证据，原始版的《演奏指南》就认为本例的基本情调是最愉快的却也有些伤感温柔，还引据匡茨的观点认为演奏

手法必须朴素，不允许表现太繁复的装饰性。又考虑到本例同属所谓的"教堂奏鸣曲"，不适合过快的速度，演奏更应着重于表现 Largo 一词应有的宽广、开朗及庄严的特点，同时还体现出民间舞蹈的愉快与田园风息。笔者个人认为，古尔德版本的音色处理是非常出色到位的，很好地表现了 Largo 一词的丰富内涵，若能再略加快一点速度，Siciliano 的愉快与田园风息就能更完美地表现出来。

（二）W. A. 莫扎特《降 B 大调钢琴与小提琴奏鸣曲》之第一乐章

作品编号 KV454，四四拍。全曲三乐章，其结构是：Largo&Allegro—Andante—Allegretto。本例选取第一乐章开头的 Largo 段落作为考察对象，并将目光略略扫过一下接下来的 Allegro 部分。谱例摘要如下：

bB 大调奏鸣曲
SONATE B-DUR
KV 454
21. April 1784. Wien

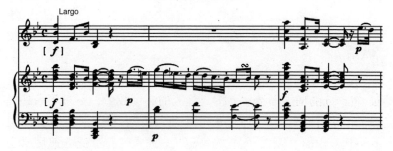

<u>实际演奏速度</u>　本例的五个录音版本，速度处理都差不多，在 30 左右变动，可见几位演奏家对本例 Largo 内涵的解读应是基本一致的。具体情况如下表：

LARGO

录音版本	1. 格鲁米欧与哈斯姬尔 Grumiaux & Haskil	2. 格鲁米欧与克林 Grumiaux & Klien	3. 奥伊斯特拉赫与斯科达 Oistrakh & Skoda	4. 卡纲与李赫特 Kagan & Richter	5. 谢霖与海布勒 Szeryng & Haebler
录制年代	1956年	1969年	1972年	1985年	1996年
速度值	34～36	36	32～36	28～34	28～30

速度参考值 原始版的《演奏指南》给出了本例的具体演奏速度建议值：开头的 Largo 段落是四分音符 = 56～63；之后 Allegro 是四分音符 = 112～176。对照上表，Largo 这个建议值几乎是实际演奏速度值的两倍。Largo 的节拍器标值为 46，而实际演奏中，几位演奏家不约而同地选择了更为缓慢的、已超出节拍器衡量范围的速度。换言之，实际演奏速度与两个速度参考值（建议值、节拍器标值）都很不相符，二者产生了较大程度的偏差。至于原因，或许部分是出于增加与后面 Allegro 乐段的对比效果吧。

词义分析 虽然上述几个录音版本采用的速度值都很低，然而从演奏效果来看，几位演奏家对本例 Largo 的解读，与其说"缓慢的"，倒不如说是"舒缓又不乏凝重气氛的"；当然，这种解读远比单纯的"缓慢"之理解，更符合 Largo 的意境与情绪特征。Largo 的词义固然不会指向具体的速度数值，不过笔者还是倾向于接近原始版建议的速度，以更好地表现 Largo 的词义及莫扎特作品中的"宽广、自由、开朗"气质，而过低的速度常会带有更多凝重、严肃的气氛，似乎不太合乎 Largo 词义的内涵。

作品风格内涵 KV454 这部作品创作于 1784 年，是属于作曲家成熟期（或后期）的作品。28 岁，即使对于早慧又早夭的伟大天才，也是青春勃发的年龄。所有的老气横秋、迟暮之感都

与他无缘。莫扎特作品中永远的含蓄、典雅、明朗、清澈的音色特征，同样在此作品中表现出来。这反映在速度的处理上，过于强烈的或者说大起大落式的力度、速度，一定程度上破坏了莫扎特作品整体的均衡、温柔与欢乐的风格内涵，并且有点炫技的意味，显得不太合适。考虑到第一乐章是 Largo 引子 + Allegro 乐章主体，则 Largo 的速度设定不适合与 Allegro 的速度相差太大，就按正常的速度值即可。另外，音乐学家爱因斯坦曾形容这个 Largo 引子"就像是一个人走过凯旋门"，由此可以想象，它所表达的"宽广、严肃、欢乐甚至带有激情成分"的内涵；这也决定了它不适合采取过于缓慢的速度。

（三）F. 肖邦《g 小调叙事曲》之引子

作品编号 OP. 23，作为本例的引子共 7 个小节，四四拍，原始版介绍说原来是用 Largo 术语，后肖邦自己又修改为 Lento。谱例摘要如下：

实际演奏速度 在五个录音版本中，除阿劳的速度处理稍快之外，其余四位演奏家的速度都差不多，约在 43～50 之间变动。总体而言，即使是阿劳的演奏速度，"缓慢"或"舒缓"的情绪或感觉都是非常明确的，并通过这个引子逐渐引出接下来的 Moderato 乐段。具体录音版本的速度处理情况如下表：

LARGO

录音版本	1. 霍洛维茨 V. Horowitz	2. 阿劳 C. Arrau	3. 齐默尔曼 K. Zimerman	4. 阿什肯纳齐 V. Ashkenazy	5. 郎朗
录制年代	1970 年	1977 年	1982 年	1999 年	2013 年
速度值	51	62	48	43～44	48

速度参考值 原始版《肖邦叙事曲》的前言中，用较多篇幅介绍了叙事曲的历史文化背景，对加深理解肖邦的叙事曲作品很有帮助，不过它并没有提及速度方面的问题。从节拍器的角度来说，以上五个录音版本，除阿劳的速度处理稍快而明显不落在 Largo 至 Lento 标值区间之外，其余四位演奏家的速度都符合 Largo/Lento 的节拍器标值。

词义分析 18 世纪（可能甚至更早期），Largo 都意味着非常缓慢的速度，其缓慢程度高于 Lento 或 Adagio。无论此引子采用 Largo 还是 Lento 作为速度术语，都不影响它缓慢的含义，但二者的意境或内涵还是有不小的区别，而作曲家也许考虑到了它们之间的速度差别，所以才会在后来将 Largo 改为 Lento。上述五位演奏家出于不同的考虑或感受，选择的速度略有区别是完全正常的，也基本符合 Largo/Lento 在此的"缓慢"词义的要求。

作品风格内涵 对此曲的创作背景及指向，音乐界已有普遍的共识，无须赘言。笔者认为，仅从叙事曲的音乐叙述结构或特点来看，完全可以将此曲视为一首古老或现代的叙事诗，讲述一个沉重、壮烈及波澜起伏的英雄史诗，就像远古时的叙事歌《罗兰之歌》，又像刚刚过去不久的 1789 大革命悲歌。本例的引子，就是这首史诗或悲歌的开头，仿佛久经沧桑的长者，用凝重而有力的话语，对我们缓缓道来。根据这种对作品风格内涵的解读，这个引子更应采用 Largo 一词来标注，以其"宽广、深远、博大而舒缓"的本质内涵，更好地为全曲渲染上史诗般的气氛；而 Lento 一词则意境、格局都太小，仅仅能表现出舒缓或缓慢的语调、语气，不太适合这部作品。作为题外的话，这个引子标注

Grave 则显得气氛过于沉重、压抑，也不大适合作为一部具有悲愤激越、奋勇向上的总体意境的作品。

（四）F. 肖邦《E 大调前奏曲》之第九首

作品编号 OP. 28 No. 9，速度标记为 Largo，国内一般译为"庄板"，也有叫"最缓板"，4/4 拍子。谱例摘要如下：

实际演奏速度　本例五个录音版本中，四位演奏家的速度处理基本相同，在 30～35 左右，而莫拉维茨的演奏速度明显比其他人快得多。具体情况如下表：

录音版本	1. 阿劳 C. Arrau	2. 博列特 J. Bolet	3. 阿格里奇 Martha Argerich	4. 莫拉维茨 Ivan Moravec	5. 李云迪
录制年代	1973 年	1988 年	1999 年	2009 年	2015 年
速度值	36～46	30～38	32～36	46～58	34～36

速度参考值　原始版《肖邦 24 首前奏曲》没有提供任何的速度建议。莫拉维茨的演奏速度较为符合 Largo 的节拍器标值 46，并且要略快一点，大约处于 Largo 至 Larghetto 之间的范围；而其余四位演奏家则以非常缓慢速度来处理，明显不符合节拍器的指示，且超出了节拍器的衡量范围。

词义分析　很显然，除莫拉维茨之外的四位演奏家都将 Largo 解读为"非常缓慢"（可能是最缓慢）的速度。这种解读

LARGO

固然没有错，不过却有些片面。莫拉维茨以比 Largo 标值略快的速度来演奏，给 Largo 带来了某种灵动、光辉或稍稍欢快的意味，反而更符合 Largo 词义中更主要的"宽广、开朗、自由"的本质。

<u>作品风格内涵</u>　　不管 Largo 是不是最缓慢的速度，其词义本身的确具有"缓慢、庄重"的特征，这对作品基调的确定，起到了隐蔽而明确的作用，而且本例全曲的确在音色效果上给人某种晦暗的感觉。当然，音乐本身就给予了人们极大的自由想象空间，一部作品可能会有各种各样的意境解读；不过，我们似乎更应将这些前奏曲作品视为肖邦心底之花。原始版《前言》（Ⅴ Ⅲ）评论本例具有"个性小品那种诗意和亲切感人的特征"，又说它就像无词歌；大概是注意到作品朦胧梦幻、舒缓如歌的音色。就实际演奏效果而言，这首前奏曲是一首美感与灵魂的色彩音乐，如同印象画派的光影迷离，又有朦胧诗歌的淡雅、宁静、疏朗的审美意境。至于如何去表现，如何在一派舒缓中挑抹出丝丝的灵动与光彩，则见仁见智了。

LENTO
缓慢的，宽松的，柔软的

节拍器标值：52

中文译名：慢板

LENTO

一、Lento 在普通语境中的含义

通过考察 Lento 的词源 lentus（及其同义词 lenis）在拉英大词典中释义，可清楚地看到后二者的中心词义是："柔软暖和的、温柔文雅的、随和宁静的、从容不迫的、节制适中的"；并且词义范围要比意语 Lento 一词宽泛得多。

至于 Lento 的现当代词义，简而言之就是："缓慢的、宽松的、柔软的"；而且 Lento 的较古老词义如"坚定的、顽强的、执着的"等，在现当代意语中已很罕见，可见 Lento 相比其拉丁词源，在词义方面有较大的变化，且词义覆盖范围明显收窄了。

（一）Lento 的现当代含义

Lento 在现当代意语原文大词典中的解释，可归纳如下表：

lento 的意义概括表		
义项	意大利语释义原文	中文意义
形容词 第1义	Che manca di velocita, di prontezza; Di cosa che agisce piano, a poco a poco; Lungo a compiersi, a farsi, a trascorrere e sim; Tardo, pigro	（行动）不快速的，不敏捷的；事情进行得缓慢、谨慎的，渐渐地；长时间地完成，变化，流逝；行动缓慢的/不及时的，懒惰的/迟钝的

(续上表)

lento 的意义概括表		
义项	意大利语释义原文	中文意义
形容词第2义	Flessibile, pieghevole; Non teso, non avvitato; Non aderente, ampio, largo	柔软的/灵活的，易弯的/性格柔顺的；不紧张的/不绷紧的，不紧身的；不贴身的，宽广的，宽阔的
形容词第3义	fig., lett., poet.: Ozioso, inoperoso, inerte; Rilassato, abbandonato	转义（文学、诗歌）：懒散的，不活动的，呆滞的/无生气的；放松的/松弛的，被丢弃的/荒废的
副词	Lentamente, adagio	慢慢地/缓慢地，慢慢地/小心地/渐渐地
阳性名词	ell. Ballo eseguito a ritmo lento	以缓慢的节奏/速度来跳舞
备注	ETIM Dal lat. *lentu*(*m*)	词源：拉丁文 *lentu*(*m*)

Lento 的现当代词义可归结为以下三大项：

①主导词义是"慢的，缓慢的，长时间的"等，这个词义的总体词性是中性或贬义的；②次要词义是"宽的、松的、放松的"，词义基本是中性的；③第三个词义是"柔软的、灵活的，顺从的"，词义基本是中性和褒义。

（二）lento 的拉丁语词源 lentus 的含义

1. lentus 及同义词 lenis 在拉英大词典的释义

意语 Lento 的拉丁词源是 lentus，下表是它在拉英大词典（参见 pp.1049-1050）释义的简要概括：

LENTO

lentus 词义概括表（名词形式为 lento）		
义项	英语释义原文	中文意义
形容词基本义	pliant, flexible, tough, tenacious, sticky, viscous（syn.：flexibilis, tardus, serus）.	易弯的，易受影响的，柔韧的，灵活的，坚强的，无情的，艰难的，执着的，粘乎的，棘手的，富有吸引力
文学用义	Lit.：tougher, more tenacious, adhesive	文学：更顽强，更坚韧，粘合的
转义喻义	Transf.：slow, sluggish, immovable; Trop.：lasting or continuing long; calmly, dispassionately, indifferently	1. 转义：行动缓慢的/没有活力的，固定的；2. 比喻或隐喻：长时间持续的；宁静地，客观公正地，冷漠地
注：lentus 的名词形式是 lento，而 lente 是 lentus 的古典拼写形式，它们的意义都与 lentus 相同。		

另外，拉英大词典还建议要比照地研读 lentus 与其同义词 lenis 的释义，而后者的主要词义可归纳为：柔软暖和的，温柔文雅的，随和宁静的，节制适中的。

由上可知，拉丁语 lentus 的词义是"光滑的，冷静的，适中的，节制与宽容的，均衡的，优雅体面的"。它的词义范围要比 lento 宽泛得多，而且"缓慢的"的词义在 lentus 中并不是第一位的，它更多地指向中心词义所具有的"从容不迫"或"不急促"的特质，是属于第二位的中性词义，但也由此衍生出诸如"迟钝、衰败、拖沓、懒散"等贬义词义。

2. lentus 及 lenis 在古罗马文学著作中的含义

在古罗马文学著作中，可以发现许多含有 lentus、lenis 的句子，清楚地表明了它们分别处于不同语境下的意义基本与其中心词义一致，即描述一种柔软光滑的东西、温柔文雅的情感或举

止、宽容克制的态度，令人放松舒服的状态。释义概括如下：

著作名称	lentus 出现次数	lentus 的文中释义	lenis 出现次数	lenis 的文中释义
《外族名将传》	/	/	2	柔和的；宁静
《牧歌》	8	悠闲；柔软的；轻柔的；软柔的	2	平滑的；温柔的
《贺拉斯诗选》	3	反应迟钝的；漫长的；缓慢的	5	温柔的；宽宥/宽容；温和的；惬意从容地；使……驯服
《歌集》	3	柔顺的；柔韧的；慢慢地	9	轻柔的；温和的；轻轻地；光滑的；和缓的；缓解/慰藉；舒缓的；温柔的

另外，即使释义为"迟钝、缓慢、漫长"的四个例子，其中只有一个是贬义的，其余三个都是中性的，只描述一种"时间长的"或"不急促"的行为或事物，四例的情况如下：

①《贺拉斯诗选》pp. 134 - 135：Vellere coepi et pressare manu **lentissima** brachia, nutans, distorquens oculos, ut me eriperet. 我扯他的衣袖，按他的胳膊，他没反应。我不停点头，挤眉弄眼，盼着他救我走。

【注译】pressare manu lentissima brachia 直译为：按压（他的）手，（他的）胳膊却无反应。lentissima 意为"反应迟钝的，无反应的"，贬义的词义是毫无疑问的。

②《贺拉斯诗选》pp. 212 - 213：Caedimur et totidem plagis

consumimus hostem **lento** Samnites ad lumina prima duello. 我们反复出招，消耗对方，缓慢的决斗一直延续到华灯初上。

【注译】很明显，lento 在此的意思是形容"决斗持续时间很长且很艰苦"，这个"缓慢的"释义并没有贬义性质。

③《贺拉斯诗选》pp. 172 – 173：Cur ita crediderim, nisi quid te distinet, audi. Fabula, que Paridis propter narratur amorem Graecia barbariae **lento** collisa duello, stultorum regum et populorum continet aestus. 我为何这么想，如果你有闲，请听我细述说。这个故事里，希腊因为帕里斯的情欲卷入了与野蛮民族的漫长战争，愚蠢国王们和愚蠢民族的冲动都呈现其中。

【注译】同例 2 一样，lento 在此的意思是描述"战争持续时间很长且很艰苦"；尽管整句话的贬义性质是明显的，但这个"漫长"释义只是陈述一个客观的事实，并没有贬义性质。

④《歌集》pp. 76 – 77："O Memmi, bene me ac diu supinum tota ista trabe **lentus** irrumasti." Sed, quantum video, pari fuistis casu: nam nihilo minore verpa farti estis. "孟米啊，你骑在我身上太久了，用你的整根棍子慢慢碾压我。"不过在我看来，你们的处境也同样可怜：毫不逊色的阴茎也把你们填满。

【注译】本诗反映了古罗马人独特的性伦理与性权力文化，即将社会角色与权力投射到性行为中，占据主动地位者对施受者（可同性也可异性）取得支配权，居于统治地位，通过性行为将自己的意志强加于弱者，从而享受胜利者的喜悦。此处 lentus 释义为"慢慢的"，完全没有衰朽、拖沓或迟钝的含义，反而道出了支配者的刻意与残忍，体现着他的力量与意志，是描绘一种基于绝对力量掌控之下的从容、不急迫的状态，而此时的 lentus 的词性，在古罗马文化语境下是褒义的——因为对强者的服从与崇拜是罗马人的天然信念。

(三) lento 在意大利文学中的意义

在 *Antologia Italiana*（《意大利文学选集》）中，lento 出现了 11 次，从最早的 14 世纪彼得拉克著作到 20 世纪初期维尔加的著作都有分布，时间跨度很长，可以部分反映 lento 的历史词义、语境以及变化的迹象。

通过这些例子，我们可归纳出 lento 在意大利文学语境中有三类意义。各举一例（译文随后）如下：

① 形容宽敞的、宽广而优美的或令人感到愉快的事物、行为或状态，在书中有 3 例，释义分别为"宽敞的、绵延的、懒洋洋的"。本例引自 Francesco Petrarca（1304—1374）*Da IL Canzoniere*（即彼得拉克的《抒情诗集》）p.72：Solo e pensoso i più deserti campi, vo misurando a passi tardi e **lenti**, e gli occhi porto, per fuggire, intenti ove vestigio uman, l'arena stampi.

【注译】为了打算从那乌曼遗迹逃跑，只有最偏远荒芜的地方才是最理想的，探测后边**宽敞**的通道和眼口。

② 形容动作、行为或心理一种状态；在书中有 3 例，释义分别为"小心翼翼、轻松、轻轻的"，中性词性。本例引自 Giuseppe Parini（1729—1799）*DA IL MATTINO* 之 "Il risveglio del Giovin Signore"（即朱塞佩·帕里尼的长篇讽刺诗《早晨》中的《吉奥文·西格罗尔的觉醒》）p.238：Èrgiti or tu alcun poco, e sí ti appoggia alli origlieri i quai **lenti** grandando, all'ómero ti fan molle sostegno…

【注译】Èrgiti 或你或任何一点，是的，你**轻轻地**扶着大大的枕头，弹簧支撑着你你的肱骨……

③ 描述缓慢或不急促的动作、状态或场景；在书中有 5 例，释义分别为"稀稀拉拉地、慢慢地、慢慢悠悠的、缓慢地"，是贬义或中性词性。本例引自 Emilio Praga（1839—1875）*Da Penombre* 之 "Ottobre"（即爱米利奥·布拉格的著作《幽暗》中

的《十月》p. 383：Un lenzuolo di nebbia avvolge il cielo, e la pioggia minuta e **lenta** cade；……

【注译】大雾笼罩着天空，小雨**稀稀拉拉**地下着；……

就以上的例子来看，Lento 在意大利不同时期的文学里，直接承续着拉丁语词源 Lentus（或 12—14 世纪的 lento）的词义，但明显地收窄了，丢失了部分词义，而且在 19 世纪的例子中，词义大多解释为"缓慢的"或"迟缓的"，词性基本是贬义或中性，似乎与现当代 lento 的主导词义及词性差不多了。

二、Lento 在音乐语境中的含义

Lento 作为音乐速度术语进入音乐大约在 17 世纪初，而在 17—19 世纪末的音乐著作中，关于 lento 的论述不多。研读笔者所搜集的音乐著作可知，对 Lento 的释义可大致概括为：缓慢的；而关于它的排序却颇具争议，意见非常不统一。

（一）主要含义是"缓慢的、慢慢的"

虽然不同语言著作的原文表述各不相同——意语 lento，法语 lent, lentement，德语 langsam 或 langsame，英语 slow——但"缓慢的、慢慢的"为主要含义是非常明确的，而且没有注明渊源和理由。请看下面几例：

①1740 *A Musical Dictionary*, p. 121：**Lento**, the same as *lente*. Lente, or Lentemente, signifies a slow movement much the same as *largo*. See Largo.

【注译】Lento，与 *lente* 同义。Lente，或 Lentemente，意指一种非常类似 *largo* 的缓慢速度。参见 Largo 词条。

② 1789 *Versuch einer Anweisung die Flote traversiere zu spielen*, p. 200：Ein langsames und trauriges Stuck, welches durch die

Worte: Adagio assai, Pesante, **Lento**, Largo assai, Mesto, angedeutet wird, erfodert die größte Maßigung des Tones, und den langsten, gelassensten, und schweresten Bogenstrich.

【注译】一部作品借助这些词语表现缓慢的和悲伤的（情绪）：Adagio assai, Pesante, Lento, Largo assai, Mesto,（它们的出现）暗示着转变（的发生），要求音色效果是压抑而宏大的，以及最迟缓的、最沉静的、最凝重的运弓演奏法。

③ 1764 *Dictionnaire de Musique*, p. 234：**Lentement**, adv. Ce mot répond à l'Italien Largo et marque un mouvement lent. Son superlatif, très-Lentement, marque le plus tardif de tous les mouvemens.

【注译】Lentement，副词。这个（法语）词汇反映出了意大利词汇 Largo 的含义，并且指示一个缓慢的速度。它的最高级形式是 très-Lentement，用于标记在所有（音乐）运动（或速度）中最缓慢拖沓的速度。

④ 1872 *Dictionnaire De Musique Théorique Et Historique*, p. 301：**Lento**. Ce mot signifie *lentement*, et marque un mouvement lent comme le *largo*. Les Allemands indiquent ce mouvement par *langsaen*, et les Anglais par *slow*.

【注译】Lento，这个词的含义是 lentement，并且用于标记一种缓慢（程度）犹如 Largo 的音乐速度。德语以 langsaen 指示这种速度，英语则以 slow。

⑤ 1895 *A Dictionary of Musical Terms*, p. 113：Len'to（It.）Slow; a tempo-mark intermediate between Andante and Largo. Also used as a qualifying term, as *Adagio non lento … Lentamen'te*, slowly…*Lentan'do*, growing slower, retarding; a direction to perform a passage with increasing slowness（*ritardando*, *rallentando*）… *Lentezza*, *con*, slowly, deliberately.

【注译】Lento（意大利语），缓慢之意；一个位于 Andante

和 Largo 之间位置的速度标记。也常作为品质（修饰）术语而使用，例如 *Adagio non lento*…

（注：作者在此使用了 Lento 的各种词形变化及组合形式，如副词 lentamente，lentezza con 等，但"缓慢的"中心意思是一致的，故摘选及翻译时都省略了）

（二）关于 lento 排序位置的争议与混乱

音乐速度术语中有四个表示"缓慢"含义的术语，即 Grave, Adagio, Largo, Lento；关于它们的排序位置，涉及对应的演奏速度，以及对其特质和语境的理解，不容忽视。然而这个重要的问题却是争议不断的，各说各话，还都不说明其说法的依据，显得非常混乱，让人深感困惑。从目前掌握的 18—19 世纪的音乐著作来看，它们对 lento 的排序位置简单归纳如下：

① J. Grassineau——Lento 等于 lente，而 lente 或 lentemente 的速度大致等于 Largo；

② 匡茨——将 Adagio assai，Lento，Largo assai 三者并列，就表明 Lento 比它们都要慢；

③ 卢梭——Lentement 等于 Largo，tres-lentement 表示最缓慢的速度；

④ Marie Escudier—— Lento 犹如 Largo 的音乐速度；

⑤ Theodore Baker——Lento 处于 Andante 和 Largo 之间的中间位置。

（三）关于 lento 特质的解释

这方面的解释不多，而且很多都是从有关 Largo 和 Adagio 的论述中，侧面反映出 lento 应具有的特质。试看一例：

法国作曲家 Francois Couperin 的著作 *L'art de toucher le clavecin*（1716）有一些涉及 lent 和 lentement 的内容，有一定的启发性。例如讨论羽管键琴的音色时，作者说（p.42）：A

l'egard des pieces tendres qui se jouent sur le clavecin ! Il est bon de ne les pas jouer tout a fait aussi lentement qu'on le feroit sur d'autres instrumens; a cause du peu de durée de ses Sons. La cadence, et le goût pouvant s'y conseruer independamment du plus, ou du moins de lenteur.

【注译】弹奏羽管键琴时要注意其本身的温和轻柔（的特质）！这是恰当正确的，即弹奏速度不会非常地 lentement（缓慢），如同（lentement）在其他乐器中所表现出的冷酷、凶猛（的特点或气氛）；原因在于它的乐音持续时间不长。作为例外的情况，在华彩乐段和优雅音乐中，可能需要维持更多的或至少是缓慢的（演奏速度）

（注：le goût 一词按字面的"口味、味觉、爱好、鉴赏力"等词义不能准确解释词义的音乐内涵，又考虑到作曲家处于优雅/华丽风格（galant style）的音乐时期，所以笔者将 le goût 翻译为"优雅音乐"。另外，这段话透露出来的信息较重要：它直接告诉我们 lentement 视乎乐器的不同而具有冷酷、凶猛的特点；在此可以清楚地看到 Lento 的一些较古老意义的流传、体现，这对理解与演绎作品有一定启发作用）

三、结合作品例子进行演奏分析的尝试

在本书所选六位作曲家的作品（原始版本）中，带有 Lento 标记的作品很少，本文选择了肖邦的两个作品例子，如下表：

LENTO

例子序号	作曲家	作品名称	作品编号	作品所属音乐时期
例1	F. 肖邦	a 小调练习曲	OP. 25 No. 11	浪漫时期
例2	F. 肖邦	c 小调夜曲	OP. 48 No. 1	浪漫时期

（一）F. 肖邦《a 小调练习曲》

作品编号 OP. 25 No. 11，a 小调。在此曲一开头的四个小节，速度标记为 Lento，它就是本例的讨论对象。谱例摘要如下：

实际演奏速度　本例 Lento 在五个录音版本中的实际演奏速度如下：

录音版本	1. 索科洛夫 G. Sokolov	2. 李赫特 S. Richter	3. 李云迪	4. 肯普夫 F. Kempf	5. 纪新 E. Kissin
录制年代	1985 年	1989 年	2001 年	2004 年	2009 年
速度值	28～30	20～24	24	18～24	24

速度参考值　本例在原始版的《演奏评注》中没有明确的速度指示。但在乐谱上，紧接 Lento 四小节的地方，运用了另一条速度术语 Allegro con brio（欢快明亮的 Allegro），且在旁边明确标明了速度值二分音符 = 69（即四分音符 = 138），这个数值落在了节拍器中 Allegro 的对应指示范围内，它其实也间接规定

了 Lento 的速度与音色：为了追求浪漫主义音乐关于速度强烈对比变化（而非速度阶梯渐变）的理念，Lento 的速度应取节拍器对应指示的下限，甚至一定程度上超出 Lento 的范围；另一方面，对于 Allegro con brio 的速度指示，要尽可能往 138 的速度上限方面靠拢，甚至在某些地方完全可以超出 138 的速度。以上五个演奏版本对 Allegro con brio 速度处理不算激烈，反而有点克制的成分，基本没有超出 132。

另外，考虑到本例是以二分音符为一拍，那么上表换算成四分音符的速度值在 40～60 之间；而 Lento 在节拍器中的标值是 52，可见上述各演奏速度大致上还是符合节拍器的指示。

词义分析　　从本例 Lento 实际演奏效果看，是不大符合 Lento 早期的词义"光滑的，冷静的，适中的，宽容的"，倒与"缓慢、柔软"的现当代意义比较接近。

作品风格内涵　　这首作品很好地说明了浪漫主义音乐夸张、激情、极端对比的音乐特点。作品从缓慢的、安静的、带有沉思性质的四小节开始，猛然地跳到激动地甚至有些神经质的快速、躁动的部分；如果从演奏速度变化的层面看，是从 40～60 跃升到 120～140，速度的变化是很剧烈的。此曲通常又被冠以"冬风"（或称"冬天的风"），取其音乐意象来形容革命的失败及悲壮，更进一步表现了作曲家不屈的心灵与对祖国深沉的爱。关于它的作品风格内涵，已有太多的论述，无须赘言；更多应体会如何运用适当的演奏速度及音色，取得鲜明的、个性的音乐意象，从而较好地诠释作品的内涵。

（二）F. 肖邦《c 小调夜曲》

作品编号 OP. 48 No. 1，c 小调。本例是作品编号 OP. 48 中的第一首。谱例摘要如下：

LENTO

Dédiée à Mademoiselle Laure Duperré
夜曲/DEUX NOCTURNES
Opus 48
1
1841

本例一共出现三条速度术语标记，即 Lento，poco più lento，doppio movimento，但它们其实都是速度术语 Lento 的三种用法：第一条自不待言；第二条意指"比前一个 Lento 略略更为缓慢一点的 Lento 速度"，表述式 poco più lento 中的 lento 是小写，在此作为修饰语"缓慢的"而用；第三条字面意思指"双倍的/加倍的 Lento 速度"，在此应理解为要比第二条速度指示的演奏速度要加快一倍。所以，只要确定了第一个 Lento 的含义及对应速度，则其余两个可由此推出。

实际演奏速度 本例三条速度术语分别在三个录音版本中的实际演奏速度如下表：

录音版本	1. 鲁宾斯坦 A. Rubinstein	2. 波利尼 M. Pollini	3. 李云迪
录制年代	1984 年	2005 年	2010 年
Lento 速度值	54～60	60～66	60
poco più lento 速度值	48～60	48～54	50～56
doppio movimento 速度值	66～72	80～90	84～96

· 53 ·

由上表可知：

第一条速度术语：Lento 在节拍器的标注值为 52，而上述各家的演奏速度都要高，大约相当于节拍器中的 Larghetto 至 Adagietto 之间，不过总体而言还不算偏差太大。

第二条速度术语：很明显，它在各演奏版本中，演奏速度都比 Lento 略低一点（即略慢一点）。

第三条速度术语：字面要求比第二条速度术语的速度要加快一倍，实际上，三个版本虽然都加快了，但加快的程度都没有达到字面要求，显得比较克制。

<u>速度参考值</u>　本例在原始版《演奏评注》里没有明确的速度指示，仅仅在《前言》中提到一点点本例的信息（ⅩⅢ）："肖邦夜曲的表情范畴极其多样化，在丰富性和深刻性方面都远远超过了菲尔德的音乐。它们包含着大量不同的表达方式，从极其私密的喃喃细语（比如《F 大调夜曲》OP. 15 No. 1 的开头）到强烈的戏剧性表达（《c 小调夜曲》OP. 48 No. 1）。正是这些夜曲揭示出肖邦最浪漫的一面。"由这条信息，我们完全可以设想 Lento 在此与其说它是"缓慢的"，倒不如说它是"冷静而柔软且充满张力的"，可见在冷静表面之下隐藏着激情；Lento 的这种性质，在上述三个演奏版本中都得到了体现，所以它的速度要高于 Lento 的节拍器标值。

<u>词义分析</u>　虽然暂时没有找到例证，不过可以推测 Lento 中的"光滑的，冷静的，适中的，宽容的"等早期词义，可能更多地会在巴洛克音乐作品得到体现。到了 19 世纪浪漫音乐时期，主要体现出"缓慢、宽松、柔软"的 Lento 现当代（甚至近代）意义。从本例的演奏效果上看，Lento "缓慢、宽松、柔软"的词义得到较好地体现。

<u>作品风格内涵</u>　本例的风格内涵不是固定的，全曲由三条速度术语分割成三个部分，每个部分的风格内涵是不同的、变化的。所谓"夜曲"，原用于弥撒仪式中的晚间或清晨的颂歌，具

LENTO

有喜悦的、某种程度上激动的特点，它决定了本例 Lento 的缓慢只能是具有舒缓、适中及柔软的特点，这也是本例作品第一部分的风格内涵；第二部分，速度略有下降，转为更为深情的、内心的、含蓄的风格内涵，为最后部分的激越、宣泄提供更好的、更强烈或极端的对比；第三部分是全曲的高潮，速度提升到 Andantino 至 Moderato 之间，远远超越了 Lento 的对应速度，乐曲性质发生了根本的改变，音乐被不安、躁动、紧张的情绪所控制，直至推进到激动而又不乏悲情的高潮。

LARGHETTO
较宽大开阔且相当缓慢庄重的

节拍器标值：58

中文译名：小广板

LARGHETTO

一、Larghetto 在普通语境中的含义

Larghetto 是 Largo 的小词，反映了后者词义的缩小。Larghetto 某种程度上降低 Largo "宽广的、高大的、开阔的、慷慨高尚的、大量的"普通含义的强烈或丰富程度。

二、Larghetto 在音乐语境中的含义

由于 Largo 意味着一种风格非常宽广的缓慢且庄严的速度，而且常常（但并非总是）被认为是最缓慢的速度，所以 Larghetto 在音乐语境的含义是：比较宽广开阔且相当缓慢庄重的；它比 Largo 略快一些，略略削减了一些宽广庄严的情绪成分。换言之，Larghetto 也是一个比较缓慢且庄严的速度。值得注意的是，这个术语指示的速度，常被认为与 Andantino 速度相同，不过表情或情绪的特征是不同的——Andantino 通常略带些轻快、活泼的成分，而 Larghetto 则完全没有这种特质。

在音乐文献中，有关 Larghetto 的论述是大同小异的，争议很小，试看几例，如下：

① 1764 *Dictionnaire de Musique*, pp. 233 – 234：Le diminutive **Larghetto** annonce un movement un peu moins lent que le Largo, plus que l'Andante, et tres-approchant de l'Andantino.

【注译】Largo 的小词 Larghetto 表示这样的一种速度：相比 Largo，它少量削减了缓慢程度，（却）又比 Andante 更缓慢，并且非常类似 Andantino 的速度。

② 1872 *Dictionnaire De Musique Théorique Et Historique*, p. 300：Le diminutif ***larghetto*** annonce un mouvement moins lent que

largo et plus lent que l'*andante*.

【注译】小词 Larghetto 表示一种比 Largo 略少一点缓慢且比 Andante 更快的速度。

③ 1895 *A Dictionary of Musical Terms*, p.111：**Larghetto**（It.）Dimin. of *Largo*；calls for a somewhat quicker movement, nearly equivalent to *Andantino*.

【注译】Larghetto（意大利语），Largo 的小词；要求（比 Largo）略快一点的速度，（且）几乎与 Andantino 的速度相等。

④ 1961 *Larousse Dizionario Musicale*, vol.2, p.170：**Larghetto**（da largo）.—Termine di movimento：un po' meno lento di largo.（Preso sostantivamente, questo termine serve spesso da titolo al 2° tempo di una sonata o di un concerto）.

【注译】（源自 largo 一词）——音乐速度术语：（larghetto 的速度等于）largo 略微削减一点缓慢。（实际上这个术语通常作为标题用于一部奏鸣曲或一部协奏曲的第二乐章）

⑤ 2002 年《牛津简明音乐词典》中文版，p.649：**larghetto**（意）小广板，小型的广板。缓慢而庄严，比广板（largo）稍快。larghezza 意为宽广。

三、结合作品例子进行演奏分析的尝试

针对 Larghetto 所挑选的三个音乐作品例子如下表所示：

例子序号	作曲家	作品名称	作品编号	作品所属音乐时期
例1	J. 海顿	《F 大调奏鸣曲》之第二乐章	Hob. XⅥ：47	古典时期

LARGHETTO

(续上表)

例子序号	作曲家	作品名称	作品编号	作品所属音乐时期
例2	F. 肖邦	《降b小调夜曲》	OP. 9 No. 1	浪漫时期
例3	F. 肖邦	《升c小调夜曲》	OP. 27 No. 1	浪漫时期

（一）J. 海顿《F大调奏鸣曲》之第二乐章

作品编号 Hob. XⅥ：47，第二乐章的速度术语为 Larghetto，八六拍。谱例摘要如下：

实际演奏速度 本例五个录音版本，速度都不太一致，而且速度的跨度有点大（70～100），又大略可分为从70～80，80～90，90～100三种速度。具体情况如下表：

录音版本	1. 麦克卡比 J. McCabe	2. 布赫宾德 R. Buchbinder	3. 亚克尔 Walid Akl	4. 巴提克 R. Batik	5. 兰基 D. Ranki
录制年代	1995年	2008年	2011年	2014年	2014年
速度值	72～80	80～94	80～86	92～100	94～102

简略分析 Larghetto 的节拍器标值是56，显然从这个角度来说，上述的演奏速度都不符合它的参考范围，明显快得多；从音乐文献中可知，Larghetto 常被认为与 Andantino 的速度相同（或近似），而后者的节拍器标值为80，那么从这个角度来说，上述的演奏速度又大致上符合节拍器中 Andantino 的指示范围；当然，巴提克和兰基的速度显得过快了些，毕竟本例是 Larghetto

而非 Andantino 的指示，不恰当的过快速度将严重影响到 Larghetto 应有的比较缓慢且庄重的情绪特征。按笔者个人的看法，麦克卡比的速度似乎是比较适宜的。

（二）F. 肖邦《降 b 小调夜曲》

作品编号 OP. 9 No. 1，本例速度术语为 Larghetto，四六拍，原始版乐谱明确注明速度是四分音符 = 116。谱例摘要如下：

实际演奏速度 本例四个录音版本的实际演奏速度是比较接近的，而且速度线索变动的幅度也较小，约在 90～116 之间。具体情况如下表：

录音版本	1. 鲁宾斯坦 A. Rubinstein	2. 巴伦博伊姆 D. Barenboim	3. 波利尼 M. Pollini	4. 李云迪
录制年代	1984 年	1985 年	2005 年	2010 年
速度值	95～110	90～110	100～116	96～116

简略分析 由于原始版的谱面标注了速度为四分音符 = 116，这个速度值已达到了 Allegretto 的速度范围，明显与 Larghetto 节拍器标值不符合。但由于它反映了肖邦的原意，是最重要（甚

LARGHETTO

至是唯一）的速度指示。从实际演奏效果来看，本例 Larghetto 具有 Andantino（甚至更快）的速度与表情特征，较多地具有沉思与漫步的气质，反而没什么比较缓慢且庄重的特质。由上表的实际演奏速度可知，各演奏家都基本遵循了作曲家的速度指示。

（三）F. 肖邦《升 c 小调夜曲》

作品编号 OP. 27 No. 1，本例的速度术语是 Larghetto，四四拍。原始版乐谱上明确标明速度为二分音符 = 42（1 ~ 28 小节），之后的小节（29 ~ 83）乐谱标注术语为 Più mosso、速度为附点二分音符 = 54，到了 84 ~ 98 小节，速度又回到 Larghetto，最后的小节（99 ~ 101）以 Adagio 为收结。谱例摘要如下：

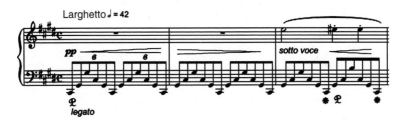

实际演奏速度　本例实际演奏速度以四分音符为单位拍计算。四个录音版本，速度的处理还是有一定差异的，但速度的跨度从 46 ~ 74，并不算大，很明显是以 Larghetto 的正常速度值 58 为中心上下变动，其中波利尼的速度略快一些、显得活跃点。具体情况如下表：

音乐速度术语研究

录音版本	1. 鲁宾斯坦 A. Rubinstein	2. 巴伦博伊姆 D. Barenboim	3. 波利尼 M. Pollini	4. 弗赖里 N. Freire
录制年代	1984 年	1985 年	2005 年	2010 年
速度值	46～56	58～68	64～74	50～56

<u>简略分析</u> 实际上，按原始版乐谱的指示，本例全曲的速度变化是：Larghetto（1～28 小节）42—（29～83 小节 Più mosso 更活跃波动）54—（84～98 小节）回到 Larghetto 速度—最后（99～101 小节）Adagio 速度。虽然以上四位演奏家的演奏速度都与乐谱指示有一定程度的偏差，甚至不大遵守指示，但这种速度的变化波动线条还是很清楚的，规律也是一致的。从节拍器的角度来说，原谱指示 Larghetto 速度（42）明显偏低（可能更符合 Larghetto 比较缓慢且庄重的情绪特征），相反四位演奏家的速度是符合节拍器指示的（更多地倾向于 Adagio 或 Andante 的情绪特征）。

ADAGIO
从容不迫的,舒适自在的,缓慢的

节拍器标值:63

中文译名:柔板

一、Adagio 在普通语境中的含义

经过考察 Adagio 在意大利语现当代含义、它的拉丁语词源，再结合意大利文学的例子，比较全面、合理地得出 Adagio 在普通语境中的含义是：从容不迫的、舒服安静的、刻意地放慢动作的、缓慢迟缓的。这个词既用于形容人们主观意识上的克制、小心谨慎的行为或状态，也用于描绘客观事物逐渐地、缓慢地过渡到另一种客观状态的演变过程及其场景。Adagio 词义的具体考察过程请见下面的相关内容。

（一）Adagio 的现当代含义

Adagio 有两个同形异义词：应用于音乐速度术语中的那个 adagio 实际上是 ad + agio 的组合词，因此，还须考察 ad 和 agio 的意义；另一个 adagio 是"格言，谚语"之义，拉丁词源也不同，与本文无关，故略过。依据意语大词典（参见 adagio 词目）释义所作的概括如下表：

adagio		
义项	意大利语释义原文	中文意义
副词用法	Lentamente, con agio, con comodo, senza fretta; Con cautela, con attenzione; con riflessione, con avvedutezza	慢慢地，以舒适、安逸自在的方式，不匆忙地；以谨慎方式地，关注地；深思熟虑的

(续上表)

义项	意大利语释义原文	中文意义
adagio		
作为感叹词的用法	Esortazione a riflettere, a non dare giudizi avventati, a controllarsi e sim.	慎重地劝说、劝说他人要谨慎，不做出轻率的判断，控制自己，诸如此类（的意思）
词源	ETIM Dalla loc. *ad agio*, "con comodita"	源于短语词组 ad agio，意为"以舒适、适合的方式"
介词或前置词 ad	to, at, in, on, till, until, by, with, per, for	表示目标、目的或结果；表示目的地或方向；表示时间或年龄；表示动作完成的方式
agio 的名词用法	Comodita; Possibilita, abbondanza di tempo e di spazio; Opportunita, occasione; Riposo, ozio; Benessere materiale, comodita di vita	舒适；机会/能力，充分的时间和空间；合适，场合；休息/安静；懒散；物质富庶，生活舒适
agio 的词源	ETIM Dall'ant. fr. Aise, che e dal lat. Adiacens, "che giace accanto"	源于古代法语词汇 Aise，后者是（源于）拉丁词汇 adiacens，即"躺、卧；坐落、位于；闲置、废弃"等意

由上表的内容，可将 Adagio（及 agio）的现当代含义归结为：从容不迫的、刻意地放慢动作的、谨慎地，以舒服安静的方式，缓慢的。

另外，adagio, lento（或副词形式 lentamente），piano 这三个意语词汇在现当代意大利语中是同义词，意思非常接近，用法上也差不多，非意语母语的人很难理解其精妙、细微的区别，具体辨识可参阅北外学者沈萼梅的《意大利语同义语辨析词典》一书（pp. 378 – 379）。

（二）Adagio 的拉丁语词源 adiacens 的意义

因为 Adagio 由 ad + agio 组成，ad 在拉丁语与意语中的意思基本一致（在意语中写成 a），一般作为介词使用，表示动作行为的趋向或指向，意思一目了然，所以审视的目光就集中在 agio 身上，而后者的拉丁词源 adiacens 的意义对我们理解 agio/adagio 的最初意义及其历史文化语境至关重要。拉英大词典（pp. 26 – 29）对此的解释请见下列很简要的概括表。由于古拉丁语没有字母 j，它是后世转写发展出来的，因此字母 i、j 是互相通用的，所以在大词典中 adiacens 写成了 adjacens。具体情况如下表：

拉丁词汇 ad 及 adiacens 各拼写形式的意义		
拉丁词汇	英语解释	中文意义
ad	*prep* to, towards, against; near, at; until; about; with regard to, according to; for the purpose of, for; compared with; besides	对……，向着……/趋向，与……相对；附近的；直到；关于
adjaceo	to lie at or near, to be contiguous to, to border upon	躺在/躺在附近/挨着/坐落，相接/相邻，接壤/挨着/近乎
adjacet/ adjacentes	contiguous, neighboring	相接的/相邻的，邻近的/附近的/毗邻的
adjacentia	the adjoining country	相邻的国家（或地区）

由上表的内容可看出，adiacens 有两个词义：①指一种动作或动作的状态，即躺下、躺在（附近）；②相邻的、接近的。第一个词义传递给了意语 agio，其意义在后者身上可以清楚地看到；而第二个词义似乎没有传递给 agio，或许在流变中已湮灭了。

另外，adagio 这个拼写形式在拉丁语中已出现，并被解释为"a rare form for adagium"（adagium 的一种罕见形式），而 adagium 就是前文所说的第二个意语 adagio（格言、谚语）的拉丁词源，具体参见大词典 p. 29。

（三）Adagio 在意大利文学中的意义

在《意大利文学选集》一书中，出现了 adagio 用法的 5 个例子，其中有 4 例用于描述主观刻意地放慢行为或动作的进度、频率，另有 1 例用于描绘客观事物缓慢地演变的过程及其场景。具体例子如下：

①选自 Antonio Fogazzaro（1844—1911）的著作 *Una partita a tarocchi sul lago*，即安东尼奥·福加扎罗《湖面上的一次塔罗牌比赛》，p. 423：Intanto la pioggia grigia veniva avanti **adagio** adagio, velando le montagne, soffocando la breva.

【注译】同时，**渐渐地**下起了灰雨蒙蒙，高山蒙上了一层面纱，一阵风令人窒息。

② 选自 Anna Maria Ortese（1914—1998）的著作 *Il Mare Non Bagna Napoli*，即安娜·玛丽亚·奥尔特瑟《没有大海浸润的拿波里》一书，p. 661：Camminando più **adagio** di quando era venuta, Eugenia cominciò a sfogliare, senza rendersene ben conto, una delle due caramelle, e poi se la infilò in bocca.

【注译】他来的时候走得特别**慢**，尼娅开始四处张望，他没有注意到两个糖果中的一个粘在了他的嘴里。

③ 出处同上例，p. 667：Con tutta la maestà della sua persona,

accompagnò la bambina, che ancora si voltava verso quel punto luminoso, alla porta che chiuse **adagio** alle sue spalle.

【注译】她的人都是这么的威严,一个跟随的小女孩仍然转身走向亮光处,大门从她的身后**缓缓地**关上了。

④ 选自 Beppe Fenoglio（1922—1963）的著作 *Un giorno di fuoco*,即毕普·芬罗格利奥《火热的一天》,p. 707：Difatti io le passai davanti il piú **adagio** possibile, ma lei non sollevò dal libro il capo biondo.

【注译】我认为我从她面前通过时越慢越好,但是她并没有从书本中抬头看我一眼。

⑤出处同例 4, p. 708：Fissammo, come a interrogarle, due nuvolette sospese sopra Gorzegno, poi ci risedemmo **adagio**, mentre le detonazioni scemavano.

【注译】我们停了下来,好像在怀疑什么,两朵小云彩悬挂在上边的戈尔泽尼奥上,然后我们**小心翼翼**地坐下来,此时它却爆炸式地消失了。

二、Adagio 在音乐语境中的含义

Adagio 是五个主要音乐速度级别术语中的一个,有关的论述较多。这里根据笔者到目前为止所能获得的资料,分别摘要地介绍 18—20 世纪的一些经典论述,并附上笔者的译文及一些浅陋见解或注释。

通过研究有关的论述,可以得出 Adagio 在音乐语境中的含义是：① 具有"缓慢"含义或特质,并带有"庄重、忧郁悲伤"的表情色彩,这是大多数音乐家的共同观点；② 部分音乐家（以 C. P. E. 巴赫为代表）认为 Adagio 还具有"舒适自在、娇柔且略带优雅的"的特质,而这种特质须以宽广开阔且连奏

ADAGIO

的音符来表现。

另外，关于 Adagio 的速度问题，各家观点是不一致的，有些语焉不详或含糊不清；大多数观点认为它比较缓慢，常只比最缓慢的速度 Largo 或 Grave 略快一点，而且比 Lento 更慢。具体情况分别列举如下。

（一）认为 Adagio 具有"舒适自在、庄重缓慢"特质的论述

① 1732 *Musicalisches Lexicon*，p. 9：**Adagio**，oder abgekurtzt，adago und ado，（ital.）ist ein aus dem Articulo Dativi a，und dem Worte agio zusammen gesetztes Adverbium，und heiffet：gemachlich，langsam；dasz aber nicht a agio，sondern adagio gebraucht，und das d darzwisehen gesetzet wird，geschiehet Wohllauts halber. Adagio adagio，oder adagissimo，sehr langsam. Adagio à la Francese，langsam auf Frantzosische Art.

【注译】Adagio，或缩写为 adago 和 ado，（意大利语），这个词（最早）见于 Articulo Dativi 的一篇文章，它是 agio 这个词的复合副词，其意义是：悠闲舒适地，缓慢的；但它不用 a agio 的形式，而用 adagio 的形式，而位于它们之间的这个"d"出于读音谐和的原因是必须的。Adagio，或者 adagissimo，非常缓慢之意。Adagio à la Francese，意指：以法兰西式的缓慢（方式/速度）。

这段话首先说明了至少在 18 世纪初期（甚至可往前推到更早期）的德国音乐语境中，adagio 沿用的就是 agio 的意思，用于描述悠闲舒适的、不急促的情绪或场景，词义中"缓慢的"含义是由不急促的特点天然带来，但其词义不能简单片面地与"缓慢"划等号；另外，作者还介绍了 adagio 的拼写形式的由来，对正确或加深理解 adagio 的词义很有帮助。由于作者是 J. S. 巴赫关系密切的亲戚及同时代人，所以对解读后者作品中的 adagio 应很有启发。

② 1764 *Dictionnaire de Musique*, p. 33: **Adagio**, adv. Ce mot ecrit a la tete d'un Air designe le second, du lent au vite, des cinq principaux degres de Mouvement distingues dans la Musique Italienne. (Voyez MOUVEMENT.) Adagio est un adverbe Italien qui signifie, a l'aise, posement, et c'est aussi de cette maniere qu'il faut batter la Mesure des Air auxquels il s'applique.

Le mot Adagio se prend quelquefois substantivement, et s'applique par metaphore aux morceaux de Musique dont il determine le movement: il en est de meme des autres mots semblables. Ainsi, l'on dira : un Adagio de Tartini, un Andante de S. Martino, un Allegro de Locatelli, etc.

【注译】Adagio，副词。在意大利音乐中，这个词被写在乐曲的开头部分，用于指示从慢到快的五个不同的主要速度等级中的第二级（参见 Mouvement 条目）。Adagio 是一个意大利语副词，意为"舒适地、自在地"及"沉着地、庄重地"，并且用于指示乐曲，因此实际上应采用的击打节拍方式。Adagio 这个词有时作为名词使用，并且其本身在音乐作品中以隐喻（或暗喻）的方式指示那些它所确定的速度：后者[1]与其他类似的词语[2]是同一（含义）的。因此，人们才会说：一种 Tartini[3] 式的 Adagio 速度，一种 S. Martino[4] 式的 Andante 速度，一种 Locatelli[5] 式的 Allegro 速度。

【笔者加注】

① 后者：en 在此充当代词，指代上文刚出现的句子"被它所确定的速度"，这里按文意将 il en 意译为"后者"。

② 其他类似的词语：指例如下文出现的"一种 Tartini 式的 Adagio 速度"等词语。

③ Giuseppe Tartini：18 世纪意大利小提琴家、作曲家、教师。

④ S. Martino：人名，具体未知，应为 18 世纪意大利音

乐家。

⑤ Pietro Locatelli：18 世纪意大利小提琴家、作曲家。

③ 1787 *Dictionnaire de Musique*，p. 5：**Adagio**，adv. Ce mot italien signifie, *a l'aise*, *posement*; après le *largo*, c'est le movement le plus lent. Ce mot *adagio* se prend aussi substantivement lorsqu'on dit *jouer un adagio*.

【注译】Adagio，副词。意为"自在舒适地，庄重地"；它位于最缓慢的速度 largo 之后。当我们说 jouer un adagio（演奏演唱一个柔板，来一个柔板）时，Adagio 也作为名词使用。

④1958 年《音乐表情术语字典》，p. 3：adagio 从容的；慢慢的（参看 Tempo）。

⑤ 1961 *Larousse Dizionario Musicale*，第一册，p. 10：**Adagio**. — Una delle più antiche indicazioni di movimento（la si incontra al principio del sec. XVII）. Nel suo significato primitivo designava un tempo equivalente al nostro *moderato*（comodamente），poi è divenuto a poco a poco sinonimo di *lentamente* e perfino di molto *lentamente*.（*Adagio* si trova fra *lento* ed *andante*）.—Come sostantivo, il vocabolo indica il brano musicale eseguito con tale tempo：l'*adagio d'una sinfonia*.

【注译】Adagio，一个更为古老的速度指示（出现在 17 世纪初）。其最初的意义是表示与我们所说的 moderato（舒适自在地、不费力气地）相同的音乐速度，然后它逐渐变成了 lentamente 甚至 molto lentamente 的同义词。（在 lento 与 andante 之间位置可见到 Adagio）——如同名词化的用法，这个词汇表示音乐段落要以这样的速度演奏（即指 Adagio 乐章）：一部交响乐的 adagio 乐章。

⑥ 2002 年《牛津简明音乐词典》中文版，p. 8：adagio（意）柔板。舒适，缓慢，比广板（largo）稍快，但比行板（andante）稍慢。一个慢乐章常称为"一个柔板乐章"（an

adagio)。Adagissimo 是非常慢，adagio assai 即很慢。

(二) 单纯着重 Adagio 词义中"缓慢"的表征或特质的论述

① 1740 *A Musical Dictionary*, p. 3：**Adagio**, ADAG°, or AD°, is one of the words used of/by the Italians to denote a certain degree or distinction of time. See Time. The Adagio expresses a slow time, slowest of any except grave. See Grave. The triples 3/1, 3/2, are ordinarily *Adagio*. See Triple.

【注译】Adagio，一个常用的意大利词汇，用于表示某种音乐时间的等级。参见 time 条目。Adagio 表示一种缓慢的时间，它是除 grave 之外最缓慢的速度术语。参见 Grave 条目。三拍子的 3/1、3/2，通常都意味着 adagio 的速度。参见 Triple 条目。

(三) 关注于 Adagio 的表情或风格特质的论述

这类观点以两位德国作曲家 C. P. E. Bach 和 J. J. Quantz 的观点最具代表性，他们从演奏的角度出发，结合不同时期或风格的作品，都用了大量的篇幅进行具体深入的论述，这里只摘录一些稍作考察。

1. J. J. Quantz 的观点

① 明确地指出了 adagio 的表情情绪特质，p. 111：3. §. Der Hauptcharakter des Allegro ist Munterkeit und Lebhastigkeit：so wie im Gegentheil der vom **Adagio** in Zartlichkeit und Traurigkeit besteht.

【注译】Allegro 的主要特点是一种欢愉和生气勃勃：正如它的对立面 Adagio（其主要特点）是一种娇柔和忧郁悲伤。

② 作者认为 adagio 应略带优雅的特质，而要准确表现这种特质，须对（某些）标注为 Adagio 的乐段，在实际演奏中应执行（比习惯上 adagio 采取的速度）略快的速度；作者还认为 adagio 速度或乐章的演奏需要较多、较高的技巧才能，因此还一

ADAGIO

再劝诫初学者不能过早涉及，由此可推见 adagio 的正确理解与较好演绎绝非简单地指向"缓慢及舒适从容"。具体论述参见 p. 93：Damit die Zunge und die Finger zu rechter Fertigkeit gekangen mogen, musz ein Ausanger, eine geraume Zeit, nichts anders als solche Stucke spielen, die in lauter schweren, springenden und rollenden Passagien bestehen; sowohl aus Moll als aus Durtonen. Die Triller musz er durch alle Tone taglich uben, um sie jedem Finger gelaufig zu machen. Wofern er diese beyden Stucke unterlaszt, wird er niemals in den Stand kommen, ein **Adagio**: einlich und nett zu spielen. Denn zu den kleinen Manieren wird eine groszere Geschwindigkeit erfodert, als zu den Passagien selbst.

Es ist keinem Ansanger zurathen, sich vor der Zeit mit galanten Stucken, oder yar mit dem **Adagio** einzulassen. Die wenigsten Liebhaber der Musik erkennen dieses; sondern die meisten haben eine Begierde da anzusangen, wo andere aufhoren, namlich mit Concerten und Solo, worinn das Adagio mit vielen Manieren, welche sie doch noch nicht begreifen, ausgezieret wird…

【注译】初学者唯有花费大量时间去演奏那些由大小调兼备、充满跳跃与跑动音符的艰难乐段所构成的音乐作品，才能以他的舌头和手指开发出必备的技巧。为了令每一个手指变得灵敏，他必须每天在所有调上训练颤音。如果他忽略了这两个事实，将决不可能有精确且合调地演奏一个 adagio 速度或乐章的能力。因为甚至对（adagio 本身所具有的）这些小小的优雅特质来说，它比这些乐段本身需要更快的演奏速度。

没有初学者会被建议过早地涉及"优雅风格"的或标注上 Adagio 的音乐作品。只有极少数音乐业余爱好者明白这个道理，相反大多数人想要在其他人结束的地方开始，也就是说，（他们过早涉及了）在那些 Adagio 被用许多倚音（或优雅音色）装饰的协奏和独奏的作品，而那是他们尚未能驾驭的。

2. C. P. E. Bach 的观点

① 在其著作 *Versuch Uber Die Wahre Art Das Clavier Zu Spielen* 第一部分有关滑音的内容中，作者谈到了 Adagio 所具备的特质及其演奏处理，参见 p.74：7. §. Im andern Falle wird dieser Schleifer als eine traurige Manier, bey matten Stellen, besonders im **Adagio**, mit Nutzen gebraucht. Er wird alsdenn matt und piano gespielt, und mit vielem Affecte und mit einer Freyheit, welche sich an die Geltung der Noten nicht zu selavisch bindet, vorgetragen…

【注译】在它的其他用法中，Adagio 用于表现悲伤中的疲乏或懒散的表情情绪是较为合适的。对它的演绎应很有表现力的，本质上其演奏效果是断断续续的、抑郁的，而且要摆脱对谱子所标注的音符时值奴隶般服从的情况。

② 作者还指出了当时普遍存在的对 adagio（及 allegro）错误处理的现象，从侧面给出了 adagio 及 allegro 的正确处理方法；具体参见 p.80：1. §…In einigen auswartigen Gegenden herrschet gegentheils besonders dieser Fehler sehr starck, dasz man die **Adagios** zu hurtig und die Allegros zu langsam spielet.

【注译】……在其他某些国家，存在着一种将 Adagio 演奏得太快而 Allegro 又演奏得太慢的明显趋势。

三、结合作品例子进行演奏分析的尝试

Adagio 是五个主要音乐速度之一，通常代表"缓慢、娇柔"的速度或情绪，并与"快速、敏捷的"Allegro 形成对照。它在音乐语境中的复杂含义，上文已做了介绍；下面用五个作品例子来了解演奏家是如何解读并以个性化的方式表现它。作品例子如下表：

ADAGIO

例子序号	作曲家	作品名称	作品编号	作品所属音乐时期
例1	J. S. 巴赫	《小提琴与拨弦键琴奏鸣曲》第一首之第一乐章	BWV1014	巴洛克晚期
例2	J. S. 巴赫	《小提琴与拨弦键琴奏鸣曲》第三首之第一乐章	BWV1016	巴洛克晚期
例3	W. A. 莫扎特	《降E大调钢琴奏鸣曲》之第一乐章	KV282	古典时期
例4	L. V. 贝多芬	《第十四钢琴奏鸣曲（月光）》之第一乐章	Opus. 27 No. 1	古典晚期
例5	F. 舒伯特	《f小调第十二钢琴奏鸣曲》之第二乐章	D625 之 D505	浪漫早期

（一）J. S. 巴赫《小提琴与拨弦键琴奏鸣曲》第一首之第一乐章

作品编号 BWV1014，b小调，全曲共四个乐章：Adagio—Allegro—Andante—Allegro，本例选取第一乐章 Adagio 作为讨论对象，谱例摘要如下：

奏鸣曲1/SONATA I
BWV 1014

实际演奏速度　下表是本例的五个演奏录音版本：

录音版本	1. 拉雷多与古尔德 Laredo & Gould	2. 格鲁米欧与雅各泰 Grumiaux & Jaccottet	3. 荷立威与摩隆尼 Holloway & Moroney	4. 图格勒蒂与科斯达 Tognetti & Costa	5. 克雷赫与简鲁克 Creac'h & Jean-Luc Ho
录制年代	1976 年	1978 年	2005 年	2007 年	2014 年
速度值	42～48	72	66～72	60	78～84

速度建议值　关于本例 Adagio 的演奏速度，原始版中的《演奏指南》里明确建议演奏速度为"四分音符＝60～66"；另外，在本例的演奏解说中，散布着许多与演奏速度有关的论述，是处理演奏速度（及情绪氛围）的重要参考依据，如（p.57）："后半部分揉弦速度加快，同时'渐强'直到即兴性的旋律华彩段落出现，后半部分要拉得平静柔和……乐句结束处即第四拍前，小提琴部分应该有个呼吸，此时拨弦键琴从容不迫进入……在弹奏拿波里六和弦之前，速度应稍稍放缓……演奏即兴性的华彩乐句时，先略微渐快，然后渐慢……本小节的后半部分速度略微渐慢……开始时回原速，结束音之前的三个八分音符速度稍慢……"等。对照上述五个演奏录音版本，除古尔德和简鲁克的版本之外，其余三个版本都符合《演奏指南》里的速度建议。

本例采用了"教堂奏鸣曲"的结构形式，即在速度方面的结构是慢—快—慢—快。从节拍器的角度看，Adagio 位于 Lento 与 Larghetto 之间，它的速度标值是 56，只能算有点缓慢的速度。当然这是机械的、参考的数值，它既与本例《演奏指南》里建议的演奏速度不符，也不会成为演奏家心中的衡量标准。

词义分析　在巴赫时代，Adagio 在音乐语境中的含义是第

二缓慢的速度，仅次于 Grave/Largo（今天节拍器的对应标值分别为 40，46），而且 Adagio 的主要词义是"庄重的、忧郁悲伤的"，自然要求舒缓、凝重的演奏速度。因此，对照上述五个演奏版本，古尔德的版本是最符合本例 Adagio 的词义的。另外四个版本，速度都快得多，大约处于 Larghetto 至 Moderato 之间，很明显地，他们更着重强调 Adagio 的第二词义"以舒服或舒适的方式、安静的、合适的、娇柔的"，并将这种"娇柔且略带优雅的"的特质，遵照 C. P. E. 巴赫的意见，以"宽广开阔且连奏的音符来表现"。对 Adagio 词义（及特质）的理解角度或侧重点不同，这大概是形成不同演奏速度的重要原因之一。

<u>作品风格内涵</u>　　在巴赫及之前的时代，每个调都被赋予了对应的情绪特征，因此，《演奏指南》里才会认为本例 b 小调的调性情绪是"悲伤和忧郁的"，这种观点也符合 Adagio 的本身词义及特质；加上本例所具有的教堂奏鸣曲的特点，以及属于弥撒仪式所用音乐的性质，都决定了本例的风格内涵是含蓄而庄重的。反映在演奏速度方面，必然要求保持克制、舒缓的特点，像简鲁克版本 80 左右的速度，实际太快了点，更多走向了略带轻快的娇柔风格，似不大妥当。

（二）J. S. 巴赫《小提琴与拨弦键琴奏鸣曲》第三首之第一乐章

作品编号 BWV1016，E 大调，全曲共四个乐章：Adagio—Allegro—Adagio ma non tanto—Allegro，本例选取第一乐章 Adagio 作为主要讨论对象，并将第三乐章 Adagio ma non tanto（不太多的 Adagio，或不过分的 Adagio）纳入视野。谱例摘要如下：

奏鸣曲 Ⅲ
SONATA Ⅲ BWV 1016

实际演奏速度　　各位演奏家们对本例 Adagio 的速度解读比较一致，都将速度值设定在四分音符 = 30～40 之间，笔者认为其中的古尔德与吉米·拉雷多合作的演奏最为出色。下表列出本例所选的五个演奏录音版本：

录音版本	1. 拉雷多与古尔德 Laredo & Gould	2. 格鲁米欧与雅各泰 Grumiaux & Jaccottet	3. 图格勒蒂与科斯达 Tognetti & Costa	4. 尤金娜与科佐卢坡娃 Yndina & Kozolupova	5. 埃姆林与沃初恩 Emlyn Ngai & Watchorn
录制年代	1976 年	1978 年	2007 年	2012 年	2014 年
速度值	24～30	36～42	36	30	42

速度参考值　　在原始版的《演奏指南》里，有关于本例 Adagio 演奏速度的明确建议：八分音符 = 60～66。显然，这个建议（按四分音符算 = 30～33）与上述版本的演奏速度是基本一致的。事实上，笔者甚至认为超过四分音符 = 40 的速度值都不大合适；因为太快的速度（例如提到 60 以上），将导致音乐形象、音乐意境的面目全非，严重违反了巴赫的原意，破坏了作品的优美艺术与深邃思想。《演奏指南》对第三乐章 Adagio ma

ADAGIO

non tanto 的建议速度是八分音符 = 72～80（约四分音符 = 36～40），当然是基于对第一乐章 Adagio 速度解读基础上而做出的设定；这样的速度也与各家版本的演奏速度基本一致。

上述五个演奏录音版本，年代跨度较大，除第一个版本（拉雷多与古尔德）的数值偏低一点之外，其他版本大都将本例 Adagio 速度值设定在 30～40 之间。对照节拍器数值，会发现这是 Grave（现代）速度值，而且是取了 Grave 速度的下限值，已突破了节拍器的衡量范围。为更好地理解本例，笔者又找了几个演奏版本，它们的速度值同样在 30～40 之间，如马卡尔斯基（M. Makarski）的版本就是 30～35 之间。换言之，本例的实际演奏速度与原始版建议值较为相符，但二者与节拍器的指示都不大相符，有不小的偏差，特别是拉雷多与古尔德的演奏速度。

词义分析　在上例中，已探讨过巴赫时代 Adagio 在音乐语境中的含义。在本例中，我们更深入地理解了 Adagio "庄重的、忧郁悲伤的"又充满深情柔婉的含义及特质，特别是古尔德的演奏版本，非常深刻、准确地诠释了它的隽永与真谛。第三乐章 Adagio ma non tanto，从词义角度看，应是略微收缩了第一乐章 Adagio "缓慢忧郁"的词义及其情绪特质，在速度上则应比 Adagio 略快一点。于是，我们看到古尔德版本的演奏速度约为 40、格鲁米欧的演奏约为 50、马卡尔斯基的演奏约为 45 的情形，都是基于对第一乐章 Adagio 的解读基础上而做设定的。

作品风格内涵　原始版《演奏指南》认为本例 E 大调的调性基本情绪是"悲痛"，还评论说（p. 59）："E 大调在表现充满绝望或者致命的灾难中那种悲哀方面是无与伦比的；它最宜于表现无助、无望而强烈的爱情，时而可以产生辛辣、憎恨、悲恸和痛彻心扉的感觉，只能将它与肉体与灵魂致命的撕裂相比……演奏本乐章时要谨记，乐曲的基调是悲伤的，要抛弃现代人认为 E 大调是光彩夺目的现代观念！"另外，关于第三乐章 Adagio ma non tanto 的情绪特征，《演奏指南》认为是（p. 59）"极其甜美，

也是悲伤的声音"。从本例 Adagio 的演奏效果来看，甜美、娇柔、忧伤的情绪特征是很明显的，甚至也可以说带有一定程度的悲痛；然而若说第一、三乐章的具有类似"充满绝望或者致命的灾难中那种悲哀"，即便是笔者本身的水平太低、理解力太差，却也实在难以认同。或许这正是巴洛克式的、德国式的、巴赫式的音乐表现手法，在平静、含蓄的情绪水面下，却潜藏着汹涌的浪涛，在娇柔忧郁的表征中，背后却是难以尽诉的、深沉而博大的悲痛……然而这一切却不能被笔者浅薄的头脑所理解吧。

按笔者的看法，这首曲子是 J. S. 巴赫六首小提琴与拨弦键琴奏鸣曲中最优美、深情及富于歌唱性的作品，特别是第一乐章 Adagio，让人一次次反复聆听、回味、沉思，更被深情婉转之处所打动，禁不住追随小提琴的旋律轻声哼唱起来，品尝一阵阵颤栗带有的愉悦与幸福，甚至涌起学习小提琴的冲动来；刹那间，真正感受到了音乐之美，难以言说，却无从忘怀！

在第一乐章中，古尔德的演奏手法既像连奏又似断奏，音乐效果似断非断的、灵活流畅，一个个音符如珠玉溅落银盘，音色效果如同温润的颗粒般；而在第三乐章中，古尔德将（本应一齐按下的）右手和弦弹成快速灵巧的琶音形式，同样营造出了娇柔而温润的颗粒感。事实上，作为极端的意见，笔者认为听了古尔德的版本后，其他的版本都显得平淡多了，不足以完美地表现巴赫这部作品的艺术水平。

（三）W. A. 莫扎特《降 E 大调钢琴奏鸣曲》这第一乐章

作品编号 KV282，降 E 大调，全曲共三个乐章，其中第二乐章较为特别，是由三组小步舞曲所构成（Menuetto I—Menuetto II—Menuetto III），所以全曲的乐章构成是：Adagio—小步舞曲乐章—Allegro。本例摘取第一乐章 Adagio 作为讨论对象，谱例摘要如下：

ADAGIO

奏鸣曲
SONATA KV 282

<u>实际演奏速度</u>　　本例选取了五个演奏录音版本，除了古尔德版本的演奏速度明显快得多之外，其余四个版本的演奏速度基本在四分音符＝40～50 之间变动，具体请见下表：

录音版本	1. 古尔德 G. Gould	2. 海布勒 I. Haebler	3. 巴伦博依姆 D. Barenboin	4. 李赫特 S. Richter	5. 席夫 A. Schiff
录制年代	1966 年	1973 年	1988 年	1989 年	1996 年
速度值	60～66	42～48	38～46	48～54	42～54

<u>速度参考值</u>　　关于本例 Adagio 的演奏速度，《演奏指南》里没有给出具体的建议数值，只强调莫扎特钢琴奏鸣曲具有（ⅩⅤ）"伸缩速度与速度的灵活性"，并说 18 世纪强调对速度的稳定。因此，适当的速度还得取决于演奏家对作品的准确、深刻的把握及个性化表现手法。Adagio 在今天节拍器的标注值是 56，对照上述五个版本，除古尔德的版本外，其余四个版本的速度值都比 56 略低，在 38～54 之间，总体而言偏差不大，但由此可以推测莫扎特时代 Adagio 的速度值应比今天略低一些，当然，这并不是关键所在，一切还得取决于如何准确表现出 Adagio 在本例中的情绪特质。

<u>词义分析</u>　　早在 18 世纪初期的音乐语境中，Adagio 就有了"娇柔且略带优雅的"含义；笔者认为，莫扎特这首奏鸣曲正好是对此的最好注释，至于 Adagio 中另有的"庄严、凝重"的含义，则在本例的 Adagio 中不存在，连"舒缓"的成分也不多；

因此选择各家演奏版本 40～45 的速度值，既符合 Adagio 的词义，也较准确解读本例作品的适当正确速度。

 作品风格内涵 从以上演奏版本的情况来看，演奏家们都理解并表现了本例作品应有的甜美、娇柔，以及欢乐中潜藏着清淡忧伤（而非悲痛）的情绪特征；不过各人理解的角度、深入程度以及表现手法的不同，带来了不同的艺术效果。就笔者个人欣赏趣味而言，更倾向于李赫特晚年时的演奏版本。经过 74 年人生岁月的积淀、沉思，李赫特已将身上（极难避免）沾染上的现当代夸张、激进、过分注重情绪等时代习气完全过滤清除了，弹奏的效果足以完美地表现莫扎特钢琴奏鸣曲风格典雅、感情真挚、灵动而清澈透明的艺术风格内涵，并且充满着 18 世纪幸福、欢乐、满足又不乏节制的时代特征。作为一个特别例子，古尔德的演奏版本将他与众不同的演奏风格再次展现出来。他的演奏速度是众多演奏版本中最快的，在给人灵动、欢乐效果的同时，略带有些似乎不太妥当的活泼与调皮。作为另一个特例，郎朗的演奏速度约 33～36，称得上慢得出奇，或更准确地说非常舒缓，甚至到了有点拖沓的感觉，整个演奏因而蒙上某种程度的冥想性、内省性色彩。郎朗在此作品中表现出的这个演奏特点，可以在其师友巴伦博依姆的演奏中找到清楚的痕迹，并且比后者走得更远。

（四）L. V. 贝多芬《第十四钢琴奏鸣曲（月光）》之第一乐章

 作品编号 OP. 27 No. 2，升 c 小调，全曲共三个乐章：Adagio sostenuto —Allegretto—Presto agitato，作为讨论对象的第一乐章 Adagio sostenuto（徐缓庄重的 Adagio），谱例摘要如下：

ADAGIO

献给朱丽叶塔·圭恰尔迪女公爵/Der Grafin Guicciardi Guicciardi gewidmet
奏鸣曲/SONATE
幻想曲风格的奏鸣曲/Sonata quasi una fantasia
Opus 27 Nr. 2

Adagio sostenuto
Si deve suonare totto questo pezzo delicatissimamente e senza sordino *

指法镇写：鲍里斯．布洛赫
Fingerstaz：Boris Bloch

 实际演奏速度 这首奏鸣曲实在太出名了，连普通的古典音乐爱好者都耳熟能详，一般的钢琴学习者几乎都演奏过。从演奏技术上看，难度似乎也并不高，比较好驾驭。当然，事情并不是表面看上去的那么简单。此曲的演奏版本很多，笔者尽可能挑选了录制年代较为早期的演奏版本，如下：

录音版本	1. 鲁宾斯坦 A. Rubinstein	2. 阿劳 C. Arrau	3. 肯普夫 W. Kempff	4. 斯科达 P. B. Skoda	5. 巴克豪斯 W. Backhaus
录制年代	1962 年	1965 年	1986 年	1990 年	1992 年
速度值	40～50	42～48	54～60	48	48～54

 速度参考值 关于此曲的解读数不胜数，似乎谁都能振振有词地发表一通意见。因此，笔者不愿再絮絮叨叨地聒噪。而且，众所周知，贝多芬对乐谱有着严格规范，目的应是为了避免演奏家对自己作品做过多的个人诠释及情绪化处理。作曲家的做法，意味着在演奏上要求执行忠实的、还原性的——忠于作曲家原意、忠于乐谱——原则，留给演奏家自由解释的余地很小，所以原始版也明智地闭口不言，干脆省略了《演奏指南》或评注的内容，只有只言片语的注解。贝多芬对此曲的乐章结构、速度变化结构的设定，并不是心血来潮的随兴之举，他要求演奏家要理

解这种设定对于营造音乐意像或境界的意义,从而安排演奏速度的合理结构。从上表各演奏版本的速度值可知,各位演奏家的速度设定相差不大,都在 50 左右上下浮动,显然是充分考虑了贝多芬的作品要求,而且比今天节拍器的对应值略低一些。

词义分析　　第一乐章用了术语 Adagio,而且为了强调 Adagio 含义中的徐缓、凝重的成分,还加上了 sostenuto 作为修饰词,严格规范了演奏的风格内涵,防止出现误解 Adagio 的含义从而错误地弹奏出娇柔、甜美或欢乐的风格的情况。可见,作曲家对 Adagio 的运用符合这个词的应有词义。

作品风格内涵　　在全曲的标题下,作曲家明确标注着"幻想曲风格的奏鸣曲"。归纳《牛津简明音乐词典》的解释,所谓"幻想曲"通常意味着一种不那么注重结构形式的作品类型,有时其音乐的风格意味着即兴性质或自由幻想的演奏风格,浪漫派音乐更多将它视为一种情绪的类型。贝多芬的标注,大概也是这种含义,理由如下:① 从全曲的结构看,月光奏鸣曲没有采用古典奏鸣曲传统的快—慢—快的乐章结构,它的第一乐章为慢乐章,之后是一个比中等速度略快的 Allegretto(而非常用的 Allegro),最后是一个充满激情成分的急速乐章 Presto agitato;② 就速度层面看,呈现出慢—中等略快—激越急速的速度结构,也打破了传统的 Allegro—Adagio /andante—Allegro /Presto/Vivace 的速度结构。第一乐章 Adagio sostenuto 下有一行说明:"Si deve suonare tutto questo pezzo delicatissimamente e senza sordino"(弹奏整首作品要始终保持十分柔和,即用右踏板),再加上习惯上冠以"月光"的标题名称,都意味着演奏时,触键要体现出正统高贵、浑圆厚实、舒缓庄重的风格内涵的同时,又要有月光泻地般朦胧的感觉,却又不能夹杂幻想的轻飘、怪异或夸张的情绪色彩成分。因此,不难理解阿劳或鲁宾斯坦为何在演奏中一副非常凝重沉静而非轻松的样子。此曲演奏的难度其实非常高,它并非体现在单纯的技法上,而是集中体现在如何达到作品所蕴含的高

ADAGIO

度艺术表现力与感染力上。

（五） F. 舒伯特《f 小调第十二钢琴奏鸣曲》之第二乐章

作品编号 D625。这首曲子的情况比较复杂，有三个乐章的版本，也有四个乐章但 Adagio 是第三乐章的版本，本文采用的原始版是四乐章结构 Allegro—Adagio—Allegretto—Allegro，本例选取的是第二乐章 Adagio（又名 D505），谱例摘要如下：

D 505
（据推测为 1818 年 9 月/vermutlich September 1818）

实际演奏速度 本例的录音版本暂时只找到两个，分别是李赫特和斯科达的演奏版本，录制的年代跨度也较大，代表了不同时期的理解或演奏风格，如下：

录音版本	1. 李赫特 S. Richter	2. 斯科达 P. B. Skoda
录制年代	1978 年	2009 年
速度值	34～40	42～48

速度参考值 原始版在《前言》里将舒伯特与贝多芬进行了简略的比较（Ⅸ）："这两位作曲家虽然是同时代人，但是他们的音乐创作方式和钢琴创作风格都大相径庭。因此，他们的创作意图、风格和音乐的情感表现都不同，任何机械性的比较都没有什么意义。"虽说如此，然而两位同一时代的、伟大的、联系

较紧密的作曲家，若比较他们对 Adagio 的速度及情绪的理解，还是有意义的。上例贝多芬作品的各家演奏速度约为 50，本例两位演奏家的速度设定略低一点，不过大致也差不多——都在今天节拍器的 Largo 与 Grave 之间的区域，遵循的应该是 18 世纪初期 Adagio 的意义（即将 Adagio 视为第二缓慢的速度指示）。原始版在《舒伯特和钢琴》中介绍如何理解本例的 Adagio（XXV）："慢乐章多数标记为'行板'，'柔板'标记只出现了四次（D459，D613，D625，D958）。这些柔板乐章总的来说比较严肃，而行板乐章则可能需要比通常的速度稍快。舒伯特本人在他的歌曲中所写的节拍器标记可以支持这个观点，它往往倾向于流畅的速度。"换而言之，本例的 Adagio 应在演奏速度体现出"严肃"但不乏流畅的特点。

<u>词义分析</u>　　在 18 世纪初期，Adagio 在音乐语境中的含义是指第二缓慢的速度，仅次于 Grave/Largo，且 Adagio 的主要词义是"庄重的、忧郁悲伤的"，自然要求舒缓、凝重的演奏速度。上述两位演奏家对本例所设定的速度值，明显符合 Adagio 术语词义本身的含义。

<u>作品风格内涵</u>　　关于本例的作品风格内涵，原始版认为必须反映出舒伯特奏鸣曲注重歌唱性的特点（XXI）："优秀的舒伯特钢琴音乐的演奏者必须弹奏得有如歌唱家歌唱一样，任何熟悉他的歌曲的人都知道，作品中有着丰富的情感表达。"那么，如何体现出歌唱性特点——通常意味着音符流比较流畅而非拖沓——的同时，又无损于本例 Adagio 所要求的严肃而非轻快的情绪特征，就成了摆在演奏家面前的首要问题之一。

ANDANTE
行走的，前去的，步行的，运转的，普通适中的

节拍器标值：72

中文译名：行板

一、Andante 在普通语境中的意义

Andante 在普通语境中的意义就是"行走的、步行的、运转的、普通适中的",用于描绘再普通不过的人或动物的行走动作,也用于形容正常的事物运转、时间流逝、季节变迁等情况。

(一) Andante (及 andare) 的现当代意义

形容词 Andante 实质是源于意语动词 andare,也是后者的过去分词形式,因此还必须将 andare 的意义纳入视野,才能加深对 Andante 含义的理解。下表是依据意语大词典(参见 andante,andare 二词目)释义对 Andante 及 andare 所做的词义概括:

andante		
义项	意大利语释义原文	中文意义
形容词第1义	Che va, che cammina; Di mese o anno che e in corso; corrente	走来走去,走路/步行/前进;流逝/运转;流行的/通常的
形容词第2义	fig. Senza pretese, alla buona; ordinario, di poco pregio; Agile, scorrevole	转义:没有借口,好的/令人愉快的;普通的/粗劣的,有少许价值的;机敏的,流畅的
语法变形	part. pass. di *andare*	andare 的过去时分词
andare		
动词第1义	Spostarsi da un luogo a un altro; Procedere, camminare; Di strada, itinerario, portare, far capo	移动一段长度(或距离)到达新的(位置);进展,步行/前进/运转;通向/带来/导致,步入主题

(续上表)

义项	意大利语释义原文	中文意义
	andante	
动词第2义	Di tempo, passare, trascorrere	时间方面——流过/流逝, 度过/流走
动词第3义	Trasformarsi, cambiarsi; Accadere, succedere	变形/改变想法, 换衣服/变成; 发生, 接替/继承
词源	ETIM Forse dal lat. *ambulare*, "camminare", attraverso il pop. **ambare*; le forme con il tema *vad*-sono dal lat. *vadere*, "andare"	可能源于拉丁词 ambulare (后者通过通俗拉丁词汇 ambare 传递到意语), 意为"走、步行、前行、运转"; 这个形式加上词干 vad-, (变成) 是拉丁语词汇 vadere, 意为"去、走、进行、运转、行走、步态"等

由上表的内容, Andante 的现当代含义归结为: ①主导词义是: 行走、运转、前去、通向等, 表达一种动作、行为或趋向; ②第二词义是: 普通的, 适中的, 通常的。

(二) Andante 的拉丁语词源 ambulare / ambare 的意义

1. ambulare / ambare 在拉英大词典的解释

Andante (准确地说是 andare) 的拉丁词源是 ambulare, 又可写作 ambare 形式。拉英大词典 (pp. 103 - 104) 对 ambulare/ambare 及其相关词汇的解释, 请见以下简要的概括表:

ambulo, -are, -avi, -atum		
义项	英语解释	中文意义
一般解释	vi. to walk, go; to travel	行走，步行；去，走向；旅行，移动，行进
相关词汇		
ambulatio	f. walk, walking; walk (*place*)	步行，散步；竞走；小路
ambulacrum	n. avenue	林荫道
ambulatiuncula	f. short walk	（一段）短暂的散步，步行
vado, -ere		
一般解释	vi. to go, go on, make one's way	去……，继续行进，发生，继续，接着；走……路，开创……道路

由上表的内容，可以看出拉丁语 ambulare/ ambare 的主要意义就是意语 Andante/andare 的现当代主要意义，即行走、前去、步行、走向。

2. ambulare/ ambare 在古罗马文学著作中的含义

在现有的几本古罗马文学著作中，ambulare/ ambare 出现了3次，并且都出自于《贺拉斯诗选》一书中，它们的意义是很明确的，即"以正常的速度行走、散步或走来走去"。具体情况如下：

①《贺拉斯诗选》pp.92 – 93：Malthinus tunicis demissis ambulat; est qui inguen ad obscenum subductis usque facetus. 马提努斯散步时衣服拖在地上，有人时便敞开袍子，露出阴部，还觉得

有品。

【注译】 tunicis 指古希腊罗马人所穿的一种短袍；demissis 是 demitto/demissum 的被动完成时分词形式，指"下降、下沉（到地面）、变低"等意思。ambulat 在此是"散步、行走"之意。

②《贺拉斯诗选》pp. 110 - 111：At pater ardens saevit, quod meretrice nepos insanus amica filius uxorem grandi cum dote recuset, ebrius et, magnum quod dedecus, ambulet ante noctem cum facibus. 可是剧中的父亲骂得很凶啊，因为败家的儿子让妓女迷了心窍，竟拒绝了有许多嫁妆的新娘，更丢脸的是，他喝醉了酒，四处晃荡，大白天拿着火把。

【注译】 ambulet 在此是"游荡、走来走去、晃荡"之意。

③《贺拉斯诗选》pp. 110 - 113：Sulcius acer ambulat et Caprius, rauci male cumque libellis, magnus uterque timor latronibus; at bene si quis et vivat puris manibus, contemnat utrumque. 苏奇乌和卡普留两人嗅觉敏锐，嗓音沙哑，走路都带着告密的小册子，让匪徒脊背发凉，可如果谁双手干干净净，却会冷眼看他们。

【注译】 第一分句直译应为：苏奇尼与卡普留感觉敏锐，嗓音嘶哑，行走在任何时候（都）带着坏的/糟糕的小册子。ambulat 在此是"行走、走路"之意。

（三）ambulare/ambare 的古希腊渊源词汇 βαρυσ 的意义

按照拉英大词典提供的线索，由拉丁词 ambulare/ambulo 向上溯源，可找到其古希腊渊源词汇 βαινω 及其相关词汇。《古希腊语汉语词典》（p. 145）对古希腊渊源词汇 βαινω 的解释，可概括如下表：

古希腊语渊源词汇	中文意义
βαινω	第一重意义： 1. 走，步行，迈步；2. 动身，起步，出发；3. 在（某处）定居，站定，站稳；4. 过去，逝去；5. 来临，落到 第二重意义： 1. 使往前走，使前进；2. 赶下
βαδοσ	行走，步行
βαδιζω	1. 行走，步行，踱步，慢步；2. 齐步前进；3. （事情）进行，进展
βακτρον/βακτηρια	1. 手杖，拐棍，权杖 2. ［比喻］支柱，依靠 3. 英语释义词 stick 还有"拄着棍子走路"之意，参见《希英词典》p. 61，《英汉词典》p. 1981

由上表内容可知，古希腊渊源词汇 βαρυσ 的意义，基本与拉丁词汇 ambulare/ambulo 以及意语 Andante/andare 的意义是一致的。

（四）Andante 在意大利文学著作中的意义

由于 Andante（及 andare）是一个基本词汇，古今意义几乎无变化，而且在上文古罗马文学例子中，已列举了它的用法，所以在 *Antologia Italiana*（意大利文学选集）一书，只抽取其中的一个例子，进一步考察它在意大利文学语境中的含义，如下：

选自 Poesia Siciliana（1194—1250），*Libro Dei Sette Savi*，即波伊西亚·西西里亚那的《七贤哲之书》，p. 32：Il savio che guardava il tesoro e la torre, **andando** guatando tutto intorno della torre, s'avvide che la torre era sozzamente stata rotta, e entrandovi

dentro s'avvide di peggio, perocché **andando** a guatare il tesoro, vide che n'era suto tolto.

【注译】看守宝库和塔楼的贤人,行走着并凝视塔楼四周,他感到塔楼将被下流无耻之徒所攻破,(一种)最坏的感觉闯进了他的心里头,因此他要走过去盯住宝库,看着(宝物)不要遭受抢夺。句中出现了两个 andando,第一个是"行走、步行"之意,第二个既有"行走"之意,也表示一种心理趋向,英语可译为 going to go。

二、Andante 在音乐语境中的意义

在音乐语境中,Andante 主要也是指"以平均速度(或节奏、步伐)步行";不过具体的情况相对复杂一些:① 17 世纪及更早期指克制适中但并不缓慢的速度,而后来缓慢的意味加重了,变成适中克制的缓慢速度;② Andante 的词义是中性的,本身也不存在愉快活泼之类的情绪,但常常要求一种优美、随性、温和的演奏风格。

关于术语 Andante 的相关论述,可大致分为三类:关注其特质的论述、关注其快慢程度的论述、反映早期观念的独特论述。具体情况分述如下。

(一)关注 Andante 特质的有关论述

这些论述不仅仅关注 Andante 的快慢程度,更注重词义所蕴含的历史文化特质,对深入理解这个词的含义及用法较有启发。

① 1764 *Dictionnaire de Musique*, p. 37:**Andante**, adj. pris substantivement. Ce mot ecrit a la tete d'un Air designe, du lent au vite, le troisieme des cinq principaux degres de Mouvement distingues dans la Musique Italienne. Andante est le Participe du verbe Italien

Andare, aller. Il caracterise un mouvement marquee sans etre gai, et qui repond a—peu—pres a celui qu'on designe en Francois par le mot Gracieusement. (Voyez MOUVEMENT.)

【注译】Andante，形容词，作为副词使用。在意大利音乐中，这个词写在乐曲的开头部分，用于指示从慢到快的五个不同的主要速度等级中的第三级。Andante 是意大利语动词 Andare 的分词形式，法语意为 aller（走、去、通向、伸展、行动等意义）。它用于表示一种并不是愉快活泼情绪的音乐速度，并且它基本上反映了人们通过法语词汇 Gracieusement（优雅地、和蔼可亲地）所表达的那些意思。（参见 Mouvement 速度或乐章条目）

上文最后一段话用了法语词汇 gai 和 gracieusement，暗示在作者的意识中，"和蔼可亲"不等于必然具有"愉快活泼"的意义，尽管在中文看来，"和蔼可亲"应带有一定程度的"愉快"的意味。

② 1872 *Dictionnaire De Musique Théorique Et Historique*, p. 45：
Andante. Placé en tête d'une oeuvre musicale, ce mot *andante* commanderait à l'exécution la grăce, le laisseraller (*andare*), si la conduite d'un orchestre et le génie d'une oeuvre pouvaient dépendre d'un mot, d'un titre. Ici, comme dans tous les cas d'indications italiennes, il faut bien se rappeler que le sens des mots subit la loi des temps, des lieux et des moeurs.

【注译】Andante，放置在一部音乐作品的头部，如果一个乐队指挥或一部作品的精髓需要依靠一个标题的词语（帮助领会），（那么）Andante 这个词将要求优美、随性的演奏（就是意大利词 andare 的意义，即"行走、进行"）。在此，如同所有意大利词汇指示的情形一样，Andante 要求在演奏演唱中须遵守（这样的）速度规则的含义，即要让人很好地联想起那些词汇所蕴含的历史文化场景和风尚。

ANDANTE

③ 1895 *A Dictionary of Musical Terms*, p. 14: **Andante**(It., lit."going, moving.")A tempo-mark indicating, in modern usage, a moderately slow movement, between Adagio and Allegretto; often modified by qualifying words, as *A. maestoso*, *A. sostenuto*, a stately and tranquil movement; *A. con moto*, *A. un poco allegretto*, a comparatively animated movement; *A. cantabile*, a smoothly flowing and melodious movement; etc. —In earlier usage often employed in its more literal sense, as *A. allegro*, "moving rapidly"; *meno andante* ("less moving"), slower.

【注译】Andante（意大利语，字面意义是"走、去、移动、行进"）一个速度术语指示，在现代用法中，意味着适中克制的缓慢速度，介于 Adagio 与 Allegretto 之间；经常被品质词语所修饰，比如 Andante maestoso, Andante sostenuto, 意指一种庄严而宁静的速度；Andante con moto, Andante un poco allegretto, 意指一种相对来说热烈或生气勃勃的速度；Andante cantabile, 意指一种平滑地流动且和谐的速度；等等。——在更早期的用法中，经常采用它的字面意义，比如 Andante allegro, 意为"快速地移动或行进"；meno andante（"少一点的移动，或慢一点地行进"），表示比 andante 本身速度缓慢的演奏速度。

（注：需要注意，上文中的"现代"一词，是指 19 世纪中晚期）

（二）较独特的表述

关于 Andante 一词，18 世纪早期的两本著作做了一个比较独特的描述，即强调 Andante 要演奏得清楚、清晰。从句中表述来看，它们肯定反映了一些早期音乐理念或规则，但暂时不清楚具体的渊源及详细情况：

① 1732 *Musicalisches Lexicon*, p. 35: **Andante**, vom Italianischem Verbo andare; aller (gall.) cheminer à pas égaux,

mit gleichen Schritten wandeln. Wird sowohl bey andern Stimmen, als auch solchen General Basten, die in einer ziemlichen Bewegung sind, oder den andern Stimmen das thema vormachen, angetroffen; da denn alle Noten sein gleich und uberein (ebentrachtig) executirt, auch eine von der andern wohl unterschieden, und etwas geschwinder als adagio tractirt werden mussen.

【注译】Andante，源自意大利语动词 andare；法语形式是 aller。意指以平均速度（或节奏、步伐）步行。（在作品中）将遇到此二者，即一个声部以可接受的速度行进，同时其他声部以普通的速度行进；因为所有的音符都是相同的，（那么）其中之一须清楚地区分开来，并且可明显看出比 adagio 略为快速。

② 1740 *A Musical Dictionary*, p. 4：**Andante**, from the verb Andare, to go, signify especially in thorough basses, that the notes are to be played distinctly.

【注译】Andante，源自动词 Andare，意为"行、走、去"等意，在通奏低音中特别表示音符要被演奏得清晰。

（三）侧重指出 Andante 快慢程度的表述

① 1787 *Dictionnaire De Musique*, p. 8：**Andante**, adv. Mouvement intermédiaire entre l'adagio et l'allegro.

【注译】副词，（一种）位于 Adagio 与 Allegro 之间的中间位置的音乐速度。

② 1958 年《音乐表情术语字典》, p. 7：andante（行走着的）音乐家们对这个词的定义理解不一，有人认为它是指较快的速度，有人认为它是指较慢的速度，特别在解释以下数词的时候，不同的意见更为明显。

più （更）andante

meno （少些）andante

andantino (= andantino + - inc, 小 andante) 若依前者，

più andante 要比 andante 快些，meno andante 要比 andante 慢些，但若依后者，则一切都相反。勃拉姆斯好像是同意前者的，他的钢琴奏鸣曲（作品第五）慢乐章结尾处写着 andante molto，要求比前面（andante）快些，但也有不少的作曲家同意后者的解释，即指较慢的速度。

andantemente 从容前进地。

③ 1961 *Larousse Dizionario Musicale*，第一册，p.56：
Andante.——Indicazione di un movimento non lento, ma moderato. Così veniva inteso nel secolo XVII. In seguito, se ne esagerò la lentezza, e Beethoven stesso reagì contro tale tendenza nella sonata op. 109：*un poco meno andante, ciò è: un poco più adagio come il tema.* ——Usato sostantivamente, invece, andante indica una parte di sonata, sinfonia, ecc., che abbia questo movimento.

【注译】Andante 表示一个并不缓慢但克制适中的音乐速度。因为这是对它在 17 世纪的理解。后来，这个词被加重了缓慢的含义，而贝多芬在作品 109 号的奏鸣曲中反击了这种（缓慢化的）倾向：一个略慢一点的 andante 速度，那就是说，这个（Andante）主题，只要（比正常的 Andante 速度）稍稍缓慢一点就可以了。

然而实际上，andante 表示奏鸣曲、交响乐等体裁作品中拥有这样速度的一个部分（即指 Andante 乐章）。

④ 2002 年《牛津简明音乐词典》中文版，p.27：andante（意，源自 andare，行进）行板。原意为活动的，流动的（缓缓的但并不是慢）。常用作一个作品的主题。andantino 是小行板，即出自行板的指小词。有的作曲家用它表示较 andante 稍慢些，但现在普遍认可的是表示比 andante 稍快些。

三、结合作品例子进行演奏分析的尝试

针对 Andante 所挑选的 5 个音乐作品例子如下表所示：

例子序号	作曲家	作品名称	作品编号	作品所属音乐时期
例 1	J. S. 巴赫	《小提琴与拨弦键琴奏鸣曲》第一首之第三乐章	BWV1014	巴洛克晚期
例 2	J. S. 巴赫	《小提琴与拨弦键琴奏鸣曲》第二首之第三乐章	BWV1015	巴洛克晚期
例 3	W. A. 莫扎特	《C 大调钢琴奏鸣曲》之第二乐章	KV279	古典时期
例 4	L. V. 贝多芬	《第十钢琴奏鸣曲》第二乐章	OP. 14 NR. 2	古典晚期
例 5	F. 舒伯特	四首《即兴曲》D935 之第三首	OP. 142 No. 3	浪漫早期

（一）J. S. 巴赫《小提琴与拨弦键琴奏鸣曲》第一首之第三乐章

作品编号 BWV1014，全曲四乐章，其结构是：Adagio—Allegro—Andante—Allegro，本例摘取的是其中的第三乐章，速度标记为 Andante。谱例摘要如下：

ANDANTE

实际演奏速度 五个录音版本的实际演奏速度如下表:

录音版本	1. 拉雷多与古尔德 Laredo & Gould	2. 格鲁米欧与雅各泰 Grumiaux & Jaccottet	3. 荷立威与摩隆尼 Holloway & Moroney	4. 图格勒蒂与科斯达 Tognetti & Costa	5. 埃姆林与沃初恩 Emlyn Ngai & Watchorn
录制年代	1976 年	1978 年	2005 年	2007 年	2014 年
速度值	36–40	46	36～40	40～42	40～42

速度参考值 在原始版的《演奏指南》中,对本例的速度建议值为八分音符=76～84。如按四分音符算,大概在 38～42 之间。很明显地,上述实际演奏速度基本处于建议值范围内;另外,实际演奏速度也与节拍器中 Andante 的标注值 72 很接近。换言之,本例的实际演奏速度与(两种)速度参考值是基本吻合的。

词义的分析 笔者认为,Andante 在巴赫作品应是 17 世纪的含义,即以成年人的平均速度(或节奏、步伐)步行,具体到音乐语境中,是意味着速度适中克制但并不缓慢,而这个速度虽然没有明说,却是不言而喻的。

作品风格内涵 《演奏指南》认为,"柔美"是本例的基本情绪,因此须始终以"柔美"的风格来演奏;本例呈现的特点

——从小调转为明朗的大调，旋律附加了不少华丽的装饰音——似乎也印证了这种风格内涵。众所周知，这首作品属于所谓"教堂奏鸣曲"风格。17—18世纪，经历了马丁·路德宗教改革之后的德国，清教徒的虔敬、朴素、清新同样在 J. S. 巴赫的身上体现着，而且这种宗教的情怀或特质，更渗透在作品中，体现着作曲家对宗教人生的理解或感悟。因此，本例的演奏不应迅猛，固然音符流快速地滑过耳朵或大脑，可以带来各种速度的快感与流畅感，但却不适合表现宗教式的冥想、虚无缥缈的气质，也不适合表现作曲家心目中的均衡、节制理念，以及作品中透露出的清冷静穆的德国山水田园意趣。由此，可以更好地理解上述五个录音版本的速度处理。

（二）J. S. 巴赫《小提琴与拨弦键琴奏鸣曲》第二首之第三乐章

作品编号 BWV1015，是六首小提琴与拨弦键琴奏鸣曲中的第二首，本例选取了第三乐章，速度标注为 Andante un poco（直译：一个略少一点的 Andante；或意译为：接近 Andante）。升 f 小调。谱例摘要如下：

实际演奏速度 本例同样选取了五个录音版本，可以看出，它们的速度值是差异不大的，基本在四分音符 = 40 左右上下浮动。具体如下：

ANDANTE

录音版本	1. 拉雷多与古尔德 Laredo & Gould	2. 格鲁米欧与雅各泰 Grumiaux & Jaccottet	3. 荷立威与摩隆尼 Holloway & Moroney	4. 图格勒蒂与科斯达 Tognetti & Costa	5. 埃姆林与沃初恩 Emlyn Ngai & Watchorn
录制年代	1976年	1978年	2005年	2007年	2014年
速度值	35	42	44	34	46

速度参考值 在《演奏指南》中,对本例的速度建议值是八分音符=76~84(按四分音符算,大概在38~42之间);很明显地,上述实际演奏速度基本处于建议值范围内。另外,实际演奏速度也与节拍器中Andante的标注值72很接近;换言之,本例与上例一样,它们的实际演奏速度与(两种)速度参考值是基本吻合的。

词义的分析 Andante在本例中的含义,与上例是相同的,即指适中克制但并不缓慢的(正常步行)速度,其气质是均衡稳重而不乏力量、有节度或不急不慢的。Andante un poco的意义非常接近Andante,自然,表现在音乐速度方面应是略比Andante低一点。

作品风格内涵 如果说第一乐章Adagio有梦幻般柔美的风格,那么第三乐章Andante un poco则给人深沉幽暗的基调下又不乏柔美的感觉。所以《演奏指南》(p.59)才认为"悲伤"是本例的基本情绪,并认为演奏时"右手部分要弹得气息宽广,富于歌唱性"。关于J. S. 巴赫这六首《小提琴与拨弦键琴奏鸣曲》作品,已有许多的评解,而本例一般被认为是幻想与情感交织的音乐,具有悲痛、神秘的特点。就笔者的个人理解而言,更愿意淡化其背景及情绪指向的分析,而将关注点转向作品具有的内心自省的特点,关注它表达的是一种含蓄而巴洛克式感情及

其表达方式，最终指向作曲家与欣赏者相互的心灵沟通、感悟，从而让音符体现出独特的力量、深情与美感。Andante un poco 与 Andante，对于作品的诠释应是一致的，也许会有一些很细微的差异，就像我们看到（例如）古尔德的演奏速度略为降低点一般。

（三）W. A. 莫扎特《C 大调钢琴奏鸣曲》之第二乐章

作品编号 KV279，C 大调，本例选取了第二乐章，速度标注为 Andante。莫扎特的钢琴奏鸣曲，其乐章的结构是比较规范的 ABA 型式，且一般规定第二乐章为慢乐章，通常速度标记为 Andante/Largo。乐评界认为他的慢板乐章都是极高质量的精品，充满了莫扎特独有的温暖、真诚、恬静的音色与特质，常用于充分地表现内心的温暖光明与纯朴。谱例摘要如下：

实际演奏速度　本例选取了四个录音版本，它们的速度值是有一定差异的，其中古尔德的演奏速度最为缓慢（且独特），明显与其余三个版本不同，后者的速度值基本在四分音符 = 60 上下浮动。具体如下：

录音版本	1. 古尔德 G. Gould	2. 海布勒 I. Haebler	3. 席夫 A. Schiff	4. 恩格尔 Karl Engel
录制年代	1966 年	1990 年	1997 年	2008 年
速度值	42	60	60～66	55～57

ANDANTE

　　<u>速度参考值</u>　　在《演奏指南》中，关于本例的速度建议，没有明确的数值，只是认为要在演奏中注意（XV）"伸缩速度与速度的灵活性"，书中介绍说："18世纪的音乐著述无一例外地强调速度的稳定，然而文献和莫扎特的通信中都提供了证据，即为了加强音乐语言的表现力，适度使用速度变化是合理的……"另外，节拍器中 Andante 的标注值72。对照上述实际演奏速度，很明显地，后者的速度都低于节拍器的建议值，而古尔德的速度值更是低得似乎让人难以理解。

　　<u>词义的分析</u>　　由本文第二部分的内容可知，Andante 在17世纪及之前时期的音乐语境中，意味着适中克制但并不缓慢的（正常步行）速度；不过之后的时期，Andante 被加重了缓慢的含义，以致贝多芬本人在作品109号的奏鸣曲中反击了这种倾向。从这个情况来看，再对照今天节拍器的相应值，则上述四个版本的演奏速度值是合乎莫扎特时代 Andante 的含义的，虽然古尔德有点过分的缓慢。

　　<u>作品风格内涵</u>　　莫扎特的钢琴奏鸣曲，一般技术难度不太高，但对作品的风格内涵却很难准确地把握与诠释。作品中所具有歌唱性（甚至是歌剧性）及多主题表现手法，共同带来了戏剧的张力、发展变化交缠的丰富形态，让他的作品以音符流的形式获得了文学叙事的形式与高度表现力。这个共同的特征，体现在本例的速度设定（及情绪处理、演奏手法）上，则是如何以一个适当的、略低于早期数值的速度，赋予 Andante 莫扎特式的开朗乐观、人性的光辉温柔以及生活明亮多彩的气质，并且音符富于歌唱般的流畅度。从实际演奏效果及笔者个人喜好而言，古尔德的速度明显过低，导致带有些压抑、忧郁的成分，冲淡了作品的纯洁、透明与喜悦的气氛，而海布勒的速度设定则比较妥当，"让人很好地联想起这个词汇所蕴含的历史文化场景和风尚"。

(四) L. V. 贝多芬《第十钢琴奏鸣曲》之第二乐章

作品编号 OP. 14 NR. 2，G 大调，全曲乐章结构是 Allegro—Andante—Allegro assai，本例摘取其中的第二乐章 Andante，二二拍。谱例摘要如下：

Andante
La prima parte senza replica

实际演奏速度 下面五个录音版本，它们的演奏速度都差不多，总体在二分音符 = 50～60 之间浮动，如下表：

录音版本	1. 肯普夫 W. Kempff	2. 古尔达 F. Gulda	3. 李赫特 S. Richter	4. 费雪尔 Annie Fisher
录制年代	1986 年	1988 年	1989 年	2001 年
速度值	45～52	52～60	50～56	52～60

速度参考值 在《演奏指南》中，关于本例的速度建议，没有明确的数值，另外，上述实际演奏速度比 Andante 的节拍器标值 72，很明显地偏低一点，不过幅度不大；相比于第三例莫扎特的作品演奏速度，二者的速度是大致相同的。

词义的分析 由本文第二部分的内容可知，贝多芬是按 Andante 在 17 世纪及之前时期的含义——即适中克制但并不缓慢的速度——来理解这个词的，并且反对将 Andante 处理得过慢。所以根据这个情况，似乎本例中的 Andante 的速度应比正常 Andante 的节拍器标值 72 略慢一点，而这个值与上述实际演奏速度值有一定程度的差异，在某种程度上已可影响到音乐意象意境

的营造,但我们无从得知演奏家们设定上述速度的依据或判断是什么。

作品风格内涵 本例在曲式形式上运用了变奏的形式,共有三个变奏,其中最后一个变奏的音色最为丰富细腻,产生出类似管弦乐音色的效果。正如18世纪中期卢梭所指出的那样,Andante常常还意味着优雅的、和蔼可亲的演奏风格,在速度上要求不急也不慢,活泼而不轻佻。因此,针对本例Andante的含义,要求清澈精致、干净利落又不失优美的演奏手法,避免如浪漫派音乐那样过于响亮或嘈杂的声响效果,尽可能地断奏而非连奏,音色要朴素、清新、刚健,体现出类似进行曲的速度或感觉等。

(五) F. 舒伯特四首《即兴曲》D935之第三首

作品编号OP. 142 No. 3,2/2拍,以二分音符为一拍。本例所摘取的是其中的第三首,速度标注为Andante,而它里面的第五变奏速度标记为più lento,是对Andante的修饰词,也要一并纳入讨论范围。谱例摘要如下:

实际演奏速度 本例五个录音版本(Andante的)实际演奏速度约在二分音符=40～45左右,而标记più lento的第五变奏的速度范围约二分音符=20～30。表面看来,这两个速度慢得出奇,实际考虑本例也可视为四四拍,则下表的两种实际演奏速度值约都扩大一倍,而且从实际演奏效果看,这两种速度数值并不慢。具体如下:

录音版本	1. 柯尔荣 C. Curzon	2. 霍洛维 V. Horowitz	3. 布伦德尔 A. Brendel	4. 纪新 E. Kissin	5. 内田光子 M. Uchida
录制年代	1958年	1968年	2000年	2004年	2005年
Andante 速度值	40～42	48	36～40	42～48	36～42
più lento 速度值	24	30～36	19～20	24～30	18～20

速度参考值 在《演奏指南》中，没有本例速度值的明确说明；另外，上述实际演奏速度比节拍器中 Andante 的标注值 72，略高一点，不过上移幅度不大，都在正常的浮动范围；但是对 più lento 速度指示的解读，则显得有点过低，甚至有时已突破了 Grave 的标值 40。

词义的分析 总体而言，实际演奏速度符合 Andante "适中克制但并不缓慢的速度"的词义。而且 Andante 在音乐语境中还常意味着"优美、随性的演奏"，这也无疑中规定了它的速度不能偏向缓慢的方向，虽然这种"优美、随性的演奏"并不意味着愉快活泼的情绪或气氛。

作品风格内涵 本例的主题充满了朴素典雅及柔美的特质，具有如诗歌般的抒情性与歌唱性，并由这个主题生发出五个变奏。事实上，这个主题来源于作曲家的音乐剧《罗莎蒙德》中的一首如歌旋律，它结构简单，即兴成分很强，是一首抒情性的短曲，只为心灵的某一瞬间的颤动与感悟而生，很好地体现了作曲家优美纯洁的心灵，完全可媲美之后的肖邦夜曲。从作品风格内涵、美学观点及音乐动力学的角度看，适宜给这个优美的主题设定一个略带些欢快、活泼的速度，即比 Andante 的正常速度略快一点，所以各演奏家的速度设在 80～90 之间，有助于更好地舒展舒伯特独特的、如艺术歌曲般的、亲切纯真而华丽的旋律

ANDANTE

线，并推动其向后流动、发展。而标注 più lento 的变奏五，最后以两小节的变奏扩充，在节奏上出现渐慢，从而引出呼应主题的尾声部分；变奏五在此实际起着预示主题的再现或回归的作用，因此在速度设定上应正确理解 più lento 的含义，大幅降低至约等于一半 Andante 的速度值，更好地加强对比的效果，以体现出浪漫主义音乐表现手法的特点。

ANDANTINO

大致步行的速度，比 Andante 或快或慢

节拍器标值：80

中文译名：小行板

一、Andantino 在普通语境中的含义

Andantino 是 Andante 的小词,反映了后者的词义的缩小。由于 Andante 在普通语境中的主要含义就是"行走的、步行的",它用于描述成年人以正常的步速或节奏行走的状态及行为,所以 Andantino 的意思应是"步行的"缩小,即"有点步行的、略为步行的"。由于抽离了具体语境,我们无法判断这个意思究竟是指"小跑带点步行的(即连走带跑)",还是指"比正常步行略微降低一点速度或节奏(即走得有点缓慢拖沓)"。很明显地,第一种意思比 Andante 要快一点,而第二种意思则比 Andante 慢一点。

二、Andantino 在音乐语境中的含义

关于 Andantino 在音乐语境的含义,各音乐文献的意见有较大的分歧,分为两种观点:第一种认为它比 Andante 略少了点愉快活泼的成分,速度也慢了一点;第二种观点则反之。当然,有些文献只介绍了分歧的情况,但没有给出自己的意见。文献的情况举例如下:

(一)认为 Andantino 比 Andante 略少了点愉快活泼的成分且速度慢一点的观点

法国卢梭就是持这个观点的——1764 *Dictionnaire de Musique*, p. 37:Le diminutive **Andantino**, indique un peu moins de gaieté dans la Mesure : ce qu'il faut bien remarquer, le diminutive Larghetto significant tout le contraire.(Voyez Largo.)

【注译】 Andante 的小词 Andantino 意指一种在节拍中少量削减愉快活泼程度的音乐速度：应该要很好地辨别清楚它与小词 Larghetto（二者）含义中所有的相反之处。

（二）认为 Andantino 比 Andante 略多了点愉快活泼的成分且速度快一点的观点

① 1872 *Dictionnaire De Musique Théorique Et Historique*, pp. 45 – 46：Andantino, diminutif d'andante, imprime à la mesure une certaine régularité qui tient de la raideur plutǒt que de la gravité. On aurait tort toutefois de prendre cette définition à la lettre, car *andantino* se trouve dans les mêmes opéras en tête de vingt morceaux d'un genre tout différent. C'est du reste le destin de toutes les indications italiennes. L'andantino doit être exécuté de la même manière que l'andante, mais avec un mouvement un peu plus vif.

【注译】 Andantino，是 andante 的小词，赋予节拍保持刚性而非庄严的某种规则性。然而，如按字面的定义来理解（它），将会犯错，因为在非常不同类型的 20 部歌剧作品的开头位置，都能找到 Andantino（这个词）。这是所有意大利语指示术语的宿命。Andantino 必须要按 Andante 的方式来演奏，但速度须略微活泼一点。

② 1895 *A Dictionary of Musical Terms*, p. 14：**Andantino** (It.) Dimin. Of *Andante*; strictly, slower than andante, but often used in the reverse sense.

【注译】 Andantino（意大利语），Andante 的小词；严格来说，比 andante 缓慢，但经常被应用在其相反意义（即比 andante 快）。

③ 1961 *Larousse Dizionario Musicale*, p. 56：**Andantino**. — Diminutivo di andante. L'abitudine gli attribuisce un valore un pò più animato dell'andante; quasi: *andante con moto*. Beethoven, in una

lettera, confessa la sua incertezza in proposito: più adagio o più presto? Di fatto egli non adoperò mai questo termine, ma spesso *andante con moto*. —Inteso come sostantivo, l'*andantino* indica un brano o un passaggio meno sviluppato dell'*andante*.

【注译】Andantino——Andante 的小词。习惯上赋予它一个比 andante 略多一点活跃生动的音乐速度；近似的意义：运动地行走，或稍快地行走。贝多芬在一封信中，承认他对这个词的含义（感到）不确定：更 adagio 还是更 presto？事实上，他从未（单独）使用这个术语，而是使用这种形式：*andante con moto*。——（另外）它被当作一个名词来理解（时），andantino 表示一支乐曲或一个音乐片段要以略扩展了的 andante 速度来演奏。

三、结合作品例子进行演奏分析的尝试

针对 Andantino 所挑选的四个音乐作品例子如下表所示：

例子序号	作曲家	作品名称	作品编号	作品所属音乐时期
例 1	W. A. 莫扎特	《G 大调钢琴与小提琴奏鸣曲V》之第三乐章	K373a（379）	古典时期
例 2	W. A. 莫扎特	《降 B 大调钢琴与小提琴奏鸣曲V》之第二乐章	K371d（378）	古典时期
例 3	F. 舒伯特	《A 大调第二十奏鸣曲》之第二乐章	D959	浪漫早期
例 4	F. 肖邦	G 大调夜曲	OP. 37 No. 2	浪漫时期

（一）W. A. 莫扎特《G 大调钢琴与小提琴奏鸣曲 V》之第三乐章

作品编号 K373a（379），第三乐章（主题与变奏），主题的速度术语是 Andantino cantabile（歌唱般的 Andantino），四二拍。谱例摘要如下：

实际演奏速度　本例五个录音版本的演奏速度相差不大，在四分音符 = 60～70 之间浮动，其中李赫特的速度处理相对略快一点。具体情况如下表：

录音版本	1. 克劳斯与戈德堡 L. Kraus & Goldberg	2. 李赫特与卡纳 Richter & Kagan	3. 海布勒与谢 Haebler & Szeryng	4. 奥尔基斯与穆特 Orkis & Mutter	5. 西盖蒂与霍尔绍夫斯基 Szigeti & Horszowski
录制年代	1935—1940 年	1983 年	1998 年	2006 年	2006 年
速度值	64～68	72	64～66	60～64	60～62

简略分析　在原始版的《演奏指南》中，明确建议本例的演奏速度为四分音符 = 104。这个建议值大约落在节拍器中的 Moderato 至 Allegretto 之间，明显比 Andantino 的节拍器标值 80

快一些，但偏差不算太大。上表的实际演奏速度值约在 60～70，若与节拍器值 80 对比，虽然都略慢一些，但还算大致相符；不过，若与原始版的建议值 104 作对照，则慢了许多。很明显，本例五个演奏速度，对本例 Andantino 解读，都是按第一种观点（即比 Andante 略少了点愉快活泼的成分、速度略慢了一点）的。另外，原始版的解读，应该是采取了第二种观点——认为 Andantino 比 Andante 略多了点愉快活泼的成分，速度略快了一点，而且速度设定方面显然也考虑了本例要求富于表情演奏的、如歌般的风格，才将速度定得比正常 Andantino 稍高一些，以显得更活跃、生动一些。

（二）W. A. 莫扎特《降 B 大调钢琴与小提琴奏鸣曲 V》第二乐章

作品编号 K371d（378），第二乐章速度术语为 Andantino sostenuto e cantabile（庄重徐缓且歌唱般的 Andantino），二二拍。谱例摘要如下：

实际演奏速度 本例五个录音版本的实际演奏速度是以四分音符为单位计算的。它们的速度相差不算大，基本在 40～56 之间变动。具体情况如下表：

录音版本	1. 克劳斯与戈德堡 L. Kraus & Goldberg	2. 哈丝基尔与格鲁米欧 Haskil & Grumiaux	3. 奥尔基斯与穆特 Orkis & Mutter	4. 西盖蒂与霍尔绍夫斯基 Szigeti & Horszowski	5. 阿卡尔多与卡尼诺 Accardo & Canino
录制年代	1935—1940 年	1994 年	2006 年	2006 年	2014 年
速度值	40～46	52～56	46～52	48～56	54

简略分析 本例的速度术语，除有 Andantino 之外，还有两个修饰词 sostenuto 和 cantabile，它们主要指示了作品的风格内涵或情绪特征，而且 sostenuto "庄重徐缓"的词义，明确地暗示了本例 Andantino 的速度应比正常值稍为缓慢些。另外，原始版和各演奏家对本例 Andantino 的解读，应是按第一种观点（即比 Andante 略慢）的：因为 Andante 的标值是 72（有些节拍器为 63），再加上修饰词的速度暗示，所以各演奏家将速度设定在稍慢一些的 40～56 之间，而原始版《演奏指南》也明确建议速度为四分音符 =52，其原因大概也在此。

（三）F. 舒伯特《A 大调第二十奏鸣曲》之第二乐章

作品编号 D959，第二乐章的速度术语是 Andantino，八三拍。谱例摘要如下：

<u>实际演奏速度</u> 由于本例的中段速度比较自由，不好统计，所以这里只大略统计了前段的速度。在五个录音版本中，明显可分为两类速度：肯普夫、布伦德尔和斯科达的速度略快一点，在

ANDANTINO

80 上下变动；而内田光子和阿劳的速度则相对慢点，在 60 上下变动。具体情况如下表：

录音版本	1. 肯普夫 W. Kempff	2. 布伦德尔 A. Brendel	3. 内田光子 Mitsuko Uchida	4. 阿劳 C. Arrau	5. 斯科达 P. B. Skoda
录制年代	1965—1969 年	1994 年	1998 年	2006 年	2009 年
速度值	78～84	72～84	60～66	54～66	78～84

简略分析　肯普夫、布伦德尔和斯科达的实际演奏速度值与 Andantino 的节拍器标值 80 很相符，并且显然是按第二种观点（即比 Andante 略快）来解读本例的 Andantino；而内田光子和阿劳相对较慢的速度，与 Andantino 的节拍器标值 80 不相符，显然是按第一种观点（即比 Andante 略慢）来解读的。

（四）F. 肖邦《G 大调夜曲》

作品编号 OP. 37 No. 2，本例速度术语为 Andantino，八六拍。谱例摘要如下：

实际演奏速度　本例五个录音版本的实际演奏速度可分为两类速度：鲁宾斯坦和阿劳的速度相对克制、缓慢些，其余三位演奏家的速度则相对畅快与活泼一些。具体情况如下表：

· 115 ·

录音版本	1. 鲁宾斯坦 A. Rubinstein	2. 巴伦博伊姆 D. Barenboim	3. 波利尼 M. Pollini	4. 李云迪	5. 阿劳 C. Arrau
录制年代	1984年	1985年	2005年	2010年	2015年
速度值	120～144	140～165	144～165	138～160	120～144

简略分析　　表面看来，上表的速度数值快得明显不符合Andantino的指示，其实本例单位拍内的音符较少，实际上的演奏效果非但不快，反而给人比较舒缓且稀疏的感觉，如果真按Andantino的节拍器标值80来演奏，则会给人太拖沓、缓慢之感，完全与夜曲的意境不符。本例两类演奏速度的差别其实不算大，相互之间并没有出现实质性的、足以影响到作品风格内涵的偏差；不过，鲁宾斯坦和阿劳的演奏，相对更多地带有一种冥想、沉思或如月夜漫步般的音色效果。

MODERATO
适中均衡的,克制温和的,不快也不慢的

节拍器标值:96

中文译名:中板

一、Moderato 在普通语境的意义

Moderato 在普通语境中的古今意义可说是一脉相承的，没有发生较大的变化，可概括为"中庸、适度、克制、均衡，或优质的、正确的尺度"等主要意义。具体的考察过程如下：

（一）Moderato 的现当代含义

Moderato 直接来源于意语动词 moderare，二者在意语大词典（参见 moderato 词目）中的释义，可概括如下表：

moderato		
义项	意大利语释义原文	中文意义
形容词第1义	Contenuto nei giusti limit, nella giusta misura, non eccessivo	所容纳的东西在正确的界限之内，在正确的标准之内的，不过分的/不极端的
形容词第2义	Parco, frugale	节俭的/节制的，节约的/俭朴的
名词第1义	POLIT. Chi rifugge dagli estremismi	政治学用法：这个词（意味着）远离或厌恶极端主义/激进主张
名词第2义	estens. Chi tende al compromesso, astenendosi da posizioni di rottura e da innovazioni troppo radicali rispetto agli schemi tradizionali	引申义：这个词（意味着）倾向妥协或折中，避免突然变化的状况和过多的激进革新，尊重传统的规则
语法变形	part. pass. di *moderare*	moderare（节制、克制、适度之意）的过去分词（形式）

(续上表)

moderato		
义项	意大利语释义原文	中文意义
及物动词第1义	Contenere nella giusta misura, nei giusti limiti; Temperare, misurare	容纳正确的标准，放置在正确的界限之内；使……缓和/克制，测量/衡量/限制
及物动词第2义	lett. Governare, reggere	文学用法：治理/管理/领导，支撑/保持/控制
词源	ETIM Dal lat. *moderari*, deriv. di *modus*, "misura"	源于拉丁词汇 modus 的派生词 moderari，意为"标准、尺度、适度、限度"等

由上表的内容，Moderato 的现当代含义归结为：①主导词义是：克制的、适度的、节俭的、不过分/不极端的、中庸的；②第二词义是：（正确的）尺度或规矩；③第三词义由前二者衍生出来：管理、衡量。

（二）Moderato 的拉丁语词源 modus/moderari 的意义

1. modus/moderari 在拉英大词典的解释

Moderato（更直接说是 moderare）的拉丁词源是 modus/moderari，拉英大词典（pp. 1154 – 1156）对它们及其相关词汇的解释，请见以下很简要的概括表：

modus		
义项	英语解释	中文意义
一般解释	size, length, circumference, quantity	尺寸、尺度、长度、圆周、圆周长、数量、大量

（续上表）

义项	英语解释	中文意义
\multicolumn{3}{} modus		
文学用法1	false measure, measure or term of life, a proper measure, due measure	错误的标准，生命的量度，正确的标准，适当的尺度
文学用法2	the measure of tones, measure, rhythm, melody, harmony, time	音调的格律，节拍小节，韵律节奏，旋律曲调，和声协调，时值、节奏
转义1	measure which is not to be exceeded, a bound, limit, end, restriction, etc.	不可超越的界线，应尽的义务，限制，结局、末端、限制、限制规定、等等
转义2	a way, manner, mode, method; in the manner of;（In gram.）a form of a verb, a voice or mood	方式、途径，风格、礼仪，条理、系列技能；处于某种方式或状态；（语法方面）动词的一种形式，语态或语气
moderari 的相关词汇		
moderor 的一般解释	to set a measure, set bounds; to moderate, mitigate, restrain, allay, temper, qualify	设立一个标准，赋予义务，确立界限；节制，缓和，制止，减轻，使够资格
moderatus 的一般解释	keeping within due bounds, observing moderation, moderate	保持在正确的界限之内，有节制的，中等适度的，温和的

MODERATO

(续上表)

 modus		
义项	英语解释	中文意义
modero 的一般解释	to moderate a thing; to regulate	节制一个事物,令一个事物符合标准;调控,校准,调整
moderator 的一般解释	a manager, ruler, governor, director	管理者,统治者,负责人
moderanter 的一般解释	adv. [id.] with control	副词,[相当于]处于控制地

由上表的内容可以看出,拉丁语 modus/moderari 的"中庸、适度、克制、均衡"等意义是占据主导地位的。另外,它们的意义涵盖范围要比意语 Moderato 的现当代意义涵盖范围要广泛一些,不过前者的主要词义基本传递给了后者,并且这些词义的历史变化很小。

2. modus/moderari 在古罗马文学中的含义

在现有的几本古罗马文学著作中,modus/moderari 出现了4次,分别出自《贺拉斯诗选》和《论老年》二书。具体例子的情况如下:

①《贺拉斯诗选》pp. 174 – 175:Qui non **moderabitur** irae, infectum volet esse dolor quod suaserit et mens, dum poenas odio per vim festinat inulto. 不知道控制愤怒的人,会后悔自己的行为,后悔听愤懑和戾气指挥,当他急于通过暴力去复仇,去惩罚。

【注译】Qui non moderabitur irae 直译应为:谁不控制愤怒。moderabitur 在此是"克制、控制"之意。

②《贺拉斯诗选》pp. 214 – 215:Nimirum sapere est abiectis utile nugis, et tempestivum pueris concedere ludum, ac non verba

sequi fidibus **modulanda** Latinis, sed verae numerosque **modosque** ediscere vitae. 是的，应该抛弃琐屑的追求，致力智慧的探究，把幼稚的游戏让给孩子，不再搜寻应和拉丁里拉琴的词语，而要掌握真实生活的格律与尺度。

【注译】 ac non verba sequi fidibus modulanda Latinis, sed verae numerosque modosque ediscere vitae. 直译应为：因此，不应（寻求）里拉琴伴奏（或追随）拉丁词语的和谐，而要用心领会真实生活的格律与尺度。modulanda，modosque 都是 modo 的变体形式，前者在此是"调和、谐和"之意，而后者则是"尺度、形式、模式"之意。

③《论老年》pp. 22-23：**Moderati** enim et nec difficiles nec inhumani sense tolerabilem senectutem agunt, importunitas autem et inhumanitas omni aetati molesta est. 有节制的老人既不暴躁，也不乖戾，自然觉得老年容易度过；性情暴躁、乖戾，会使任何年纪都显得可厌。

【注译】moderati 在此是"有节制的、温和的"之意。

④《论老年》pp. 52-53：**Moderatio modo** virium adsit et tantum quantum potest quisque nitatur, ne ille non magno desiderio tenebitur virium. 使用力量也要有节制，任何人做事都要量力而行，这样就不会因缺少力量而遗憾了。

【注译】moderatio modo 意指"以有节制的（或克制的）方式"。

（三）modus/moderari 的古希腊渊源词汇的意义

按照拉英大词典提供的线索（即 Gr. μεδομαι，μεδοντεσ，μηστωρ，μεδιμνοσ），由拉丁词 modus/moderari 向上溯源，可找到它们的古希腊渊源词汇 μεδομαι，μεδοντεσ，μηστωρ，μεδιμνοσ 等。虽然拼写词形不尽相同，但并不影响其意义的传递。《古希腊语汉语词典》（pp. 527-528）对这些古希腊渊源词

汇的意义解释请参见下面的概括表：

古希腊语渊源词汇	中文意义
μεδιμνοσ	阿提卡地区的容量单位，类似后世的"升、公升"等
μεδομαι	1. 考虑到，留意到，注意到，关心 2. （贬义）计划，图谋（不轨）
μηστωρ	（又写作 mηδομαι）筹划者，策划者，谋划者

由上表内容可知，拉丁词汇 modus/moderari 与它们的古希腊渊源词汇在意义方面相差很大；不过似乎也有迹可寻：① 容量单位自然是一种规矩、标准或尺度，而它代表着客观与正确；② 考虑问题、策划或计划事情时，自然需要遵循正确的尺度，又因古希腊人信奉适中节制的观念及为人处世的衡量标准，所以社会默认的正确尺度就是：在界限之内的、不过分的、节俭的。

（四）moderato 在意大利文学中的意义

Moderato 在《意大利文学选集》一书中，出现的次数较少，为此，我们还将它的近义词 modo 及其衍生词 moderno（拉丁词源就是 modus）列入考察对象，以更好地展现它在具体语境中的含义，如下：

① 选自 Jacopone da Todi（1230—1306），*La Tavola Rotonda*，即杰科邦尼·德·托蒂的著作《圆桌会议》（直译应为《圆桌》，这里按书中内容意译），pp. 18 – 19：E Tristano, vedendo ciò, sí prende una mazza grande e dura e forte, la quale v'era rimasa, e trae a fedire fra questi lioni per tale **modo** e via…E per tale, Tristano dimorò a questo **modo** per spazio di sette mesi.

【注译】是的，特里斯坦诺看见它了；它拿着一条又大又粗硬的棍棒——而那是我们留下的——并拖着棍棒在狮群之间以这样的及类似的**方式**穿来穿去……就因为这个原因，特里斯坦以这

样的**方式**在这空间里生活了七个月。

② 选自 Giuseppe Tomasi di Lampedusa（1869—1957），*Il Gattopardo*，即朱塞佩·托马西·迪·兰佩杜萨的著作《豹猫》（gattopardo 的转义是指为维护自己的特权而表面上支持改革的人或行为，此书的中文版译为《豹》），pp. 729 – 735：Quando avrà accettato di prendervi posto, lei rappresenterà la Sicilia alla pari dei deputati eletti, farà udire la voce di questa sua bellissima terra che si affaccia adesso al panorama del mondo **moderno**, con tante piaghe da sanare, con tanti giusti desideri da esaudire…Lei mi parlava poco fa di una giovane Sicilia che si affaccia alle meraviglie del mondo **moderno**…Chevalley pensava：questo stato di cose non durerà; la nostra amministrazione nuova, agile, **moderna**, cambierà tutto.

【注译】当他们同意举行选举，她就作为西西里议会所推举的代表，将聆听这片美丽的土地面对**现代**世界场景所发的呼声，而这片土地有那么多的伤口需要愈合，有那么多的愿望需要践行……她很少说话，（只是）让我这个年轻的西西里亚人俯瞰这处神奇精彩的**现代**世界……他在想着：事情的这种状态不会一直持续下去，我们灵活的、**现代的**新政府将改变一切事情。

③ 选自 Alberto Moravia（1907—1991），*Racconti Romani*，即阿尔贝托·莫拉维亚的著作《罗马故事》，p. 743：Io capii che in quel momento non dovevo contraddirla e risposi con **moderazione**：Ti capisco, non temere…

【注译】我知道在那个时候我不能反驳她，然后我**温和克制地**说：我理解你，不要害怕……

④ 选自 Alberto Moravia（1907—1991），*Nuovi Racconti Romani*，即阿尔贝托·莫拉维亚的著作《罗马故事新编》，p. 746：Dentro il negozio pure i banchi erano in stile **moderno**, e due o tre commessi giovani e svegli, ben vestiti, in vogliavano con il loro aspetto anche il cliente più irresoluto.

【注译】商店里面的长凳也是**现代**风格的,而睡醒过来的两三个年轻售货员,精心打扮其外表,(让)即使是最犹豫不决的顾客也能下定(购买的)决心。

通过上面的例子可以看出,moderato 的含义是"温和克制的",而几个 mode 的含义都是"方式、模式"。值得一提的是,mode 的衍生词 moderno,从例句中的语境来看,其"现代"的意义都是正面的、褒义的,充满着"符合时代风尚与代表先进趋势"的意味,这也是各时代人们对"现代"一词的普遍理解,由此也可以看出为什么 moderato 一词会具有"正确的、标准的、适当尺度的、优质的、高标准的"等含义了。

二、Moderato 在音乐语境中的含义

在音乐文献中,有关 Moderato 的论述相对较少,1740 年英国 J. Grassineau 的著作、1872 年法国 Marie Escudier 的著作、以及 1895 年美国 Theodore Baker 的著作,都没有相关的论述,然而在更早期的 1732 年德国 Johann Gottfried Walthern 的著作中,却有 moderato 词条,为何后世却没有,令人费解。

从音乐文献中的情况看,关于 Moderato 的含义或特质,它们的意思是比较一致的,都认为 Moderato 具有"中等的、适中的或节制的"特点,速度不太慢也不算快。另外,两位法国音乐家都用了法语词汇 Modéré 而没有使用意语词汇 Moderato,且卢梭认为 Modéré = 意语 Andante 的意义,没有说明 Modéré 是否等同于 Moderato,而蒙巴斯则认为 Modéré = 意语 Moderato 的意义,但没有说明 Modéré 是否等同于 Andante。具体情况如下:

① 1732 *Musicalisches Lexicon*, p. 408:**Moderato**[ital.] mit Beschcidenheit, d. i. nicht zu starck nicht zu schwach; nicht zu geschwinde, auch nicht gar zu langsam.

【注译】Moderato［意大利语］意指：以温和谦逊的方式，等于说，以不太强硬也不太柔弱的方式；它还意味着不太快也不太慢的适中速度。

②1764 *Dictionnaire de Musique*，p. 261：**Modéré**, adv. Ce mot indique un mouvement moyen entre le lent et le gai; il répond à l'Italien Andante. (Voyez ANDANTE)

【注译】Modéré（法语），副词。这个词表示一种介于缓慢与活泼之间的中等速度；它反映了意大利语词汇 Andante 的意义。(参见 Andante 词条)

③ 1787 *Dictionnaire De Musique*，p. 97：**Modéré**, adj. Mouvement moyen entre le gai et le lent. Ce mot est quelquefois adverbe：alors il signifie modérément, *moderato*.

【注译】Modéré，形容词。介于活泼与缓慢之间中等的速度；这个词有时是副词：在这种情况下它意指有节制地/稳重地，即等同意大利语 moderato。

④ 1958 年《音乐表情术语字典》，p. 63：**moderato**（及）**modéré**［法］中等的（速度）(参看 Tempo)。

⑤ 1961 *Larousse Dizionario Musicale*，第二册，p. 358：**Moderato**. —Termine d'esecuzione che adoperato da solo, indica un movimento senza eccessi, con altre parole, invece, introduce l'idea di limitazione nell'indicazione precedente：*allegro moderato*, non troppo in fretta; *lento moderato*, non troppo adagio.

【注译】Moderato，单独使用的演奏术语，表示一种不过度（过分）的音乐速度，可用其他词语代替，它反映了更早期在音乐指示中存在的有节度理念：（例如）allegro moderato，意指不太急速的；lento moderato，意指不太缓慢的。

⑥ 2002 年《牛津简明音乐词典》中文版，p. 772：moderato（意为 restrained, moderate）。中板（原意为节制的、适中的）。是可以单独使用的指示语，如在埃尔加的大提琴协奏曲中；或用

于限定另一指示语,如:allegro moderato(稍慢的快板)。法文为 modéré。

三、结合作品例子进行演奏分析的尝试

针对 Moderato 所挑选的四个音乐作品例子如下表所示:

例子序号	作曲家	作品名称	作品编号	作品所属音乐时期
例1	J. 海顿	《c 小调钢琴奏鸣曲》之第一乐章	Hob. XVI:20	古典时期
例2	L. V. 贝多芬	《三十一号钢琴奏鸣曲》之第一乐章	OP. 110	古典晚期
例3	F. 舒伯特	《降 B 大调第二十一奏鸣曲》之第一乐章 D960	D960	浪漫早期
例4	F. 肖邦	《F 大调前奏曲》	OP. 28 No. 32	浪漫时期

(一)J. 海顿《c 小调钢琴奏鸣曲》之第一乐章

作品编号 Hob. XVI:20,全曲三乐章,其结构是:Moderato(有些版本为 Allegro moderato)—Andante con moto—Allegro,第一乐章的速度术语为 Moderato。谱例摘要如下:

c 小调奏鸣曲/SONATE
Hob. XⅥ：20

实际演奏速度 在所选取的五个录音版本中，约瑟夫的演奏速度明显较快，傅聪则明显较慢，其余三位演奏家的处理则基本一致（约为 80），具体情况如下表：

录音版本	1. 布伦德尔 A. Brendel	2. 拉培 E. Rappe	3. 席夫 A. Schiff	4. 约瑟夫 Franz Joseph	5. 傅聪
录制年代	1979 年	1989 年	2003 年	2005 年	2006 年
速度值	80～84	83	84	96～100	64～70

速度参考值 在原始版《演奏指南》中，对本例的演奏速度没有具体建议，只是说要在速度稳定的基础上，为了强调音乐的表述，允许有慎重的速度变化。将上表的实际演奏速度与 Moderato 的节拍器标值 96 相比较，则约瑟夫的演奏速度与后者相符，其余四位演奏家的速度处理明显比节拍器标值偏低，其中傅聪的速度偏离程度更高——类似于 Andante 的速度。

词义的分析 在普通语境与音乐语境中，Moderato 的"温和克制的"含义都是明确无疑的，并有着"正确的、中等的、不太快也不太慢的"含义；从本质及表现来看，它都与 Andante 的意义比较接近，而且二者在音乐中都意味着介于活泼与缓慢之间的中等速度；可能 Moderato 侧重的是主观气质情绪，而 Andante 则更多指向一种客观的动作。结合手中的资料，以及现代节拍器的标注值，似乎可以判断在 18 世纪早期二者速度是相

同的，在近现代 Moderato 则比 Andante 略快一些。基于这个判断，就本例而言，似乎傅聪的速度处理更贴合 Moderato 在当时（即 18 世纪早期）的意义及作曲家的意图。

作品风格内涵 原始版的《前言》认为，这是海顿首次使用"奏鸣曲"这个术语的作品，而且有证据支持这也是作曲家第一首同时为拨弦键琴和钢琴而创作的作品。因此，从乐器（音色效果、演奏特点）的角度来看，若用拨弦键琴来演奏，则需要比 Andante 略快一点的速度（约 84），因为毕竟这种乐器的音的延续能力较弱，需要较多的装饰音或快一点的速度来弥补音符之间的空白；而强大的钢琴则不存在上述的问题，允许相对慢一些（约相当于 Andante）的演奏速度。这部作品创作于 1771 年，是作曲家成熟期的作品，在具有海顿钢琴奏鸣曲明朗、乐观而富于生活气息等风格的同时，更具有充满力度与音色的对比、戏剧性的张力与变化等风格特点。结合本例 Moderato 的含义，在演奏速度上必须体现出优雅宁静、平和满足的特点，同时又不乏生气勃勃的演奏效果——从这个角度说，似应采用类似 Moderato 节拍器标注值的演奏速度。

（二）L. V. 贝多芬《三十一号奏鸣曲》之第一乐章

作品编号 OP. 110，全曲三乐章，其结构是：Moderato cantabile molto espressivo—Allegro molto—Allegro ma non troppo。第一乐章的速度术语为 moderato cantabile molto espressivo，意为：富于表情的、歌唱般的 Moderato。谱例摘要如下：

奏鸣曲/SONATE
Opus 110

Moderato cantabile molto espressivo

指法编写：汉斯·卡思
Fingersatz：Hang Kanm

实际演奏速度　从表面的速度数值看来，本例的五个录音版本的速度都出奇的慢。然而实际演奏效果却并不慢（也不快），比较符合本例速度指示的特征。原因在于四分音符组成的舒缓疏朗的乐句，与三十二分音符组成的快活流畅的乐句相互配合，相映成趣，显得张弛有度，所以实际演奏速度不会给人缓慢的感觉，反而更符合本例 Moderato cantabile molto espressivo 的情绪或意境。具体情况如下表：

录音版本	1. 古尔达 F. Gulda	2. 塞尔金 R. Serkin	3. 布伦德尔 A. Brendel	4. 波里尼 M. Pollini	5. 巴伦博依姆 D. Barenboim
录制年代	1964 年	1987 年	1996 年	1998 年	2006 年
速度值	56～70	56～64	50～64	60～68	58～68

速度参考值　原始版没有提供关于本例演奏速度的建议。若以 Moderato 的节拍器标值 96 左右的速度来演奏，则三十二分音符组成的快活流畅的乐句，完全是一种飞速的演奏效果；而低至 Andante 标值以下的实际演奏速度，却符合 Moderato 的含义。显然，在本例中，节拍器的指示值与实际速度发生了一定程度的偏离，至于偏离的原因请见下面"词义分析"。

词义的分析　在 18 世纪中期卢梭的《音乐词典》中，明确

指出 Moderato 具有温和克制的特征，并且等于 Andante 的演奏速度。Moderato 这个较早期的含义，清楚地在本例中体现出来：五个录音版本基本以比 Andante 标值略低的实际速度进行演奏，所以上表的速度值实际上是符合节拍器 Moderato 标值的。

作品风格内涵　　本例的速度术语是 Moderato cantabile molto espressivo，作曲家用了两个形容词 cantabile 和 espressivo 来修饰本身具有丰富含义的 Moderato，这种举动当然不会是画蛇添足，反而由此可看到作曲家迫切希望告诉我们一些乐谱无法表达的意念或情感。这两个词，让全乐章在 Moderato 温文尔雅的基调上，带有了浓烈的梦幻色彩，既克制适中又饱含感情，犹如一首优美含蓄却又浓情深深的抒情诗。本例的风格内涵，体现在速度处理上，应是在接近 Andante 速度的基础上，面对快活流畅的乐句要抑制过分的快速，但在舒缓疏朗的乐句中，速度又要尽量往下探，增强对比效果以及歌唱线条的起伏。

（三）F. 舒伯特《降 B 大调第二十一钢琴奏鸣曲》第一乐章

作品编号 D960，全曲四乐章，其结构是：Molto moderato—Andante sostenuto—Scherzo & Trio—Allegro ma non troppo。第一乐章为降 B 大调，奏鸣曲式，速度术语是 Molto moderato，国内一般译为"确实的中板"或"十分中庸"，笔者认为应译为：非常具有 Moderato（温和克制）的气质。谱例摘要如下：

<div align="center">

bB 大调第二十一奏鸣曲
SONATE Nr. 21 B-Dur
D960
(1828 年 9 月／September 1828)

</div>

实际演奏速度　本例五个录音版本中，除李赫特的演奏速度相对缓慢或含蓄一点外，其余四位演奏家的速度处理基本相同，大约处于 92～110 之间，具体的情况如下表：

录音版本	1. 李赫特 S. Richter	2. 布伦德尔 A. Brendel	3. 内田光子 M. Uchida	4. 斯科达 P. B. Skoda	5. 郎朗
录制年代	1972 年	1997 年	2004 年	2009 年	2012 年
速度值	88～92	96～116	92～116	96～114	92～108

速度参考值　舒伯特《钢琴奏鸣曲全集》第三卷之《舒伯特与钢琴》一节（XXIII）中，认为本例（D960 第一乐章）Molto moderato 一词是舒伯特作品中最含糊不清的速度提示之一，这个词的确有可能意指比 Moderato 略慢，但是肯定并非 Adagio，但有太多演奏者却将这个词的含义理解成为极其拖沓的速度。换言之，书中建议不应采用缓慢的速度，更应着眼于 Molto moderato 一词比 Moderato 具有更多的"温和克制"气质。也许出于这种理解，本例五个录音版本并没有选择缓慢的、低于 Andante 的速度，而围绕 Moderato 的速度上下变动——这个情况可以在节拍器标注值中清楚地观察出来。另外，书中还提到（XXIII）："在实际演奏中，演奏者常常会发现，一个乐章始终保持同样的速度并不能完全准确地表现舒伯特的音乐材料。事实上，许多演奏者喜欢将某些段落的速度弹得慢得多，例如第二主题。舒伯特并没有做这类提示，通常更有说服力的演奏给人以速度统一的印象，同时加上刚好可被觉察到的细微变化。"这也很好地解释为何演奏家的速度总是在一定的、可接受的范围内变化。

词义的分析　Moderato 的"温和克制的"词义及气质，通过本例 Molto moderato 一词最大程度地得以体现与强调。Moderato 相当于 Andante 速度的 18 世纪早期观念，如今似应让

MODERATO

位于19世纪浪漫主义音乐观念——Moderato应比Andante略快,这也应更贴合作曲家的创作意图。所以五位演奏家的速度选择是符合词义的。

作品风格内涵 任何人都无法预知自己的生命长度。虽然这部作品是舒伯特的最后一首奏鸣曲,但并不意味着作品必然是总结式的,并具有凝重的风格内涵;毕竟作曲家当时只有31岁,谁也不会知道生命在最美好时即宣告结束。因此,这部作品一如既往地体现着舒伯特的音乐诗人气质,同样地充满了青春气质、美丽梦幻与感伤、纯粹理想及对大自然的崇敬。体现在第一乐章的速度处理上,应采用略快一点的、围绕Moderato节拍器标注值上下变化的演奏速度。另外,第一乐章经历了频繁的移调、转调,除具有推动乐曲发展变化、增强音色层次与色彩的作用外,对于演奏速度而言,则意味着适度范围内的自由伸缩速度。

(四) F. 肖邦《F大调前奏曲》

作品编号OP. 28 No. 23,F大调,速度标记为Moderato,四四拍。谱例摘要如下:

实际演奏速度 本例四个录音版本的演奏速度,明显可分为两类:第一类是阿劳和席夫的版本,速度显得较为含蓄(相对慢一点);第二类是阿格里奇和李云迪的版本,速度相对很快,显得更为活跃,甚至有点激进或炫技的倾向。具体情况如下表:

录音版本	1. 阿劳 C. Arrau	2. 席夫 A. Schiff	3. 阿格里奇 Martha Argerich	4. 李云迪
录制年代	1962年	1999年	2008年	2015年
速度值	94～100	92	120～124	116～120

速度参考值 原始版没有提供关于本例演奏速度的建议。从节拍器角度来看，阿劳和席夫的演奏速度是比较符合 Moderato 的标值（96），速度显得较为含蓄，更注重表现 Moderato "温和克制的"气质；而阿格里奇和李云迪的演奏速度则快速或活跃得有点激进、炫技的意味，明显突破了节拍器的指示，达到了约 Animato（热烈的、活跃的、生气勃勃的）的标值，这样的速度处理似不大适当，过于活跃了，因为虽然 Moderato 也有一些"生气勃勃"的意味，但毕竟不是主流。

词义的分析 不管 Moderato 是否等同于 Andante 的速度，它的"温和克制的"词义及气质都是始终未变的，也是最主要的。从词义的角度来看，似应选择比节拍器标注值96略低一点或略高一点的演奏速度，尽管这是一首典型的浪漫主义音乐作品，但并不意味着它必然具有夸张、过分自由的特点，而应更多指向它的浪漫主义情绪或情怀。

作品风格内涵 人们普遍认为肖邦的前奏曲并非先导的、前言的或序言性质的作品，反而认为它们是肖邦最具代表性的作品。钢琴家傅聪更是将它们抬至最高的高度，认为其是肖邦空前绝后、独一无二的作品。作为肖邦前奏曲中的其中一首，本例当然同样具备了优美温柔、华丽流畅的风格特点，而为了营造这种演奏效果，需要非常柔软、轻快、敏感的技术手法，反映在速度处理上，可能会因此给人追求快速的感觉，从而对更主要的 Moderato 特质不够重视。因此，需要在演奏速度上有所节制，避免过分追求华丽流畅音符流的愉快与感性的诱惑，同时也要避免走向炫技的误区。

ALLEGRETTO
有些欢快、敏捷、轻盈、生气勃勃的

节拍器标值:108

中文译名:小快板

一、Allegretto 在普通语境中的含义

Allegretto 是 Allegro 的小词，反映了后者词义的缩小，类似汉语"可爱、清新"变成"小可爱、小清新"的情形。由于 Allegro 在普通语境中的主要含义是"欢快的、充满生气的、满足的、敏捷的"，用于描述一种美好的心情、幸福的状态及快速敏捷的行为，因而 Allegretto 的意思就是：某种程度（具体很含糊）地收缩以上词义，即用于描述具有一定程度上的"欢快、生气勃勃、幸福、满足与敏捷"的意思及行为状态。

二、Allegretto 在音乐语境中的含义

Allegro 在音乐语境——特别是法国音乐语境中——并不必然具有"优雅、愉快、轻盈"的含义，它有时也被视为"激烈、狂热、狂怒及暴躁"的同义词而使用。不过，Allegro 词义中的这种特殊之处，在其小词 Allegretto 身上完全找不到。Allegretto 在音乐语境中的含义同样具有"优雅、愉快、轻盈"的意思，只不过在包含的程度上比 Allegro 低一些而已，这在音乐文献中是明确记载的。另外，关于 Allegretto 的速度，虽然音乐文献都认为比 Allegro 慢，但慢的程度是有争议的。

（一）认为 Allegretto 具有"优雅、愉快、轻盈"等含义的表述

① 1732 *Musicalisches Lexicon*, p. 27：**Allegretto**（ital.）das Diminutivum von allegro, bedeutet: ein wenig munter, oder frolich, aber doch auf eine angenehme, artige und liebliche Art.

【注译】 Allegretto（意大利语），Allegro 的小词，意思是：带有一点振作或幸运的意味，但仍保持着愉快、喜悦及可爱的本质。

② 1764 *Dictionnaire de Musique*, p. 36：Le diminutive **Allegretto** indique une gaiete plus moderee, un peu moins de vivacite dans la Mesure.

【注译】 小词 Allegretto 用于指示一种愉悦且带有适中稳重成分的、在节拍中少量削减（Allegro 的）迅捷程度的音乐速度。

③ 1872 *Dictionnaire De Musique Théorique Et Historique*, pp. 32 - 33：Allegretto. Diminutif d'*allegro*, indique un mouvement gracieux et léger, qui tient le milieu entre l'*allegro*, et l'*andantino*.

【注译】 Allegretto，是 Allegro 的小词，表示一种保持在 Allegro 与 Andantino 之间平均位置的、优雅可爱和轻盈愉快的音乐速度。

（二）关于 Allegretto 速度的两种不同表述

第一种观点认为 Allegretto 属于中等速度——估计大约位于今天节拍器中的 Moderato 至 Allegretto 之间的速度。持这种观点的有法国 Marie Escudier（见上文 2.1 中的第三例），以及《牛津简明音乐词典》（p. 19）：allegretto（意）小快板。中等速度，很活泼的（但不及 allegro 快）。

第二种观点认为 Allegretto 属于快速的速度，其快速程度只比 Allegro 略低一点——估计大约相当于今天节拍器中的 Animato 速度。具体如下：

① 1740 *A Musical Dictionary*, pp. 3 - 4：**Allegretto**, a diminutive of Allegro, which therefore means pretty quick, but not so quick as Allegro. See Allegro.

【注译】 Allegretto，是 Allegro 的小词，因此意味着相当快的速度，但不及 Allegro 快速。参见 Allegro 条目。

② 1958年《音乐表情术语字典》p. 5：**allegretto**(= allegro + etto "小"的字尾式)，比 allegro 稍慢的速度。

③ 1961 *Larousse Dizionario Musicale*，第一册，p. 35：**Allegretto**. —Indica un movimento meno vivace dell'*allegro*. —Sostantivamente designa una delle parti d'una sonata, d'una sinfonia, ecc.

【注译】Allegretto——表示一个比 allegro 略少一点活跃成分的音乐速度。——名词化的用法，表示奏鸣曲、交响乐的一个部分（即 Allegretto 乐章），如此之类。

三、结合作品例子进行演奏分析的尝试

针对 Allegretto 所挑选的六个音乐作品例子如下表所示：

例子序号	作曲家	作品名称	作品编号	作品所属音乐时期
例1	J. 海顿	《g 小调奏鸣曲》之第二乐章	Hob. XVI：44	古典时期
例2	W. A. 莫扎特	《F 大调钢琴与小提琴奏鸣曲 I》之第三乐章	K374d（376）	古典时期
例3	W. A. 莫扎特	《D 大调钢琴与小提琴奏鸣曲》之第三乐章	KV3001（306）	古典时期
例4	L. V. 贝多芬	《第十四钢琴奏鸣曲（月光）》之第二乐章	OP. 27 No. 2	古典晚期
例5	F. 舒伯特	四首《即兴曲》D899 之四	OP. 90 No. 4	浪漫早期
例6	F. 肖邦	《降 E 大调练习曲》	OP. 10 No. 11	浪漫时期

ALLEGRETTO

(一) J. 海顿《g 小调奏鸣曲》之第二乐章

作品编号 Hob. XVI: 44，第二乐章，速度标记 Allegretto，四三拍。谱例摘要如下：

实际演奏速度 从本例四个录音版的情况来看，它们的演奏速度是基本一致的，都处于 110～120 之间，如下表：

录音版本	1. 斯科达 P. B. Skoda	2. 麦克卡比 J. McCabe	3. 席夫 A. Schiff	4. 李赫特 S. Richter
录制年代	1988 年	1995 年	2007 年	2014 年
速度值	110～116	114～120	110～118	112～120

简略分析 上述四位演奏家的速度处理，比较符合 Allegretto 的节拍器标值的指示范围（100～120）；从词义的角度来看，这样的速度处理，也符合 Allegretto "优雅可爱和轻盈愉快"的表情特征，至于具体速度值，明显符合部分音乐文献所说的"位于 Allegro（132）与 Andantino（80）之间平均位置的音乐速度（约 110）"。总体而言，关于本例 Allegretto 的速度与音色，基本没有什么争议，显得中规中矩。

(二) W. A. 莫扎特《F 大调钢琴与小提琴奏鸣曲 I》之第三乐章

作品编号 K374d（376），第三乐章，标度标记为 Allegretto grazioso（可爱的、精美的、有趣的、仁慈的 Allegretto），二二

拍。谱例摘要如下：

实际演奏速度　本例五个录音版本的速度处理，差异较小，大约在 74 上下变动，如下表：

录音版本	1. 克劳斯与戈德堡 Kraus & Goldberg	2. 哈丝基尔与格鲁米欧 Haskil & Grumiaux	3. 谢林与海布勒 Szeryng & Haebler	4. 奥尔基斯与穆特 Orkis & Mutter	5. 西盖蒂与霍尔绍夫斯基 Szigeti & Horszowski
录制年代	1935—1940 年	1994 年	1998 年	2006 年	2006 年
速度值	74	78～80	74～76	76～78	64～70

简略分析　原始版的《演奏指南》（X）认为"莫扎特的速度标记也用来指明乐曲的特性……Andante 行板和 Allegretto 小快板……孤立地看，这些成对的标记速度是一样的，但是它们的情感基调的内涵却大相径庭"。这种观点，大概就是上述五位演奏家将本例 Allegretto grazioso 的速度处理为接近 Andante 节拍器标值（72）的原因。而且，从 Allegretto 的音乐语境词义的角度来看，部分音乐文献就是将它视为一个中等的速度，所以演奏家们的处理及原始版的建议都是有道理的。在演奏中，更应注重表现 grazioso 一词的"可爱的、精美的、有趣的、仁慈的、优雅的"音色或情绪特质。

ALLEGRETTO

(三) W. A. 莫扎特《D 大调钢琴与小提琴奏鸣曲》之第三乐章

作品编号 KV3001（306），维也纳原始版本第三乐章速度标记为 Allegretto，而巴黎版本则注明是 Andante grazioso con moto（精美可爱且带有激动/冲动特征的 Andante）；虽然版本问题并非我们的关注点，但至少巴黎版本的术语可以提供一种参考作用，便于理解本例的作品风格内涵。谱例摘要如下：

<u>实际演奏速度</u>　本例的五个录音版本，除了奥尔基斯和穆特的版本显得略快一点之外，其余四个版本的速度基本都在 72 左右浮动，如下表：

录音版本	1. 克劳斯与戈德堡 Kraus & Goldberg	2. 海布勒与谢林 Haebler & Szeryng	3. 奥尔基斯与穆特 Orkis & Mutter	4. 西盖蒂与霍尔绍夫斯基 Szigeti & Horszowski	5. 阿卡尔多与卡尼诺 Accardo & Canino
录制年代	1935—1940 年	1998 年	2006 年	2006 年	2014 年
速度值	68～72	76～78	80～84	72	68～70

<u>简略分析</u>　原始版的《演奏指南》明确建议本例 Allegretto 的速度是四分音符 =76。这个速度相当于节拍器 Andante（72）

至 Andantino（80）之间的数值，而且与巴黎版本的第三乐章速度标记 Andante grazioso con moto 所指示的速度值较为相符，当然，这两个术语即使指示的速度一样，但其音色与表情特质是不同的。从 Allegretto 的音乐语境词义的角度来看，部分音乐文献就是将它视为一个中等的速度，所以演奏家的处理及原始版的建议，都是有道理的。

（四）L. V. 贝多芬《第十四钢琴奏鸣曲（月光）》之第二乐章

作品编号 OP. 27 No. 2，第二乐章速度标记为 Allegretto，它的下面还有一行说明 La prima parte senza repetizione（意思是：第一部分不用重复），四三拍。谱例摘要如下：

实际演奏速度　本例的五个录音版本的演奏速度比较接近，基本处于 180～200 之间，如下表：

录音版本	1. 施纳贝尔 A. Schnabel	2. 肯普夫 W. Kempff	3. 布伦德尔 A. Brendel	4. 巴伦博依姆 D. Barenboim	5. 阿劳 C. Arrau
录制年代	1927 年	1987 年	1990 年	1990 年	2006 年
速度值	180～195	180～210	180～190	192～204	180～190

简略分析　单纯从上表的数值上看，本例 Allegretto 的演奏速度肯定称得上是"飞快急速"的。180～200 之间的速度值，完全超出了 Allegretto（甚至是 Allegro）的节拍器指示范围，已

ALLEGRETTO

抵达 Presto 的速度范围,这无论从节拍器参考值,还是从 Allegretto 的音乐语境含义,都无法找到相应的依据。然而,由于单位节拍内音符比较少,所以各演奏版本给人的感觉并不算太快,只能说具有轻快并略带有些疏朗的音色特点。

(五) F. 舒伯特四首《即兴曲》D899 之四

作品编号 OP. 90 No. 4,本例速度术语标记是 Allegretto,四三拍。谱例摘要如下:

<u>实际演奏速度</u>　本例 Allegretto 的五个录音版本中,阿劳和霍洛维茨的版本速度较克制,变化也缓和一点;布伦德尔和李赫特的版本速度略快些,变化的幅度也大些;而施纳贝尔的速度明显比其余四位演奏家的速度都要快。具体情况如下表:

录音版本	1. 施纳贝尔 A. Schnabel	2. 李赫特 S. Richter	3. 布伦德尔 A. Brendel	4. 霍洛维茨 V. Horowitz	5. 阿劳 C. Arrau
录制年代	1927 年	1960 年	1997 年	2003 年	2006 年
速度值	162～180	135～170	135～166	120～135	120～135

<u>简略分析</u>　从节拍器的角度上看,上面五个版本中,阿劳和霍洛维茨的速度为 120～135,基本处于 Animato 与 Allegro 之间,比 Allegretto 的节拍器标值略高一些,还算可以接受;布伦德尔和李赫特的版本速度明显落在了 Allegro 与 Vivace 之间,离 Allegretto 偏差有点大;而施纳贝尔的速度比其余四位演奏家的速度都要快,已推进到 Vivace 与 Presto 之间,明显不符合

· 143 ·

Allegretto 的节拍器指示范围。部分音乐文献认为 Allegretto 是个比 Allegro 略低一点的快速、活跃的速度，而 Allegro 又常被部分音乐文献认为是除 Presto 之外最快的速度，所以从这个依据出发，这五个实际演奏速度又都是符合 Allegretto 在音乐语境中的含义的。至于速度的参差不齐，大概是源于 Allegretto 本身具有活跃、生气勃勃和愉快特质的程度，各位演奏家有不同的理解及个性化表现手法吧。

（六）F. 肖邦《降 E 大调练习曲》

作品编号 OP. 10 No. 11，本例速度术语为 Allegretto，四三拍，原始版的乐谱上有明确的速度要求：四分音符 =76。谱例摘要如下：

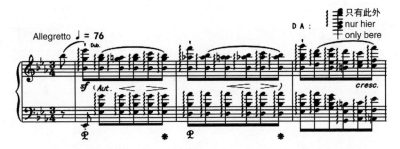

实际演奏速度　　总体而言，本例四个录音版本的速度都不算快，其中除了李赫特的明显相对较快之外，其余三个版本的实际演奏速度都较克制，而阿劳的速度处理则只能算中速偏下。具体情况如下表：

录音版本	1. 阿什肯纳齐 V. Ashkenazy	2. 李赫特 S. Richter	3. 阿劳 C. Arrau	4. 波利尼 M. Pollini
录制年代	1960 年	2007 年	2007 年	2009 年
速度值	68～72	90～106	55～60	74～80

ALLEGRETTO

　　简略分析　　无论从实际演奏效果，还是从实际速度值来看，这首作品的速度都不能算快。李赫特 100 左右的速度值，落在了 Moderato 和 Allegretto 之间，还算符合节拍器 Allegretto 标值，其余三位的速度则明显慢得多，约在 Andante 的变动范围，其中阿劳的速度处理更低至 Adagio 的变动范围。由于乐谱上有肖邦对速度的明确要求，所以这个速度值就成了最权威的指示。阿什肯纳齐和波利尼的速度较严格地遵守了乐谱的指示，而其余二位演奏家或快或慢，都与乐谱的速度要求不合。

ALLEGRO
快速的,愉悦的,敏捷的,生气勃勃的

节拍器标值:132

中文译名:快板

ALLEGRO

一、Allegro 在普通语境中的含义

Allegro 在普通语境中的含义是:"快速的、敏捷的、生气勃勃的、愉悦的"。它主要用于形容或描述一种快速敏捷的行为、美好的心情及生机盎然的事物及状态,有时又因"快速活跃"的外在特点而衍生出一些"不够稳重、轻佻的"意味。同为音乐速度术语的 Allegro 与 Vivace,是一对同义词,在普通语境与音乐语境中都容易搞混;二者的最大区别就在于活跃或热烈的程度有所不同,Vivace 更为热烈、活跃与年轻,有时甚至含有些激烈的或有点青春活力逼人的意味;而 Allegro 则显得相对温和、缓和一些,稍微降低了情绪的调门,显得相对节制些。

(一) Allegro 的现当代含义

下表是依据意语大词典(参见 allegro 词目)释义对 Allegro 所作的词义概括:

allegro		
义项	意大利语释义原文	中文意义
形容词第1义	Che ha o dimostra allegria	这个词有或者表示欢快(之意)
形容词第2义	Che mette allegria; Che e fatto con allegra	这个词代表欢快(之意);这个词是完全的欢快(之意)
形容词第3义	fig. Vivace brioso, festoso; Veloce; Ridente, ameno; Spensierato, lieto	转义:热烈的(且)充满生气的,喜悦的;快捷的;无忧无虑的,愉快的

(续上表)

allegro		
义项	意大利语释义原文	中文意义
形容词第4义	eufem. Poco serio, poco scrupoloso; Di facili costumi; Salace, licenzioso; Brillo	委婉语：不够严肃审慎的；与可能的风俗有关的；轻佻的，色情的，放荡的；微醉的
词源	ETIM Dal lat. pop. * *alecru* (*m*), deriv. del class. *alacer*, *alacris*, "alacre, vivo, eccitato"	源于拉丁通俗词 alecru，（即）古典拉丁词 alacer, alacris 的派生词，意为"敏捷勤奋的、活跃机灵的、兴奋激动的"

由上表的内容，Allegro 的现当代含义归结为：①主导词义是"欢快的、充满生气的、令人愉快的、敏捷的"，这个词义是褒义的；②第二词义是由主导词义的特点而衍生出"不够稳重、轻佻"等意义，这个词义为贬义。

（二）Allegro 的拉丁语词源 alacer/alacris 的意义

Allegro 的拉丁词源是 alacer/alacris，由后者也可找到一系列拼写形式略有不同的相关词汇，拉英大词典（p.79）对 alacer/alacris 的解释请见以下很简要的概括表：

第一类：alacer/alacris，形容词		
义项	英语解释	中文意义
一般解释	lively, brisk, quick, eager, active; glad, happy, cheerful	生气勃勃的，令人兴奋的，充满趣味的，繁忙兴旺的；快捷的，麻利的，清爽的；热切的，渴求的，活跃的；令人愉快的

(续上表)

第一类：alacer/alacris，形容词		
义项	英语解释	中文意义
文学用法	active and joyous; are eager in mind; nimble, active	充满活力和喜悦；在心中的渴望；灵活机敏的，充满活力的
转义（诗歌）	a lively pleasure; with a spirited, vigorous onset	一种充满趣味的乐事；以一种充满朝气的（状态）果断地开始
第二类：相关词汇（如 alacriter, alacritas），意义与 alacer/alacris 相同		

由上表可知，这些拉丁词汇的主要词义也是"欢快的、充满活力的、令人愉快的、幸福的"。关于这一点，也可以在古罗马文学著作中找到证明。例如《外族名将传》pp. 58–59：Huius Pausanias uoluntate cognita **alacrior** ad rem gerendam factus in suspicionem cecidit Lacedaemoniorum.（波桑尼阿斯得知他的意愿后，更加积极地促成此事并引起了拉西第梦人的怀疑。）句中的 alacrior 是 alacer/alacris 的一种语法变格形式，是"积极地、快捷地、活跃地"之意。

另外，alacer/alacris 的主要词义基本传递到了意语词汇 Allegro，并且在漫长的历史时期里，词义没有发生明显的流变。

(三) Allegro 在意大利文学中的意义

作为一个常用词，Allegro 在《意大利文学选集》一书中出现的次数很多，我们抽取其中三个例子，考察它在具体语境中的含义，如下：

① 选自 Dante Alighieri（1265—1321）*La Divina Commedia*，即但丁的代表作《神曲》，p. 63：Noi ci **allegrammo**, e tosto tornò in pianto: ché de la nova terra un turbo nacque, e percosse del legno

il primo canto.

【注译】（刚开始）我们还是**愉快欢乐的**，然而他很快就转为悲痛哭泣：（因为）一阵旋风从新的土地中升起，风怒吼着传来先前木棍抽打的声音。

② 选自 Lorenzo De' Medici（1448—1492），*Selve D'amore*，即洛伦佐·德·美第奇的著作《爱之丛林》（或译《爱之荒原》），p. 105：Quest'è Bacco e Arianna, belli, e l'un dell'altro ardenti；perché l'tempo fugge e inganna, sempre insieme stan contenti. Queste ninfe ed altre genti sono **allegre** tuttavia.

【注译】这是巴科和阿里安娜，人长得漂亮，对旁人很热心；尽管时间总是不知不觉间，在人们愉快满足之时悄悄地溜走，然而这些仙女们和其他人还是感到了**欢乐**。

③ 选自 Giacomo Leopardi（1798—1837），*Operette morali*，即贾科莫·莱奥帕尔迪的著作《道德小品集》，p. 315：Tutta vestita a festa la gioventù del loco lascia le case, e per le vie si spande；E mira ed è mirata, e in cor s'**allegra**.

【注译】本地所有的年青人，穿着节日盛装，离开房子，在街道四处走动；追求意中人的人与被追求者，心中都充满了**欢乐**。

由上面这几个不同历史时期的文学例子，可看出 Allegro 的含义就是"欢乐的、愉快的、满足的"，用于形容或描述人们的一种美好心情或幸福的状态。

二、Allegro 在音乐语境中的含义

总体而言，Allegro 在音乐语境中的含义比较复杂，而且超越了它在普通语境中的意义范围，二者之间的词义范围发生了明显的偏离。

ALLEGRO

有关的 Allegro 的论述很多，分布于 18—20 世纪的各种音乐文献中。通过研读相关论述，可清楚地看到，关于 Allegro 在音乐语境中的含义，各家的意见有一致之处，更多的却是不同的观点：①都认为 Allegro 具有"欢愉和生气勃勃"的含义，但对这种含义是否占据主导地位则有不同意见，特别是卢梭认为 Allegro 的主要含义"没有多少愉快的成分"；②部分人（主要是法国人）的观点认为 Allegro 主要的含义是"经常用于表现那些狂暴狂怒及灰心绝望的激动情绪或氛围"。

另外，关于 Allegro 所指向的音乐速度，也产生明显分歧：①法国人认为它主要表示一种急速的速度，并且浪漫主义时期的法国著作认为 Allegro 的速度自由度很高，其速度范围"可以横跨节拍器的 2/3 区域而没有脱离 Allegro 指示的范围"，真是非常独特的观点；②大多数观点认为 Allegro 很多时候意味着"迅速且合适的"的速度，要采用欢快但有节度的、不急促鲁莽的速度；③有部分观点认为 Allegro 快于 Vivace，是除 Presto 之外最快的速度。

（一）将 Allegro 与 Adagio 二者常予以并列讨论的论述

Allegro 与 Adagio 都在五个基本音乐速度术语之中，通常作为相对立的一组术语放在一起讨论；其中，C. P. E. Bach 和 J. J. Quantz 两位德国音乐家的论述是比较有代表性的。这两位作曲家都更着重于 Allegro 与 Adagio 的表情情绪特质，似乎并不刻意将它们当作单纯的速度术语。前文在讨论 Adagio 时，已考察过有关的例子，现在则将重点放在 Allegro 身上，而把 Adagio 作为参照物，如下：

① J. J. Quantz 在著作 *Versuch einer Anweisung die Flote traversiere zu spielen* 中，明确地指出了 Allegro 的表情情绪特质是"欢愉和生气勃勃的"，参见 p. 111：3. §. Der Hauptcharakter des **Allegro** ist Munterkeit und Lebhastigkeit; so wie im Gegentheil der

vom Adagio in Zartlichkeit und Traurigkeit besteht.

【注译】Allegro 的主要特点是一种欢愉和生气勃勃：正如它的对立面 Adagio（其主要特点）是一种温爱娇柔和忧郁悲伤。

② C. P. E. Bach 在其著作 *Versuch Uber Die Wahre Art Das Clavier Zu Spielen* 中表述的观点，参见第一部分 pp. 80 – 84：1. §…In einigen auswartigen Gegenden herrschet gegentheils besonders dieser Fehler sehr starck, dasz man die Adagios zu hurtig und die **Allegros** zu langsam spielet. Was fur ein Widerspruch in einer solchen Art von Ausfuhrung stecke, braucht man nicht methodisch darzuthun … 5. §. Die Lebhaftigkeit des **Allegro** wird gemeiniglich in gestossenen Noten und das Zartliche des Adagio in getragenen und geschleiften Noten vorgestellet. Man hat also beym Vortrage darauf zu sehen, dasz diese Art und Eigenschaft des **Allegro** und Adagio in Obacht genommen werde, wenn auch dieses bey den Stucken nicht angedeutet ist, und der Spieler noch nicht hinlangliche Einsichten in den Affect eines Stuckes hat. … 10. § …Bey dieser Untersuchung wird man sich in den Stand setzen, weder im **Allegro** ubereilend, noch im Adagio zu schlafrig zu werden.

【注译】1. §……在其他一些国家里，存在着一种将 Adagio 演奏得太快而 Allegro 又演奏得太慢的明显趋势。如此矛盾的演奏错误不值得有条不紊地一一细说……5. §. 一般来说，Allegro 的轻快清爽通过超然独立的音符得以表达，而 Adagio 的娇柔则通过宽广开阔且连奏的音符来表达。演奏者必须将 Allegro 和 Adagio 这些本质（或性情）的特征给予考虑并保持在头脑中，甚至当一部音乐作品没有这两个标记且演奏者尚未充分理解到它们对作品的影响时，也要这样做……10. §……因此这些因素要仔细考虑，以避免一个 Adagio（乐章或乐段）变成用力拖拉（或拖沓）的效果，而一个 Allegro 乐章或乐段却变得急促。

ALLEGRO

（二）对 Allegro 词义的较独特的表述

在普通语境中，意语词汇 Allegro 及其拉丁渊源词汇 alacer/alacris，它们的"欢乐、愉快及幸福满足"含义是很清晰且稳定的。然而，在音乐语境下，Allegro 除具有上述词义外，还被赋予很独特的、令人迷惑的含义。

① 1764 *Dictionnaire de Musique*, p. 36：**Allegro**, adj. pris adverbialement. Ce mot Italien ecrit a la tete d'un Air indique, du vite au lent, le second des cinq principaux degres de Mouvement distingues dans la Musique Italienne. Allegro, signifie gai; et c'est aussi l'indication d'un movement gai, le plus vis de tous après le après le presto. Mais il ne faut pas pas croire pour cela que ce movement ne soit proper qu'a des sujets gais; il s'applique souvent a des transports de fureur, d'emportement, et de desespoir, qui n'ont rien moins que de la gaiete.（Voyez MOUVEMENT.）

Le diminutive **Allegretto** indique une gaiete plus moderee, un peu moins de vivacite dans la Mesure.

【注译】Allegro，形容词，作为副词使用。在意大利音乐中，这个意大利词汇被写在乐曲的开头部分，指示从快到慢的五个各不相同的主要速度等级中的第二级。Allegro，意为"高兴的、愉快的、快乐的"；因此它是指示一种表达愉快高兴的情绪或气氛的速度，在所有速度术语中，位于表示最活跃的术语 Presto 之后。但不应认为这个术语必定用于表现那些愉快主题的想法是正确的；它经常用于表现那些没有多少愉快成分的、狂暴狂怒的以及灰心绝望的激动情绪或氛围。 （参见 Mouvement 条目）

Allegro 的昵称小词 Allegretto 用于指示一种愉悦且带有适中稳重成分的、在节拍中少量削减迅捷（或剧烈）程度的音乐速度。

· 153 ·

② 1787 *Dictionnaire De Musique*，p. 8：**Allegro**，*adj*. Pris adverbialement，ce mot italien signifie *gai* ou gaiement. Quelquefois les Italiens l'emploient comme synonyme de *fureur*，d'*emportement*.

【注译】Allegro，形容词，作为副词使用，这个意大利词汇意指愉快活泼的（地）。有时这个意大利词被视为 fureur（盛怒、激烈、狂热）与 emportement（狂怒、暴躁）的同义词而使用。

③1872 *Dictionnaire De Musique Théorique Et Historique*，p. 33：**Allegro**. Quoique ce mot signifie gai，il ne faut pas croire que le mouvement qu'il indique ne soit propre qu'à des sujets joyeux. C'est son degré de vitesse qu'il faut considérer，puisque ce mouvement s'applique parfois à des morceaux qui respirent l'emportement et le désespoir.

L'*allegro* est le mouvement le plus vif après le *presto*；mais il recoit tant de modifications selon la mesure et les passions des divers morceaux de musique，et même selon la nature des compositions，que l'on pourrait parcourir les deux tiers du métronome sans sortir du domaine de l'*allegro*.

Le mot *allegro*，écrit en tête d'un concerto，d'un air de bravoure，d'une polonaise，marque un mouvement modéré. Le même mot commande une grande vitesse，s'il s'agit d'un menuet de symphonie，ou d'une ouverture d'opéra.

Allegro. Se dit de l'air même dontle mouvement est vif et animé.

【注译】尽管 Allegro 这个词意指愉快的，但不应推断它仅仅指示欢乐的主题是正确的。应该认为，这是（表示）它的急速的程度，因为这个速度有时用于那些表现狂暴和绝望（情绪或气氛）的作品。

Allegro 是一个位于最快速的 Presto 之后的速度；但它受到了来自节奏节拍、音乐作品的激情以及作品本质等各种纷繁复杂变化的影响，那是一个可以横跨节拍器的 2/3 而没有脱离 Allegro

指示的区域。

当这个词写在一部协奏曲、一个华美曲调、(或者)一部波罗乃兹的头部时,它标记一种适中节制的音乐速度。如果它处于一部小步舞曲交响乐或者在一部歌剧的序曲时,同一个词(即 Allegro)意味着一种快速的演奏速度。

(三)单纯指出 Allegro 具有"欢快幸福"特质的论述

这种观点,实际上表述的就是 Allegro 在普通语境中的含义;换言之,有部分音乐文献认为 Allegro 在音乐语境中的含义与其在普通语境中的含义无区别。或许,这是最常见的观点。事实上,大多数音乐学习者可能都只注意到 Allegro 的这种含义。令人困惑的是:J. S. Bach 的表兄弟、同时代的德国音乐家 Johann Gottfried Walthern 的观点与巴赫大相径庭!这究竟是后世对 J. S. Bach 作品中 Allegro 标记的误读,还是两人的观点不同?我们暂时不得而知,但这肯定是一个值得深入研究的问题。

① 1732 *Musicalisches Lexicon*, p. 27:**Allegro**(ital.)alaigre(gall.)vom lateinischen:*alacer*, hurtig; so im Schreiben und Drucken auch also, *Allo*˙ gebraucht wird; bedeutet:frohch, lustig, wohl belebt oder erweckt; sehr offt auch:geschwinde und ruchtig; manchmal aber auch, einen gemaszigten, obschon frolichen und belebten Tact, wie die Worte:*allegro ma non presto*, so zum offtern pflegen beygesetzt zu werden, ausweisen. S. Brossards Diction. p. 9. conf. Octav. Ferrarii Origin. Ling. Ital.

【注译】Allegro,源自拉丁语词汇 alacer,即迅速的、飞快的;因此按实际需要也书写及印刷成 Allo 这种形式,其意思是:欢快的,愉快有趣的,健康活泼的或激情的;很多时候(这个词在使用上意味着):迅速且合适的;不过,有时这个词表达一种"温和克制的、幸福愉快的、生气勃勃却有节度"的意思,即意大利语词 allegro ma non presto 所表达的含义,因此不留心它

所潜藏的规则，就会变成驱赶式的追逐（速度）。布罗萨德的《音乐词典》第 9 页注明了它的渊源，即屋大维·费拉利尼首先将这个意大利语词汇用于音乐中。

② 1740 *A Musical Dictionary*, pp. 3－4：**Allegro**, is used to signify that the music ought to be performed in a brisk, lively, gay and pleasant manner, yet without hurry and precipitation, and quicker than any except Presto. See Presto.

【注译】Allegro，习惯上表示音乐应以活跃、生气勃勃和愉快的方式来演奏，但并不急促和鲁莽，并且快于除了 Presto 之外的其他速度术语。参见 Presto 条目。

③ 1895 *A Dictionary of Musical Terms*, p. 12：**Allegro**（It., abbr. *alle*.）Lively, brisk, rapid. Used substantively to designate any rapid movement slower than presto …*A. assai*, *a. di molto*, very fast（usually faster than the foregoing movement）…*A. di bravura*, a technically diffcult piece or passage to be executed swiftly and boldly …*A. giusto*, a movement the rapidity of which is conformed to the subject …*A. risoluto*, rapidly and energetically；etc., etc.

【注译】Allegro（意大利语，缩写为 alle）生机勃勃地，活泼地，快速地。实质上用于表示任何比 Presto 缓慢的快速速度，Allegro assai, Allegro di molto，都是非常快速的意思（通常比前述的速度要快速）……Allegro di bravura，意指一段技术困难的音乐片段或乐段，需要演奏得飞快且大胆……Allegro giusto，意指音乐速度的快捷程度要符合主题的要求……Allegro risoluto，快速且充满活力地；等等。

④ 1958 年《音乐表情术语字典》，p. 5：allegro 一指高兴；（转而指）较活泼的速度。（参看 Tempo）。二指交响曲或室内乐的第一章。三指交响曲或室内乐的第一章的曲式。（p. 101：）allegro 快乐的（在音乐上，快的）。

⑤ 1961 *Larousse dizionario musicale*, 第一册, p. 36：

ALLEGRO

Allegro. —Termine che indica un movimento intermedio fra l'*andante ed il presto*.

Se ne determina il significato con l'aggiunta delle seguenti locuzioni: *assai*, *con brio*, *con fuoco*, *giocoso*, *maestoso*, *ma non troppo*, *moderato*, *molto vivace*, ecc.

—Siccome la prima parte di una sonata o di una sinfonia viene quasi sempre eseguita con l'*allegro*, questo aggettivo, sostantivato, ha finito per designare il〈primo movimento〉(della sonata o sinfonia…); perciò si dice: *il tal pezzo e un allegro di suonata*, ecc.

—Danza, oppure intreccio di passi, vivo e rapido, legato ad un analogo movimento della musica che l'accompagna.

【注译】Allegro——位于 andante 与 presto 之间中间位置的一个速度术语。其本身通过添加下列的术语而限定其（具体）含义：assai 非常，con brio 以生气勃勃的方式，con fuoco 以激情如火的方式，giocoso 滑稽幽默的，maestoso 雄伟庄严的，ma non troppo 但不急速的，moderato 克制适中的，molto vivace 非常活跃的，等等。

——因为奏鸣曲或交响乐的第一章几乎总是以 allegro 速度来演奏，这个形容词作为名词使用，而变成了对第一乐章的指称（奏鸣曲或交响乐……）；因此才这样说：这个段落是奏鸣曲的一个 allegro 乐章，诸如此类。

——舞蹈，或步伐的交缠，活跃且急速，伴奏部分受到一个类似 Allegro 音乐速度的约束。

⑥ 2002 年《牛津简明音乐词典》中文版，p. 20：allegro（意）快板。原意为欢乐，即快速，活泼，明朗。常用作这种风格的一个作品或一个乐章的标题，其最高级为 allegrissimo。

三、结合作品例子进行演奏分析的尝试

针对 Allegro 的演奏分析所挑选的六个作品例子如下表：

例子序号	作曲家	作品名称	作品编号	作品所属音乐时期
例1	J. S. 巴赫	《小提琴与拨弦键琴奏鸣曲》第三首之第二、四乐章	BWV1016	巴洛克晚期
例2	J. 海顿	《G大调钢琴奏鸣曲》之第一乐章	Hob. ⅩⅥ：39	古典时期
例3	W. A. 莫扎特	《降B大调钢琴与小提琴奏鸣曲Ⅳ》之第一、三乐章	KV371d（378）	古典时期
例4	L. V. 贝多芬	《第五钢琴奏鸣曲（悲怆）》之第一乐章	OP. 10 No. 1	古典晚期
例5	F. 舒伯特	四首《即兴曲》D899 之二	OP. 90 No. 2	浪漫早期
例6	F. 肖邦	《升c小调即兴曲》	OP. post. *	浪漫时期

注：*肖邦的朋友丰塔纳1855年所编排的版本中，这首作品编号OP66。

（一）J. S. 巴赫《小提琴与拨弦键琴奏鸣曲》第三首之第二、四乐章

作品编号 BWV1016，E 大调，全曲共四个乐章：Adagio—Allegro—Adagio ma non tanto—Allegro。第二乐章是二二拍，第四乐章是四三拍，速度术语都是 Allegro，本例将合并讨论。谱例分别摘要如下：

谱例1：J. S. 巴赫《小提琴与拨弦键琴奏鸣曲》第三首之

ALLEGRO

第二乐章 BWV1016

谱例2：J. S. 巴赫《小提琴与拨弦键琴奏鸣曲》第三首之第四乐章 BWV1016

这首作品采用了所谓的"教堂奏鸣曲"结构，即通常由四乐章组成（慢—快—慢—快），本例第二乐章采用了赋格式的 Allegro，第四乐章的 Allegro 则类似吉格舞曲的速度。这首作品是专用的教堂音乐，风格比较庄严凝重之余，又不乏人世间的喜悦与宁静。

实际演奏速度 BWV1016 的第二、四乐章在原始版里都标注为 Allegro，在五个录音版本里，这两个乐章分别的实际演奏速度都比较接近——第二乐章速度约94，第四乐章速度约120。具体情况如下表：

录音版本	1. 拉雷多与古尔德 Laredo & Gould	2. 谢林与艾萨多尔 Szeryng & Isador	3. 格鲁米欧与雅各泰 Grumiaux & Jaccottet	4. 劳拉与朗格兰米特 Lara St. John & Langlamet
录制年代	1976年	1976年	1978年	2012年
第二乐章速度值	96	96	96	88～94
第四乐章速度值	110	108	126	120

速度参考值 原始版的《演奏指南》中,明确建议第二乐章的速度为二分音符=88～96,第四乐章的速度为四分音符=104～112,将这两个速度建议值分别对照上述实际演奏速度,可以说二者是完全吻合的。至于同一作品中同是 Allegro 乐章,却出现两种不同速度的原因,大概是因为它们在全曲速度波浪线的位置不同,而且从增强对比与表现感情起伏的作用上考虑,也需要不一样的速度。Allegro 的节拍器标值是 132,它比速度建议值和实际演奏速度都要快:其中比第一乐章快得多,两者的偏差较大,但只比第四乐章略快一点(且在合理的范围内)。

词义分析 Allegro 在普通语境中的主要词义是"欢快的、充满生气的、满足的、敏捷的",用于形容或描述人们的一种美好心情、幸福的状态及快速敏捷的行为。但在音乐语境中,上述这个词义应是主要的,但绝非必然具有的——(主要是)法国音乐家认为它常用于表现"没有多少愉快的成分",甚至是"那些狂暴狂怒及灰心绝望的激动情绪或氛围"。大概是基于 Allegro 这种非常独特的意义,所以原始版的《演奏指南》认为本例第二、四乐章的基本情绪都是悲哀、痛心、愤恨的,虽然从实际演奏效果来看,很难想象第二、四乐章具有这些情绪。笔者认为,

这两个乐章的实际演奏中采用了略带欢快但有节制的、不急促鲁莽的速度，它体现了 Allegro 在音乐中的另一个主要意义——"迅速且合适的"的速度。

<u>作品风格内涵</u> 若说这首作品的第一、三乐章具有类似悲痛、忧郁、沉思的情绪说得通的话，那么对于第二、四乐章的基本情绪，笔者却难以认同《演奏指南》所持的观点（即认为这里的 Allegro 具有"悲哀、痛心、愤恨的"特点）。事实上，从实际演奏效果来看，第二、四乐章似更应是凝重中又具有喜悦、轻快的情绪；另外从它们在宗教弥撒中的作用来看，特别是第四乐章，音乐总得给人诸如希望、光明、宗教的救赎之类的情绪感受，体现出乐观式的基本意境。从速度值的角度来看，《演奏指南》建议的速度值，体现了本例 Allegro 所需的"快速且适当"速度的原则，若选择急速的、激进的速度将导致音乐形象、音乐意境的面目全非，严重违反巴赫的原意，破坏作品的优美艺术与深邃思想。

（二）J. 海顿《G 大调钢琴奏鸣曲》之第一乐章

作品编号 Hob. ⅩⅥ：39，四二拍，全曲三乐章结构：Allegro con brio—Adagio—Prestissimo，第一乐章速度标记为 Allegro con brio，意指欢乐的、生气勃勃的 Allegro。

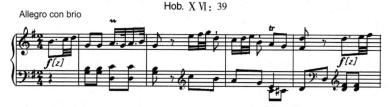

<u>实际演奏速度</u> 从本例所挑选四个录音版本的情况来看，它们的速度设定相差不大，在 90 上下变动。这个速度是比较克

制的，既有作品风格等方面因素考虑，也有全曲乐章布局的速度起伏程度的整体设计问题——毕竟一开始就设定较高的速度（如130），那么最后乐章的Prestissimo就必须设定非常快速的速度，而且全曲速度起伏过大，造成较强烈的对比效果，会严重影响到作品的风格及内涵的正确表现。具体情况如下表：

录音版本	1. 麦克卡比 John McCabe	2. 布赫宾德 R. Buchbinder	3. 布劳提甘 R. Brautigam	4. 克莱因 Walter Klien
录制年代	1995年	2008年	2008年	2015
速度值	84～88	96～100	94～100	86～94

速度参考值 原始版的《前言》及《演奏指南》中，没有对本例演奏速度的具体建议，只是说要在速度稳定的基础上，为了强调音乐的表述，允许有慎重的速度变化。从上表可知，实际演奏速度大约落在了节拍器上Moderato的变化范围，比Allegro的节拍器标值132低了许多，偏差的大概原因如上所述。

词义分析 本例速度标记为Allegro con brio，它符合并强调了Allegro"欢乐、生气勃勃、快速"的主要词义。从实际演奏速度及演奏效果来看，各位演奏家都清楚正确地理解了这条术语所表达的"适当而快速的速度"的意思。

作品风格内涵 海顿的Allegro乐章往往更具有海顿音乐的特征，其音色同样令人着迷，各位演奏家将这个乐章表现得如清泉飞溅般欢快、优美、清丽，又如月光泻地般幽致及沁入胸怀，体现着一种健康、清朗、平衡、宁静的情绪或气氛，音色非常自然，节奏平稳，风格清朗中又不乏浓烈，如长者般敦厚仁爱，又充满了人生的欢乐、智慧以及内心的自省。体现在演奏速度上，须采用均衡、平稳中带有明显轻快的速度，过火以至急速都将破坏作品内在的平静、优雅与自信。

（三）W. A. 莫扎特《降 B 大调钢琴与小提琴奏鸣曲Ⅳ》之第一、三乐章

作品编号 KV371d（378），全曲共三乐章：Allegro moderato—Andantino sostenuto e cantabile—Allegro（Rondeau）。本文选取第一乐章（适中的 Allegro，四四拍）及第三乐章（Allegro，古回旋曲）为讨论对象，谱例分别摘要如下。

谱例 1：W. A. 莫扎特《降 B 大调钢琴与小提琴奏鸣曲Ⅳ》之第一乐章 KV371d（378）

谱例 2：W. A. 莫扎特《降 B 大调钢琴与小提琴奏鸣曲Ⅳ》之第三乐章 KV371d（378）

<u>实际演奏速度</u>　从本例选取的五个录音版本的情况来看，第一乐章的实际演奏速度在 110～140 之间变动，各录音版本的

速度值相差不算大，第三乐章的速度在 80～90 之间变动，各版本的速度值差异更小，可以说是基本一致。由于第三乐章的速度值是以附点四分音符为计算单位，而此乐章是三八拍的节拍形式，所以实际速度值换算成八分音符应增加 3 倍，即（80～90）X^3 =240～270。当然，第三乐章的这种演奏速度是非常快的，达到了急速的程度。具体情况如下表：

录音版本	1. 克劳斯与戈德堡 Kraus & Goldberg	2. 哈丝基尔与格鲁米欧 Haskil & Grumiaux	3. 西盖蒂与霍尔绍夫斯基 Szigeti & Horszowski	4. 奥尔基斯与穆特 Orkis & Mutter	5. 阿卡尔多与卡尼诺 Accardo & Canino
录制年代	1935—1940 年	1994 年	2006 年	2006 年	2014 年
第一乐章速度值	132～140	128～140	112～120	128～140	116～124
第三乐章速度值	86	84	84	90	80～84

　　<u>速度参考值</u>　　原始版的《演奏指南》里，明确指出了本例第一乐章的建议速度是四分音符 =120，第三乐章的建议速度是附点四分音符 =66（换算成八分音符 =198），这两个数值自然成了我们考虑速度时的重要参考因素，虽然第三乐章的速度明显快得超出了 Allegro 的正常范围。另外，Allegro 的节拍器标值是 132，第一乐章 Allegro moderato 是有节制的，比正常 Allegro 略慢的速度，所以原始版将第一乐章称为"稍慢的快板"。因此，第一乐章设定在为 120 是合理的；同时各录音版本的实际演奏速度也是符合节拍器的相应指示范围的。第三乐章标明是"古回旋曲"，它只表明一种乐曲体裁，并没有指明具体的速度，但各版本对 Allegro 速度指示的实际处理，既与节拍器的指示偏离得太

ALLEGRO

多,又不符合《演奏指南》的建议值。

词义分析 Allegro "欢乐、生气勃勃、快速"的主要词义在本例第一乐章中得到较好的体现,加上了修饰词 moderato,对"快速"的程度予以了克制,显得不过分。《演奏指南》120 的建议值、实际演奏 110～140 的速度都较好地体现了 Allegro moderato 的词义要求。《演奏指南》的建议值以及实际演奏速度对第三乐章 Allegro 速度的解读都快得惊人,造成这种情况的原因,大概是源于法国人对 Allegro 的独特理解:认为它主要表示一种急速的速度,有些音乐家还认为 Allegro 快于 Vivace,是除 Presto 之外最快的速度。莫扎特在第三乐章中用了法语词汇 Rondeau(本意:文学上指回旋诗体、循环诗体,音乐语境中解释为回旋曲),可能暗示此乐章要以法国方式来理解。若非基于这个理由,则难以解释为何此处的 Allegro 显得急速飞快。

作品风格内涵 Allegro 在 18 世纪及更早期的音乐语境中,本身就常含有"快速且适当的"意思;本例第一乐章使用 moderato 修饰 Allegro,可能是因为那时已普遍将 Allegro 演奏得比较快速甚至急速(特别在法国音乐作品中),所以作曲家在此刻意强调要节制 Allegro 速度,避免过火的演奏,这决定了第一乐章的风格内涵应是纯真、欢快、优雅、安静,如同春日里之和风习习,又有无以言说的清新和谐之美感,潜藏于音符之间的热爱和期待,以及那份真正而宽泛的爱。从实际演奏效果看,各演奏家显然都较好地把握了第一乐章的神韵,表现出了它的音乐意境。即使《演奏指南》及各演奏家基于法国人的独特观点来解读第三乐章的 Allegro,但似乎这样急速飞快的速度也显得过火了,并不太符合本例的作品风格内涵,小提琴声部炫技的意味比较浓厚,变得更像浪漫主义音乐的表现手法。依笔者个人的浅见,应采用不太快的速度,不过分追求速度的快感与流畅感,主要在营造丰富的音乐色彩感与优雅的歌唱感方面做文章,例如要求小提琴声部采用如同吉米拉雷多那样富于表现力的揉弦手法,

让小提琴真正欢快地歌唱而不是变成追逐式的飞速。

（四）L.V. 贝多芬《第五钢琴奏鸣曲（悲怆）》之第一乐章

作品编号 OP. 10 No. 1，全曲三乐章结构：Allegro molto e con brio—Adagio molto—Prestissimo，本文选取第一乐章 Allegro molto e con brio（非常快速且充满明亮辉煌的 Allegro）为例。谱例摘要如下：

献给安娜·玛格丽特·冯·布朗伯爵夫人/Der Grafin Anna Margarete von Browne gwewidmet
奏鸣曲/SONATE
Opus 10 Nr. 1
Opus 13

指法编写：格哈德·奥匹茨
Fingersatz：Gerhard Oppitz

Allegro molto e con brio

实际演奏速度　　毫无疑问，本例需要非常快的演奏速度，因此本例四个录音版本中三位演奏家的演奏速度都在四分音符 = 200 左右，而施纳贝尔的速度更是到了 250～270，完全称得上是急速飞快了。具体情况如下表：

录音版本	1. 施纳贝尔 A. Schnabel	2. 肯普夫 W. Kempff	3. 布伦德尔 A. Brendel	4. 阿劳 C. Arrau
录制年代	1927 年	1965 年	1996 年	1999 年
速度值	252～270	186～204	192～216	198～204

速度参考值　　Allegro 的节拍器标值为 132，Allegro molto 的表述基本意味着 Presto 的速度，但不应推到最快的级别 Prestissimo。另外，con brio 的表述，更注重表达的是富丽、明

亮、辉煌的音乐色彩感与情绪特征，若从单纯的速度快慢角度来理解，未免过于偏颇。因此，上述四种录音版本，似以肯普夫和阿劳的速度处理较为合理，而施纳贝尔的处理则明显过火，演奏自由度过高。

词义分析 在本例中，Allegro 的词义明显指向其在音乐语境中较独特的含义——常用于表现"没有多少愉快的成分"，甚至是"那些狂暴狂怒及灰心绝望的激动情绪或氛围"。至于 Allegro molto e con brio，可以理解为加重 Allegro 的这种独特含义，并赋予 Allegro 很大程度上的抗争性、希望、光明等之类的基调。这更多地要求在演奏的力度与情绪处理上下功夫，而非一味地推进演奏速度。另外，从全曲速度结构来看，第三乐章是高潮，必然需要更高的速度层次，所以作曲家用了 Prestissimo（最急速）一词来控制全局。如果第一乐章过于高速，第三乐章运用正常速度则难以突显它的速度层次及其强烈的对比效果，若推进到 330～380 的速度，那么不仅造成演奏困难度极高，更有违作品的意图，过分追求炫技目的、极端的声音效果，忽略了表现作品的内涵深度。

作品风格内涵 我们惯常使用的所谓"意义"式的解读虽有其可取之处，却常陷入于某种固定的认知模式，严重约束了器乐的抽象性所带来的天然自由度及想象力飞扬的特点。略略看一看各种有关的论述，似乎都以一种统一的、固定的思维来认识作品，给它打上诸如"斗争、激情、英雄、小悲怆"之类的标签。就笔者个人的意愿而言，更倾向于不预设立场、不套上"意义"枷锁的纯粹艺术欣赏。作为一首打破常规结构的奏鸣曲，首先要理解作曲家取消小步舞曲乐章或谐谑曲乐章的用意是什么？仅仅是单纯突破旧的形式，抛弃陈旧的、不愠不火式的套路，抑或还注入新的理念？若从在速度方面来理解，这种处理可显得音乐性格更鲜明，快—慢—快的结构更具对称感，是抛弃旧形式的均衡而达至新均衡，结构更为简洁有力，第三乐章是第一乐章的回归

式重复，并且是升华之后的新高度的重复或回归，主题得以强调并赋予新的内涵。如果说第一乐章的 Allegro 是直接诉诸感官以至理性的快速，同时 con brio 以其明亮与辉煌音色笼罩全乐章，取得雄壮又不乏华美的效果，那么第三乐章的急速则直抵心灵深处。

（五）F. 舒伯特 四首《即兴曲》D899 之第二首

作品编号 OP. 90 No. 2，降 E 大调，四四拍，三部曲式，本例速度术语为 Allegro。谱例摘要如下：

实际演奏速度　本例所选的五个录音版本，从 1930 年代到 2000 年之后都有，录制年代跨度较大。总体而言，实际演奏速度都较快，普遍在 170～180，特别是施纳贝尔的演奏速度更是高达 200 以上，而阿劳的速度处理是相对克制的。另外，本例到了尾声段落，乐谱明确标注要求加速，所以速度就显得更快了。本文记录的速度是它在前、中段的正常速度，具体情况如下表：

录音版本	1. 施纳贝尔 A. Schnabel	2. 霍洛维茨 V. Horowitz	3. 布伦德尔 A. Brendel	4. 席夫 A. Schiff	5. 阿劳 C. Arrau
录制年代	1930 年	1962—1973 年	1997 年	1998 年	2006 年
速度值	190～210	174～186	175～190	160～180	148～160

速度参考值　原始版《舒伯特即兴曲·音乐瞬间》没有提供任何关于本例演奏速度的建议。相对于 Allegro 的节拍器标值 132，上述五个录音版本的速度都快得多，除阿劳的版本还算偏差不太大地落在接近 Vivace 标值附近，其余四个版本都越过 Allegro

的指示范围,达到 Vivace 和 Presto(甚至是 Prestissimo)之间的范围;换言之,实际演奏速度与节拍器参考值的偏差较大。

词义分析 本例 Allegro 的词义及情绪特征,明显是指向它的主要意义"欢快、生气勃勃、快速的"。事实上,本例在音色上具有非常鲜明的歌唱性与舞蹈性,特别是在中段出现及结尾再次重复的高潮乐段,这个音色特征更是跃然纸上。阿劳的速度处理,显得相对克制,大概更多地关注 Allegro 较古老的词义特质之一"快速且适当的";其余四个版本,特别施纳贝尔的演奏速度,更加追求速度的快感,处理手法更倾向于鲜明的对比与浪漫的音色效果风格,对 Allegro 的解读可能也主要是法国式的,即认为它主要表示一种急速的且高自由度的速度。

作品风格内涵 即兴曲 D899 共有 4 首,如果说第三首的 Andante 具有如诗如幻、朦胧幽致的风格,那么本例作品风格内涵最大的特点是非常鲜明、活跃优美的歌唱性与舞蹈性;它不像第三首作品那么抒情,那样意境美妙,却宛如一首又歌又舞的艺术歌曲,具有自己的独特之处。乐曲处处可见作曲家自我情感的放任与内心的独白。它的旋律抒情、结构简单,只追随某个心灵共颤的片刻,不负载沉重的思辨与复杂的意义指向,归根到底是心底里流淌出的浪漫小品与精神火花。反映到全曲的速度安排上,不妨将本例视为艺术歌曲甚至舞曲,平缓处按比正常 Allegro 略快的速度处理(约 150),回旋至高潮或华彩乐段时,则需尽可能快速,体现出那一刻精神之自由无拘、飞扬跳脱以及流光艳彩的神韵。

(六)F. 肖邦《升 c 小调即兴曲》

作品编号 OP. post(66),二二拍,速度标记为 Allegro agitato(激动的、不安的 Allegro)。全曲可分三部分,即前段 1—40 小节、中段 41—82 小节、后段 83—138 小节。前后两段的速度基本一致,中段出现转调(转向了降 D 大调),速度明显降

低。这首作品在原始版中有两个版本，乐谱正文里标注有较多指示术语：中段标记为 più lento，旁边小节的上方则注有 sostenuto 字样，下方还标有 con anima 字样。原始版还附录了另一个版本，后者在中段没有任何指示术语。谱例摘要如下：

Composé pour Madame la Baronne d'Este
即兴曲/IMPROMPTU ∗
Opus post
Paris Vendredi 1835

实际演奏速度 本例前后段左手基本是以八分音符组成的六连音，右手则是更为细密的十六分音符组成的小节，每个小节内有较为密集的音符，需要手指快速弹奏的同时，也给人以比较快速流畅的感觉。因此，以二二拍为速度计量值的前后段，70 左右的实际演奏速度却是较快的（大约为四分音符 = 140～150）；而中段转向相对舒缓、庄重的大调，并受到 più lento 与 sostenuto 指示术语的影响，实际演奏速度自然比前后段明显慢。本例前后段的速度基本一致，具体情况如下表：

录音版本	1. 阿什肯纳齐 V. Ashkenazy	2. 阿劳 C. Arrau	3. 鲁宾斯坦 A. Rubinstein	4. 纪新 E. Kissin	5. 李云迪
录制年代	1995 年	2006 年	2010 年	2009 年	2012 年
速度值	75	66	74	74	78

速度参考值 原始版《肖邦即兴曲》没有关于本例演奏速度的内容。Allegro 的节拍器标值为 132，实际演奏速度（四分音

符=140～150）符合节拍器的指示；实际上，考虑到本例的速度指示为 Allegro agitato，为表现音乐中的激动、不安或躁动，演奏速度达至 160～170 都算合理。

<u>词义分析</u>　虽然对于抽象的器乐音乐没有必要给予某种固定的含义、意境联想，不过，考虑到肖邦深受法国文化的影响，所以不妨推测 Allegro 在本例中的词义大概是法国式的解读——即它常用于表现"没有多少愉快的成分"，甚至是"那些狂暴狂怒及灰心绝望的激动情绪或氛围"。虽然浪漫时期的观点认为 Allegro 的速度自由度很高，其范围"可以横跨节拍器的 2/3 区域仍没有脱离 Allegro 指示的范围"，但上述五个录音版本，演奏家的速度处理仍然是较为克制的，整个演奏没有急速飞快的感觉，更注重挖掘 Allegro agitato 两个词本身的情绪特征，从而又体现了 Allegro 在音乐中的另一个主要意义——"迅速且合适的"的速度。

<u>作品风格内涵</u>　关于本例的风格内涵，原始版的前言介绍说（Ⅷ）："在肖邦所有未付印的作品中，升 c 小调即兴曲——名为'幻想曲—即兴曲'——是最重要的。"给本例的作品打上"幻想""即兴"之类的标签，固然有其局限性，然而我们却不能完全无视之，而应将它视为理解作品风格内涵的重要参考之一；也许它们还是比较准确地捕捉到作曲家某个心灵激颤的瞬间。我们无从知道究竟是作曲家在某个流云神游的时刻，将瞬间的意念迸发信手拈来，在钢琴上即兴地弹奏、创作出来，还是将某些瞬间的意念进行沉淀、回味，进而在某个成熟的时间里将一切化为精巧的音符？Allegro 是欢快还是激愤，是舒畅还是忧郁，也许都不重要；同时，agitato 一词也不必然意味着欢乐，它更多地指示作曲家心绪起伏的某种意动、感受，或喜或忧、此刻欢快那刻悲愁……不管如何，都需要我们脱离某种牵强式的所谓"意义"联想，并追随音符本身，去感觉那一刻音乐与诗句在心中的回荡与激情。

VIVACE
充满生命力的、活泼生动的、有朝气的

节拍器标值:160

中文译名:活板

一、Vivace 在普通语境中的含义

Vivace 在普通语境中的含义是：充满生命力的，活泼生动的，有朝气的；用于描述清新刚健、富于活力与朝气的、充满活力与喜悦的生命或生活的行为及状态，其最明显的外在特征是快速、敏捷与活跃。有时也因过于快速活跃而带有些冲动、激情的情绪色彩。Vivace 词义的具体考察过程请见下面的相关内容。

（一）Vivace 的现当代含义

Vivace 在现当代意语大词典（参见 Vivace 词目）中的解释，可归纳如下表：

vivace		
义项	意大利语释义原文	中文意义
形容词第1义	Pieno di vitalita; attivo, sveglio, pronto, esuberante	充满生命力或活力的；勤奋的，活动的，精灵的，活跃的；有准备的，迅捷；茂盛的，精力充沛的
形容词第2义	fig. Che esprime calore, eccitazione, foga; animato, concitato	转义：这个词体现着温情或热烈的（情绪、感受）
形容词第3义	fig. Intenso, acceso, smagliante e sim.	转义：这个词体现着温情或热烈的（情绪、感受）
形容词第4义	lett. Pieno di vita, di vigore; rigoglioso, vegeto	文学用法：充满健康，活力的；充满力量，气势的；精力充沛的，茂盛的；茁壮的，年老但健壮的

(续上表)

义项	意大利语释义原文	中文意义
vivace		
形容词第5义	poet. Che da vita; Fertile, ferace	诗歌用法：这个词如同 vita（即健康的，活力的）；肥沃的，富饶的；肥沃的，多产的
词源	ETIM Dal lat. *vivace* (m), deriv. di *vivere*, "vivere"	源于拉丁语词汇 vivace (m)，（即）拉丁词汇 vivere 的派生词，意为"生长、生活、谋生、为人处世、持久"

由上表的解释可知，Vivace 的基本含义是形容"充满着青春活力的、健康机敏的状态或行为"，它的词义色彩是正面的、阳光的、褒义的；如果仅仅将它理解为"活泼、快速"的意思，肯定是不够全面的。诗人何其芳大声唱到："我为少男少女们歌唱，我歌唱早晨，我歌唱希望，我歌唱那些属于未来的事物，我歌唱那些正在生长的力量……我的血流得很快，对于生活我又充满了梦想，充满了渴望！"这些诗句将 Vivace 的意蕴充分、恰当地表现了出来。另外，通过它的拉丁词源 vivace(m) /vivere，我们也不难理解到它所包含的"生长、蓬勃"的意义。

（二）Vivace 的拉丁语词源 vivace(m)/vivere 的含义

1. Vivace 在拉英大词典的释义

意语 vivace 的拉丁词源是 vivace(m)，它由 vivere 衍生而来，而后者又由 vivo 衍生，因此，我们将 vivace(m)/vivacis, vivere, vivo 等词纳入考察范围。下表是它们在拉英大词典（pp. 2001 – 2002）释义的简要归纳：

VIVACE

义项	第一类：vivax/vivacis（两者都是 vivo 的形容词形式）	
	英语解释	中文意义
一般意义	tenacious of life, long-lived, vivacious; lively, vigorous, vivacious; burning briskly, inflammable	生命之顽强，长寿、长期活着，活泼可爱的；生气勃勃的，精力充沛的，活泼可爱的；迅速干脆地燃烧，易燃的，易激怒的
文学用法	ancient, venerable	古老的，德高望重的
转义	lasting long, enduring, durable	延续时间长的，持久的，耐用的
第二类：vivisco, -ere / vivo, -vere 不及物动词		
vivisco, -ere 的一般意义	to grow, become active	成长、生长，变得有活力，活跃
vivo, -vere 的一般意义	to live, be alive; to enjoy life; (fame) to last, be remembered; (with abl) to live on	过活、居住、生活；活着，变得有活力，存在；享受生活，生命；（名气）延续，持续；被……怀念；（与夺格结合）以……为生

上表中的三个拉丁词 vivax，vivacris，vivisco 其实都是拉丁词 vivo 的变形或衍生词，而且可以看出，vivo 的本义是描述日常生活、生命存续存活的客观状态，与"死亡""湮灭"的概念相对立，词义本身是中性的；后由此衍生出 vivax，vivacris，vivisco 等词汇，用以描绘生命的朝气、活力与喜悦等状态或感觉，以及由此而生发出的符合罗马人（当然也是人们通常）的处世价值观，即迅速、快捷、麻利等生命/生活的外在特征。

2. vivace(m)/vivere 在古罗马文学著作中的含义

我们将几部古罗马著作中出现的例子的含义,归纳如下表:

著作名称	vivace(m)出现次数	vivace(m) 的文中释义
《论老年》	12	存活,生活状态,生长出,人生,生命,生活,活着
《牧歌》	1	存在,存活
《贺拉斯诗选》	10	生活,人生,存活,身心健康,长寿的
《歌集》	9	生活,存活,长着

为更好地展现这些含义所处的历史文化语境,有必要挑选一些例子加以考察。

(1) 含义为"活着、生活、过活"的例子

①《贺拉斯诗选》pp. 84-85:Agricolam laudat iuris legumque peritus, sub galli cantum consultor ubi ostia pulsat. Ille, datis vadibus qui rure extractus in urbem est, solo felices **viventes** clamat in urbe. 精于诉讼的律师赞美农夫的逍遥,鸡刚打鸣,敲门的主顾就来惹他烦。而当农夫交完保证金,被人拽进城,立刻嚷道,只有城里人才活得滋润。

【注译】solo felices viventes clamat in urbe 这句话的含义按语序排列是:只有幸福(或幸运)生活叫喊在城里。直译为"(他)叫喊说,只有在城里生活(才)幸福",原译文按意译法,并运用了汉语化的词语;另外,urbe 在古罗马语境中一般专指罗马城。

②《贺拉斯诗选》pp. 86-87:Milia frumenti tua triverit area centum, non tuus hoc capiet venter plus ac meus; ut si reticulum panis venales inter onusto forte vehas umero, nihilo plus accipias quam qui nil portarit. Vel dic, quid referat intra naturae fines

VIVACE

viventi, iugera centum an mille aret? 你的打谷场产出几十万蒲式耳的粮食，可你的肚子还是和我一样空。好比在一群奴隶中间，就你扛一网兜面包，其他人最后却不会比你分得更少，尽管他们没干活。告诉我，谁若安然在自然的界限内生活，一百尤格或一千有何分别？

【注译】quid referat intra naturae fines viventi 这句话直译为："谁吃饱（或填满）在自然边界（或界限）之内生活"，当然这是很笨拙的译法——既然 referat 是"吃饱或填满"之意，自然就"满意、安然"了。fines 即 finis/finio 的变形，是"边界、界限、限制"之意。这句话实际上反映了古罗马对适中、节度原则的信奉，在这里意指贪求不能超过限度，而这种限度既源于自然能够产出的极限，又源于人对衣食住行一般水平的需求，更源于人性对贪欲的克制自律。下一个例子实际说得也是这种含义。

③《贺拉斯诗选》pp. 114 - 115: cum me hortaretur, parce frugaliter atque **viverem** uti contentus eo quod mi ipse parasset. 为避免我染上各种恶习，（父亲）他总会逐个举出例子，劝诫我生活应当节俭，要满足于他为我攒下的这份家产。

④《歌集》pp. 28 - 29: Nec quae fugit sectare, nec miser vive, sed obstinata mente perfer, obdura. 她走了，你别去追，也别凄惶终日，一定要固执地忍受，顽强地坚持。

【注译】nec miser vive 这句话直译为：不要可怜地生活（或活着）。原译文意译得比较有文采。

(2) 含义为"人生"的例子

①《贺拉斯诗选》p. 166: Balatro suspendens omnia naso, "Haec est condicio **vivendi**," aiebat, "eoque responsura tuo numquam est par fama labori." 巴拉洛向来瞧不起周围的一切，接着说："这就是人生的宿命：你的努力永远换不来与之相称的名声。"

【注译】Haec est condicio vivendi 这句话按直译应为（英语

This (way) is the condition of life. 中文意思是：这就是人生的状态。原译文采用了意译法，比较有文采。

② 西塞罗《论老年》pp. 136 – 137：Qui ita se gerunt; ita **vivunt**, ut eorum probetur fides integritas aequitas liberalitas, nec sit in eis ulla cupiditas libido audacia, sintque magna costantia, ut ei fuerunt, modo quos nominavi, hos viros bonos, ut habiti sunt, sic etiam appellandos putemus, quia sequantur, quantum homines possunt, naturam optimam bene **vivendi** ducem. 凡行为和生活忠实、正直、公平、宽宏，摆脱一切激情、欲念、狂妄，性格无比坚定之人，就像我刚才提到的那些人那样，这种人正如人们认为的，我们应该称呼他们为高尚之人，因为他们尽人之所能，顺应自然这一使人美好的最好向导。

【注译】首句中的 vivunt 译为"生活"；而在 naturam optimam bene vivendi ducem 中的 vivendi 应译为"人生"，本句直译为：自然（是）美好人生的最好向导。句中 optimam、bene 及 ducem，分别译为"最好的""良好的、正确的、有益的"及"引导、指导"。

（3）较特别的含义"身心健康"的例子

《贺拉斯诗选》pp. 176 – 177：Atqui si me **vivere** vis sanum recteque valentem, quam mihi das aegro, dabis aegrotare timenti. 可是，如果你希望我身心健康，如果病中的我曾蒙你宽容，我害怕生病时也请别苛责。

【注译】这里将 vivere 译为"身心健康"，并不出格，实际上是用适当的中文词汇意译了这个词所包含的形容生命充满勃勃生机的含义。

（4）翻译为"长寿"的例子

《贺拉斯诗选》pp. 140 – 141：Scaevae **vivacem** crede nepoti matrem; nil faciet sceleris pia dextera: mirum, ut neque calce lupus quemquam neque dente petit bos: sed mala tollet anum vitiato melle

cicuta. 把长寿的母亲交给浪荡子斯凯瓦,他孝顺的右手绝不会犯罪:真神奇!正如牛不用牙,狼不用蹄,蜂蜜加致命的毒芹就除掉了这位老太太。

【注译】Scaevae vivacem crede nepoti matrem 这句话直译为:(把)充满生机的母亲交托斯凯瓦后代。据词典介绍,斯凯瓦是一位早期的罗马人,他烧掉了自己的手;至于他为何成为浪子的代名词,原因不详。原译文将 vivacem 意译为"长寿的",其理由一看而知。

(三) Vivace 的古希腊语渊源考察

拉英大词典在 vivere 释义中,有"Gr. βιoσ, life"的记载;由此我们知道了拉丁词 vivace(m)/vivacis, vivere, vivo 的古希腊语源词汇,虽然拼写形式截然不同,但核心的意义是相同的、不变的;历史意义的向上追溯,可加深我们对相关拉丁词汇的理解,进而较完整地展现了意语的 vivace 的古老词义及其传导。《古希腊语汉语词典》(p.152) 中对 βιoσ 的解释可归纳如下表:

古希腊语渊源词汇	中文意义
βιoσ	1. 生命,一生
	2. 生计,生活方式
	3. 我们生活的世界
	4. 生平,传记
	5. 弓
以 βιο- 作前缀的古希腊词汇,基本都与"生命、生活"有关,如:	
βιο-γραφια	传记
βιο-θαλμιοσ	生命旺盛的,健壮的
βιο-στερησ	剥夺生计的,使无计谋生的

（四）Vivace 在意大利文学中的意义

Vivace 一词以各种词形变化形式，在《意大利文学选集》中共出现了 8 次；虽然拼写形式、语法功能、词性各有不同，但并不影响其词义的一致性。这里选取三个例子作为考察的对象：

① 选自 Giambattista Vico（1668—1744）的著作 *Seconda Scienza Nuova*，即出自吉安巴蒂斯塔·维科的《新科学 第二卷》，p. 268：Questa degnità pruova esservi Provvedenza divina e che ella sia una divina mente legislatrice; a quale delle passioni degli uomini tutti attenuti alle loro private utilità, per le quali viverebbono da fiere bestie dentro le solitudini, ne ha fatto gli ordini civili per gli quali **vivano** in umana società.

【注译】这个有价值的试验是上天的恩赐，并且她是一位神圣的心灵立法者；因为男人们的激情都全部投入到他们私人的利益中去了，所以他像野兽般生活在人迹罕至的地方，（却）为**生活**在人类社会的公民创制了规则法度。

② 选自 Giorgio Bassani（1916— ）的著作 *L'odore Del Fieno*，即出自吉奥尔吉奥·巴萨尼《干草的气味》，p. 757：Il bambino che Egle Levi-Minzi ebbe, fu bellissimo: un fanciullo **vivace**, intelligente, prepotente, stupendo: tale da apparire ai pochi di noi che scamparono ai lager e al resto…

【注译】那拥有 Egle Levi-Minzi（具体意义未明）的孩子，是最漂亮可爱的：一个**活泼的**孩子，聪明、高傲、美丽：正如我们中的极少数人可以奇迹般地在死亡集中营中幸存下来，而其余的……

③ 选自 Piero Chiara（1913—1986）的著作 *Le Corna Del Diavolo*，即出自皮埃罗·基亚那的《恶魔的犄角》，p. 877：Ma in privato, testa a testa, o al caffè dove si sta con tutti e con nessuno, non c'era dignitario locale o semplice galantuomo che lo

evitasse, tanto era dilettevole la sua compagnia e **vivace** la sua conversazione.

【注译】但在私底下，与（咖啡馆里的）每一个人头挨着头地快活聊天；或者独自一个人面对一杯咖啡，在那儿不需要回避本地要人或者那些纯朴绅士，而他们（指后二者）是如此热爱他们的公司，说起话来是如此**活跃**、滔滔不绝。

二、Vivace 在音乐语境中的含义

在音乐文献中，关于 Vivace 的论述不太多，C. P. E. Bach 和 J. J. Quantz 两位德国音乐家都没有将它纳入讨论的范围。通过研究有关文献的论述可以得知，Vivace 在音乐语境中的含义大致就是它在普通语境中的意义，即"充满生命力的，活泼生动的，有朝气的"；其最明显的外在特征是快速、敏捷与活跃。有时也因过于快速活跃而带有些冲动、激情的情绪色彩。不过，各家的观点侧重点有所不同，基本可分为以下两类：

（一）单纯认为 Vivace 具有"有朝气的、生气勃勃的"特质的观点

① 1732 *Musicalisches Lexicon*，p. 639：**Vivace**, vivacemente vivamente［ital.］lebhafft. Vivacissimo［ital.］sehr lebhafft.

【注译】Vivace，副词形式为 Vivacemente 或 Vivamente［意大利语］意为：有朝气的、生气勃勃的。Vivacissimo［意大利语］意为：非常有朝气的。

② 1895 *A Dictionary of Musical Terms*，p. 222：**Vivace**（It.）A tempo mark which, used alone, calls for a movement equalling or exceeding allegro in rapidity; when used as a qualifying term, it denotes a spirited, bright, even-toned style … *Vivacemente*, *con*

vivacezza, *vivamente*, *con vivacita*, are terms nearly synonymous with *vivace* … *Vivacissimo*, with extreme vivacity, *presto* … *Vivacetto*, less lively than *vivace*, about *allegretto*.

【注译】Vivace（意大利语）：作为一个单独使用的速度术语时，需要一个在迅捷程度上与 allegro 相等或超出的音乐速度；当它作为一个品质性的术语而使用时，它表示一种充满朝气的、光辉明亮的、音调均衡温和的风格…… *Vivacemente, con vivacezza, vivamente, con vivacita*, 这些意大利词汇基本都可视为 vivace 的同义词……*Vivacissimo*, 极其活跃的，与 presto 同义……*Vivacetto* 比 vivace 少一些活跃，大约等同 allegretto。

③ 1958 年《音乐表情术语字典》p. 112：vivace 活跃的；充满了生命的（参见 tempo 条目）；而在该书的 tempo 词条（p. 100）中，对 vivace 的解释是活跃的。

④ 1961 *Larousse dizionario musicale*，第三册，p. 354：Vivacemente. —（Interpret.）Indica un'esecuzione piena di brio.

【注译】Vivacemente——（解释/演奏）表示一种充满感染力的音乐演奏。

⑤ 2002 年《牛津简明音乐词典》中文版，书中没有 vivace 词条，但有它的同义词 vivo 的解释，参见 p. 1228：vivo（意）。意为活泼、生动的，vivissimo 是最高比较级。

（二）认为 Vivace 具有"有朝气的、生气勃勃的"及"热情如火"特质的观点

持这种观点的都是法国人，虽然表述略有不同，但都认为 Vivace 除具有"有朝气的、生气勃勃的"特质外，还具有"热情如火"的特质。

① 1764 *Dictionnaire de Musique*, p. 498：**Vivace**. （Voyez VIF.）；而关于 vif. 的论述，参见 p. 497：**Vif**, vivement. En Italien vivace：ce mot marquee un movement gai, prompt, anime;

une execution hardie et pleine de feu.

【注译】 Vif, 意为"急速地、强烈地"。它（相当于）意大利语词汇 vivace：这个词标示一种表示愉快活泼的、灵敏迅速的及生气勃勃的音乐速度；（要求）一种果断肆意且热情似火的表演。

② 1787 *Dictionnaire de Musique*, p.214：**Vivace**, s.m. （Voyez Vif）。又 p.210：**Vif**, *vivement*, adv. en italien *vivace*. Mouvement animé, exécution hardie et pleine de feu. Il ne s'agit pas de hâter la mesure, mais de lui donner de la chaleur.

【注译】 Vivace, 阳性名词（参见 Vif 词条）。Vif, 意为急速地、迅速地、强烈地, 副词, 对应的意大利词汇是 vivace。充满活力的速度,（要求）果敢、大胆创新和充分的、热情似火的演奏。它不是激动地加快节奏节拍, 而是要赋予这个词以火热的特征。

③1872 *Dictionnaire de Musique Théorique Et Historique*, p.498：**Vivace**, Vivement. Epithète souvent jointe au mot allegro, et qui indique une exécution pleine d'entrainement, analogue au sentiment dominant du morceau de musique.

【注译】 Vivace, 意指"急速地、强烈地"。通常作为修饰词与 Allegro 结合使用, 并且用于表示一种带有许多冲动成分的、情感占支配地位的音乐作品的演奏（风格）。

（三） Vivace 与近义词 Allegro

在音乐语境中, Vivace 的近义词是 Allegro, 后者所蕴含的快速与活跃的成分或程度比 Vivace 稍低, 显得相对节制或含蓄些；而 Vivace 则显得更激烈、更活跃、更加生气勃勃, 由此有时可能带有贬义的意味——激进的、过火的、冲动的。由于二者在音乐作品中界限常常很模糊, Vivace 还时常充当 Allegro 的品质修饰词, 构成如常见的 Allegro vivace 等表述式, 以上的特点及它

们之间的区别,需要在演奏与欣赏中仔细表现或体会。

三、结合作品例子进行演奏分析的尝试

在维也纳原始版(URTEXT)中,没找到莫扎特和舒伯特的Vivace作品例子,所以多挑选了海顿的一个作品。例子的情况如下表:

例子序号	作曲家	作品名称	作品编号	作品所属音乐时期
例1	J. S. 巴赫	《小提琴与拨弦键琴奏鸣曲》第五首之第四乐章	BWV1018	巴洛克晚期
例2	J. 海顿	《e小调钢琴奏鸣曲》之第三乐章	Hob. ⅩⅥ:34	古典时期
例3	J. 海顿	《D大调钢琴奏鸣曲》之第二乐章	Hob. ⅩⅥ:42	古典时期
例4	L. V. 贝多芬	《C大调狄亚贝利主题变奏曲》之主题	Opus. 120	古典晚期
例5	F. 肖邦	《降g小调钢琴练习曲》	Op. 10 No. 5	浪漫时期

(一) J. S. 巴赫《小提琴与拨弦键琴奏鸣曲》第五首之第四乐章

作品编号 BWV1018,f小调,四乐章结构: (Largo)—Allegro—Adagio—Vivace,第一乐章原始版没有标注任何速度术

语，但在各录音版本都标注为 Largo。本例选取第四乐章 Vivace 作为讨论对象。谱例摘要如下：

在 J. S. 巴赫六首小提琴与拨弦键琴奏鸣曲中，除第六首（作品编号 BWV1019）外，其他五首都是采用所谓的"教堂奏鸣曲"，即通常由四个乐章组成（慢—快—慢—快），第二乐章常常是赋格式的 Allegro，第三、四乐章有时直接采用 sarabande 和 gigue 的速度，由此也可看出舞曲节奏/速度的影子。四个乐章分别用于教堂弥撒的 Gradual 经、Offertory 经、Elevation 经以及 Communion 经的仪式中，是专用的教堂音乐，风格比较庄严凝重。

实际演奏速度　　BWV1018 这首曲子的第四乐章（最后乐章）原始版标注为 Vivace。本文以五个录音版本的情况来考察其实际演奏速度，它们所依据的乐谱不得而知；除第五个录音版本显示此乐章为 Allegro 外，其他的录音版本都显示为 Vivace。本例五个录音版本的实际演奏速度相差不算大，大致在 170～200 之间变化，其中格鲁米欧的速度相对克制一些，简鲁克的处理则更活跃点，其余三位演奏家的速度则基本一致，且处于前二者之间。具体情况如下表：

录音版本	1. 格鲁米欧与雅各泰 Grumiaux & Jaccottet	2. 荷立威与摩隆尼 Holloway & Moroney	3. 图格勒蒂与科斯达 Tognetti & Costa	4. 克雷赫与简鲁克 Creac'h & Jean-Luc Ho	5. 杰瑞特与马卡尔斯基 Jarrett & Makarski
录制年代	1978 年	2005 年	2007 年	2011 年	2013 年
速度值	168～174	186～192	180～186	204～210	186～192

<u>速度参考值</u>　原始版的《演奏指南》里（p.81），明确标示第四乐章的速度为八分音符 = 152～168。从这个角度来看，格鲁米欧版本的演奏速度基本上符合《演奏指南》的建议速度，而且，格鲁米欧的录音版本被音乐评论界所一致推崇，认为是很经典的版本，较准确表达了巴赫的原意。除了音色处理、技巧手法等方面的高度表现力之外，速度的处理也是演奏成功很重要的因素。又由于这个版本在速度处理上相对克制，比较合乎当时 Vivace 的音乐语境含义及审美情趣，所以它的速度值成为我们演奏的重要参考因素。

节拍器中 Vivace 标值为 160，它处于 Allegro（132）与 Presto（184）之间，Vivace 一般的变动范围是 160～184（当然 132～160 之间也可纳入其变动范围）。

对照上表的实际演奏速度，可清楚地看到格鲁米欧、科斯达这两个版本的速度值基本落在了 Vivace 节拍器标值范围，而其他三个版本的速度则落在了 Presto 甚至是 Presto 和 Prestissimo 之间。

<u>词义分析</u>　Vivace 在普通语境中的意义是"生命、生活、健康、活跃"，而在音乐语境的意义是"有朝气的、生气勃勃的"，部分观点认为它还带有"热情如火"的性质。显而易见地，Vivace 在两种语境中都具有欢快、活跃的情绪特征。然而如

VIVACE

果认为 Vivace 在音乐作品中必然具有这种情绪特征，则太想当然了。在本例中，我们看到了截然不同的情况：原始版的《演奏指南》（p.81）明确认为本例 Vivace 的基本情调是"内心极度痛苦，深沉和压抑，与绝望相关"！虽然不知道为何出现这种情况，但是肯定不能无视之。换言之，如何用快速活跃的演奏速度表现出深沉的痛苦与压抑？这是在选择合适的演奏速度所应首要考虑的问题。

值得注意的是，18 世纪时，Vivace 还具有与 Allegro 近似的克制、节制的特点。其侧面证据有二：① 1732 年德国 Johann Gottfried Walthern 所著的音乐词典，在论及 Vivace 的近义词 Allegro 的特质时就有类似观点："很多时候（Allegro 这个词在使用上意味着）：迅速且合适的；不过，有时这个词表达一种温和克制的、虽幸福愉快且充满朝气但却有节制的意思，即意大利语词 allegro ma non presto 所表达的含义，因此不留心（它）所潜藏的规则（或含义），就变成驱赶式的追逐（速度）……"作者还提到 1701 年法国布罗萨德的词典也有类似说法；② Allegro 与 Vivace 的区分并不明显，经常混用，例如本例的第五个演奏录音版本就注标为 Allegro；又如 J. S. 巴赫《小提琴与拨弦键琴奏鸣曲》第六首 BWV1019 之第一乐章，原始版标注为 Vivace，但在所找到的七、八个录音版本中，都标注为 Allegro。抛开版本问题不论，至少反映了这两个术语在音乐含义中高度相似的情况。

作品风格内涵 教会本身就天然代表着保守、含蓄、稳重、庄严，本例采用了"教堂奏鸣曲"的结构形式，是为弥撒仪式而创作的作品，教堂是其演奏场所，这些情况本身就不会允许过火的、太热情的演奏风格，这是设定作品演奏速度时的重要考虑因素；况且原始版在《演奏指南中》（P81）还明确指出本例 Vivace 的基本情调是"内心极度痛苦，深沉和压抑，与绝望相关"；再者，还要注意本例是属于巴洛克时代的德国作品，所属时代、民族的特点也不允许夸张的、过火的演奏。综合考虑这些

因素后，肯定不会倾向于选择类似 200 以上这样明显过火的速度，虽然这种做法的依据似乎可以在三位法国音乐家的著作中找到，但至少在 J. S. 巴赫作品中，其合理性是值得质疑的，或许应用于法国音乐作品更为妥当。

（二）J. 海顿《e 小调钢琴奏鸣曲》之第三乐章

作品编号 Hob. XVI：34，这首三乐章的奏鸣曲，是 Presto—Adagio—Vivace molto 的布局。从本曲及第三例的二乐章奏鸣曲中，也可清楚地看到海顿不断尝试对奏鸣曲的结构形式进行变化、创新的努力。

海顿的这首钢琴奏鸣曲，通常是钢琴考级的曲目，为我国钢琴学生所熟悉。本曲从演奏技法上来说，它的难度并不算大，但并不意味着能轻而易举地正确理解与演绎它。摘要如下：

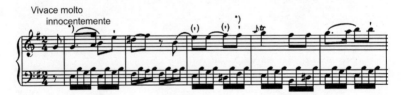

实际演奏速度　上例对巴洛克时期作品中 Vivace 的解读是如此之快速，甚至达到急速的程度，而对本例的 Vivace 的解读，则走向了另一个极端：此乐章标示为 Vivace molto（非常活跃），按正常理解基本等同于 Presto 的速度了，但从已收集的几个演奏版本来看，速度都不算快，基本在 120～130 之间变化，感觉如同 Allegro 的速度，远达不到 Vivace molto 应有的速度，而且实际演奏效果也同样证实了这一点，实在令人费解。具体情况如下表：

VIVACE

录音版本	1. 布伦德尔 A. Brendel	2. 阿克斯 E. Ax	3. 伯格曼 M. Bergmann	4. 舒恩克曼 B. Schenkman	5. 瑞兹尼科夫斯卡亚 V. Reznikovskaya
录制年代	1986 年	1994 年	2000 年	2005 年	2013 年
速度值	120	132～138	132	126	120

速度参考值　原始版里的《演奏评注》没有明确给出具体的速度建议值，只有两处提及了一些速度的情况：① 讨论力度时顺便提及（XIII）："同时我们应该记住，莫扎特后期键盘奏鸣曲的中间乐章完全没有力度标记，这肯定反映出作曲家宁可相信演奏者对速度与戏剧性流动的理解，也不要单调乏味地指定！"换而言之，原始版希望演奏者在理解作品的基础上，选择其认为合适的速度，不必拘泥于谱面的速度术语指示。这当然是赋予了演奏者较大的自由度，某种程度上看，允许或希望演奏者用类似即兴的方式来演奏，从中也可以看到海顿所受的巴洛克音乐语言与即兴传统的影响；② 在《演奏评注》里的"伸缩速度与速度的灵活性"段落中，评注者进一步阐释了海顿奏鸣曲中演奏速度的问题（XIV）："18 世纪的文献一律强调速度稳定的重要性。然而有些当时的文献表明，为了强调音乐的陈述，慎重的速度变化是合理的。这种音乐流动的灵活性得到写于 1770 年左右的奏鸣曲中出现的临时'柔板，缓慢'（Adagio）和延长号的证实。可供演奏者的选择有：强调乐句中或者是两个乐句之间重要的休止，从而产生戏剧性的句逗感、品味高的时值重音用法（强化旋律中的较长音符，造成略微延长）以及伸缩速度（其中主导声部节奏灵活而伴奏部分保持原速）。海顿的宣叙性风格得益于恰如其分的灵活性，这突出了他的音乐修辞。"

上表五个录音版本，都处于节拍器 Animato 至 Allegro 的区

间，离 Vivace 的标示值（160～180）差得很远，更别说 Vivace molto 的速度标示。换言之，节拍器的速度值在此完全失去了参考作用，它与实际演奏速度完全偏离。

词义分析 1895 年美国 Theodore Baker 所著的 *A Dictionary of Musical Terms* 一书中的一段话，或许可以成为 Vivace 实际演奏速度 120～130 的依据，至少也有助于理解："Vivace 作为一个单独使用的速度术语时，需要一个在迅捷程度上与 allegro 相等或超出的音乐速度；当它作为一个品质性的术语而使用时，它表示一种充满朝气的、光辉明亮的、音调均衡温和的风格"。后面一句中"充满朝气的、光辉明亮的、音调均衡温和"的表述，倒非常符合上述录音版本的演奏效果。不过，还是有两点无法解释：① 作者明确指出此处的 Vivace 是作为修饰语而用的（如组成 Allegro Vivace 表述式）；② 本例的速度术语是 Vivace molto（非常活跃快速的），基本可与 Presto 划等号，应比 Vivace 的速度快得多。固然，对于演奏家的速度处理可视为艺术理解的自由与个性；然而，任何自由都有限度，任何个性都必须忠实于作品原意。

关于海顿奏鸣曲演奏速度上的自由度，当然是个复杂的问题。在第三个例子中，我们再次选择了海顿奏鸣曲的例子作为讨论对象，还将又一次看到速度问题的复杂性、速度选择的更高自由度，当然也更让人迷惑。

作品风格内涵 本例除标注有"Vivace molto"字样外，在这行文字的下面，还标注了"Innocentemente"（意大利语：天真的、纯洁的、无辜的），它为整个乐章的风格、内涵定下了明确的基调；从上述五个录音版本的演奏情况来看，演奏家们都理解了此乐章天真纯洁、活泼温婉的风格内涵，并以其个性的手法予以了演绎。另外，这首曲子及第三例的曲子，据原始版的说法，应是海顿同时为钢琴与拨弦键盘两种乐器而创作的作品，虽然后世高度的、超技的钢琴演奏技巧与手法还没有发展出来，但笔者

认为作品的试验性质决定了应采取快速的速度——即约相当于节拍器 Vivace 标值略高一点的速度，但也不能采用快得近乎炫技的演奏速度。

（三）J. 海顿《D 大调钢琴奏鸣曲》之第二乐章

作品编号 Hob. XⅥ：42，特殊的二乐章结构：Andante con espressione—Vivace assai。按原始版里的介绍（参见Ⅸ），海顿一直在进行奏鸣曲的乐章数量和排列的实验，而二乐章奏鸣曲的尝试，显然比其同时代的作曲家走得更远。这首《D 大调钢琴奏鸣曲》打破了标准奏鸣曲的三乐章结构，而且它的第一乐章是 Andante con espressione（有表情的/有感染力的 Andante），第二乐章是 Vivace assai（非常活跃、快速），速度上呈现慢—快的结构，也打破了快—慢—快的传统速度结构。以上这两点打破常规的做法，让此曲变得仅仅在名称或概念上保持着所谓的"奏鸣曲"，实际不应再用奏鸣曲的老眼光或规范来看待它了。谱例摘要如下：

实际演奏速度　同为海顿奏鸣曲的上例（第二例），各录音版本在演奏速度方面差别很小。但在本例中，相比其余四个演奏版本的演奏速度，古尔德 1958 年的演奏版本是非常独特的：似乎更着重于此曲"创新"性质所带来的较为宽泛的解读自由度，演奏速度与其余各家的差别很大，大约只有后者速度的 2/3，几乎达到了风格与内涵表现上的根本差别。本例五个录音版本的实际演奏速度如下表：

录音版本	1. 古尔德 G. Gould	2. 布伦德尔 A. Brendel	3. 布赫宾德 R. Buchbinder	4. 塞拉西 C. Cerasi	5. 巴提克 R. Batik
录制年代	1958 年	1986 年	2007 年	2009 年	2014 年
速度值	108～114	144～162	168～180	150	144

<u>速度参考值</u>　在第二例中,已谈到了原始版里并没有明确的速度指示数值,而且海顿奏鸣曲需要伸缩与自由的演奏速度。这个速度的特点同样适用于本例。从上表五个录音版本的情况来看,本例作品似乎还赋予了演奏者更大的自由度,至于具体如何选择,很大程度视乎个人的艺术情趣与处理偏好。

Vivace 在节拍器的标值为 160,变动范围在 140～180 都算合理,因此本例 Vivace assai 的速度,在节拍器的参考值应为 170～180。很明显地,布赫宾德的版本最符合节拍器的指示,古尔德的演奏速度却又慢得出奇(抵达 Allegretto 的标示值),其余三个演奏版本的速度在 150 左右,落在了 Allegro 和 Vivace 之间,比节拍器的参考值略低一点,但不算偏离太多。

<u>词义分析</u>　Vivace 在音乐语境意义是"有朝气的、生气勃勃的",有时还带有"热情如火"的性质;本例 Vivace assai 与上例 Vivace molto 的意思基本一致,都是形容 Vivace 词义在最大程度的状态,即"非常有朝气的、十分生气勃勃的",有时更是"非常热情似火"的。从词义本身出发,速度设定在 170～190 都是合理的;而且按常理来说,本例与上例同属海顿的奏鸣曲,二者速度指示意思相近,那么它们的速度应大致相同;但是情况却是相反的,实在令人费解。由此可见,在本例(及上例)中,实际演奏速度与 Vivace assai (molto) 的词义产生了严重的偏离。

<u>作品风格内涵</u>　海顿奏鸣曲的风格内涵是一致的,都是那样的温婉、甜美,充满静谧的沉思,如同月光下的散步,又如长者的慈爱与宽容,常常沉醉于宗教与世俗双重喜悦满足的氛围中……本例也同样如此,二乐章的结构并不影响其风格内涵的一

致性；再考虑到此曲也适合拨弦键琴的演奏及速度术语的要求，在实际演奏中（特别是用钢琴演奏），似应采取适当快速的速度为宜，约为 170～180 之间。

值得一提的是，古尔德的演奏似乎有时会追求一种出奇的效果：例如在演奏巴赫的小提琴和大键琴奏鸣曲时，他没有采用拨弦键琴而代之以钢琴，而且在演奏中一反常规，钢琴声部并非处于辅助或从属的地位，反而以响亮的声音效果、强大的共鸣，取得了至少不低于小提琴声部的地位。因此，是否可以设想，古尔德在此有意压制钢琴霸气、辉煌的音色效果，并大幅降低演奏速度，追求一种类似拨弦键琴的温婉、甜美、均衡的巴洛克式（而非古典式）的艺术情趣呢？由此，或许可以理解古尔德演奏速度与众不同的原因。

（四）L. V. 贝多芬《C 大调狄亚贝利主题变奏曲》之主题

作品编号 OP. 120。这是贝多芬晚年的一部集大成式的作品，可视为对其音乐人生及思考的一次总的回顾与检阅。这部作品从主题旋律开始生发，接连出现了 33 次变奏，而术语 Vivace 出现了五次，分别是：主题 Vivace，第 4 变奏 Un poco piu vivace，第 8 变奏 Poco vivace，第 13 变奏 Vivace，第 27 变奏 Vivace。本文主要考察主题 Vivace 的情况，其余的也略作介绍。谱例选自《贝多芬钢琴变奏曲集》第一卷，摘要如下（只选主题 Vivace 的谱例，其余的谱例略）：

献给安东尼·冯·布伦塔诺夫人/Frau Antonle von Brentano gewidmet
33 首变奏曲/DREIUNDDREISSIG VERÄNDERUNGEN
根据安东·迪亚贝利的圆舞曲创作/über einen Walzer von Anton Dlabelll
Opus 120

实际演奏速度　在本例所选的五个录音版本中，主题 Vivace 的速度都可以说是非常急速，约在 230～300 之间，远超出了节拍器 Prestissimo 的标值 208。另外，其余四处出现 Vivace 的速度分别是：第 4 变奏 Un poco piu vivace 约 240，第 8 变奏 Poco vivace 约 140，第 13 变奏 Vivace 约 230～240，第 27 变奏 Vivace 约 220～240。换言之，除第 8 变奏 Poco vivace 之外，其余的速度都飞快得惊人。主题 Vivace 的速度如下表（其余的 Vivace 表格略）：

录音版本	1. 优果尔斯基 A. Ugorski	2. 波里尼 M. Pollini	3. 凯恩里 Uri Caine	4. 斯库塔 M. Skuta	5. 康塔尔斯基 A. Kontarsky
录制年代	1991 年	2000 年	2003 年	2013 年	2014 年
速度值	252	288	234	252	306～324

<u>速度参考值</u>　原始版《演奏评注》没有关于本例的演奏评注，自然也没有相关的速度建议。考虑到本例 Vivace 的速度快得惊人，以至于完全突破了节拍器的最高标值 Prestissimo 的衡量范围，不管这样的速度合适与否，也不管其中的理由是什么，显然在本例中，节拍器已完全失去了参考作用。

<u>词义分析</u>　Vivace 在音乐语境有一个特殊词义"热情似火的"。持这种观点的主要是法国人（详细参见上文三部法国人所著的音乐词典中的论述），而且即使是 18 世纪的观点，也已明显具有了浪漫主义色彩：①卢梭认为 Vivace 意味着"愉快活泼的、灵敏迅速的及生气勃勃的音乐速度；要求一种果断肆意且热情似火的表演"；②蒙巴斯说 Vivace 意思是"急速、迅速、强烈……是充满活力的速度，要求果敢、大胆创新和充分的、热情似火的演奏"；③19 世纪的 Marie Escudier 认为 Vivace 意指"急速、强烈"，而且 Vivace 的特质是"表示一种带有许多冲动成分的、情感占支配地位的音乐作品的演奏风格"。从演奏效果来

VIVACE

看，本例各处出现的 Vivace，其速度特征是比较符合上述观点的，五个录音版本在速度处理上都体现了 Vivace "热情似火的"特殊词义及气质。

当然，Vivace 的音乐语境词义只指出情绪本身的特质，而不会指向具体的音乐速度数值及其范围。如何解读"急速、强烈、热情似火"这些情绪的特质并给予合适的演奏速度，还得另找门路。

作品风格内涵 本例作品是公认的贝多芬最重要的作品之一，它写于作曲家生命的最后几年（1819—1823年），考虑到当时他还在同时写作《庄严弥撒曲》和《第九交响曲》，我们完全可将本例作品视为贝多芬晚年集大成的作品。从全曲看，贝多芬涉及的音乐体裁有圆舞曲、进行曲、器乐与声音的合唱、谐谑曲、卡农、弦乐合奏、随想曲、赋格曲、小步舞曲等；如果贝多芬比作将军，那么在这首作品中，他一一检阅他的"士兵们"，由此不难理解为何在一首作品里收纳如此之多的音乐体裁。当然，到了晚年的阶段，贝多芬已不是在探索一个个新领域，而运用了其娴熟的技巧，将自己的力量与意志伸展到过去与现在的每一个音乐领域；从某种程度上，此作品可看作是贝多芬对自己音乐生涯的一次回顾、检阅、总结及思考。

本例五个录音版本都选择了将 Vivace 解读为"极急速"，完全超越传统节拍器的指示，从一开始就以 230 以上的速度，从音乐动力学的角度考虑，也有助于为后来的不断变化带来了巨大的起始推动力；另外，分布于第 4，13，27 变奏的其余三个 Vivace，以及更高一级速度的 Presto 变奏（第 10，15，19），同样为全曲的发展深入提供了足够的动力；通过将速度提到极致，再运用舒缓之至的慢速度，则音乐又有了足够的张力与强烈的对比，并且这种张力与对比是在全曲的发展、深入中不断变化，由此来展现贝多芬波澜壮阔的音乐人生，也从侧面反映出贝多芬一生求变、求新的特点，以及力图构建新的体系、新的规则的努力

或终极梦想。在此曲中，的确不再适用于常规的速度规定，因为贝多芬本身就是一个不断打破旧规则、创造新规则的人；展现其音乐人生道路的作品，必须用最激越、宏大、深邃手法来演绎；于是就不难理解为何个别演奏版本甚至采用令人惊叹的280～320速度。

（五）F. 肖邦《降g小调钢琴练习曲》

作品编号OP. 10 No. 5，所用的速度术语为Vivace，另在它的下面还标注了表情术语brillante（光辉明亮的、卓越非凡的）。这首作品就是所谓的"黑键练习曲"，我国钢琴专业学习者对它是比较熟悉的。本例谱例摘要如下：

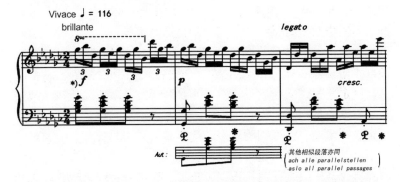

实际演奏速度 本例所选的五个录音版本其速度值都不高，约在100～130之间变动，似乎意味着这是一首中慢速的练习曲。然而它在一拍里有两组十六分音符的三连音，共六个音符组成，大多数情况下每个小节有十二个音符，意味着在一拍里手指必须飞快地弹奏，才能符合乐谱的要求。这需要比较高的弹奏技法以及很高的手指弹奏频率，并且给人以飞快的声音效果，所以实际演奏速度并不低。本例五个录音版本的速度情况以下表：

VIVACE

录音版本	1. 阿劳 C. Arrau	2. 佩勒穆特 V. Perlemuter	3. 巴克豪斯 W. Backhaus	4. 佩拉希亚 M. Perahia	5. 郎朗
录制年代	1987 年	1992 年	1993 年	2002 年	2009 年
速度值	104～120	96～108	132	120	136

<u>速度参考值</u>　原始版直接在乐谱中标出本例 Vivace 的速度值是四分音符 =116。由于它记录了作曲家的原意，成为了速度设定方面最重要的因素，并对正确解读与演绎作品、避免随意发挥很有好处。比照上表，应该说各录音版本的速度都遵守了原谱的指示。

节拍器中 Vivace 的速度标值是 160，浮动范围在 150～170 之间也算是 Vivace 的正常值，而乐谱所记的 116 速度值似乎与节拍器的指示值有较大的偏离。不过，本例各录音版本的演奏效果却是很快的，如果真按节拍器的数值 160 来弹奏，那就太快了，手指技巧的难度非同一般，几乎达到难以演奏的程度。作曲家在设定速度时应该考虑了这一点。所以本例的情况比较特殊：它的速度虽不遵守节拍数的标值，但在实际演奏效果上却又达到了 Vivace 和 Presto 之间的速度。

<u>词义分析</u>　本例是浪漫主义音乐的作品，又考虑到肖邦与法国社会、音乐及文化的关系比较密切，所以用法国人的观点来考察 Vivace 的术语词义应是较妥当的；由于卢梭、蒙巴斯是古典音乐时期的人物，与浪漫主义的主张或理念出入较大，所以应侧重考察同是浪漫主义时期的 Marie Escudier 的观点。后者的音乐词典著作，实际上最早出版于 1844 年，它应该较好地反映了肖邦所属时期的音乐理念与实践——事实上他的表述"（Vivace 指）急速地、强烈地……（它代表）一种带有许多冲动成分的、情感占支配地位的音乐作品的演奏风格"，就带有鲜明的浪漫主义音乐印记。因此，本例的各种演奏版本在速度处理方面，在听觉感受方面，倒是符合 Vivace 的音乐语境词义的。

__作品风格内涵__　关于本例的风格内涵，早有许多精彩的分析或定论。其中比较一致的观点是：不能被"练习曲"的冠名所误导，而想当然地认为肖邦练习曲只是如其他人的练习曲一样，用于机械、重复地训练高难度手指技巧，更应认为它们实际上有比较深刻的内涵。这种共识，首先要避免过分追求速度与手指技巧而走向炫技风格的错误倾向，特别是在演奏速度上，应遵守原谱指示。另外，本例在 Vivace 的下方还标注了一个情绪指示词"brillante"（意语：光辉明亮的、卓越非凡的）。实际上，这个词不仅符合 Vivace 在普通语境中的含义，更反映了 Vivace 在音乐语境中的含义。它与 Vivace 一起为全曲的内涵、风格定下了明确的基调，而且就情绪本质而言，它比 Vivace 更值得重视。因此，在考虑实际演奏速度（及其浮动范围），需要将它置于中心位置，营造出全曲光辉明亮、生动活泼（而非激动狂放）的情绪或意境。它的存在，也决定了全曲的速度不能过于快速而导致作品情绪或意境的改变。

PRESTO
敏捷的,快速的,急切的,有准备地

节拍器标值:184

中文译名:急板

一、Presto 在普通语境中的意义

Presto 在普通语境中的含义有点复杂，明显有较强的时代流变性质。从其拉丁词源的角度来看，Presto 早期的含义主要是"胜于、优于、在……优秀"，没有（至少很少有）"急促的、仓促的、赶的"意思；从现当代意语词典及意大利文学例子的角度来看，Presto 的现当代主要含义是"敏捷地，快速地，需时短暂地"，以及由此衍生出来的"急促的、仓促的"意思，还残存了一点"提前地、有准备地、正确规定的"等古老的含义。

（一）Presto 的现当代含义

Presto 在意语中有三类意义，即同形不同义，且拉丁词源也不相同，其中有两类意义与本文无关，故略过。《意语大词典》（参见 presto 词目）释义对 Presto 可概括如下表：

presto		
义项	意大利语释义原文	中文意义
副词第1义	Sollecitamente, rapidamente	敏捷地，即时地，迅速地；敏捷地，快速地
副词第2义	Fra poco, tra breve, allo scadere di un breve lasso di tempo	在很少量的（时间）之内，在短暂的（时间）之内（即不久、短促之意），即将到期/衰落地
副词第3义	In anticipo, anzitempo, prima dello scadere del tempo concordato	提前，预先地，提早，提前地，在约定时间到期之前

(续上表)

义项	意大利语释义原文	中文意义
	presto	
形容词第1义	lett. Rapido, pronto; estens. Agile, veloce	文学用法：快速的，迅捷的；引申义：灵活的/轻盈的，（时间）过得快的/快速的
形容词第2义	Ben disposto, preparato	布置不错的，正确规定的；准备好的，做好准备的
形容词第3义	non com., lett. Propizio, vantaggioso	不普通的文学用法：吉利的，适宜的；有利的，有优势的
词源	ETIM Dal lat. *praesto*, "a portata di, a disposizione"	源于拉丁语词汇 praesto，意为"最大的容量、重量、距离、流量、安排、心情、规定、支配权"

Presto 的现当代含义归结为：①主导词义是：敏捷地，快速地，需时短暂地；②第二词义是：提前地，有准备地，准备好的；③由前两个词义的特点而衍生出的意义：正确规定的、有利的、吉利的。

（二）Presto 的拉丁语词源 praesto 的含义

1. Presto/ praesto 在拉英大词典的释义

《拉英大词典》（pp. 1430 – 1431）对于意语 Presto 的拉丁词源 praesto 及相关词汇的解释，可简要概括如下表：

	praesto, -are, -iti, -itum, -atum	
义项	英语解释	中文意义
一般解释	*vi* to be outstanding, be superior; it is better; *vt* to excel; to be responsible for, answer for; to discharge, perform; to show, prove; to give, offer, provide	成为杰出的、显著的、优秀的、高等的；更好的；突出、超常发挥；对……负责任，对……回答；释放、允许……退出、履行、解雇、做、表演、主持、运行；展示，证明；给予，提供，供给/规定
	相关词汇	
praestitī	*perf of* praestō	praesto 的完成时形式之一
praestituō	*vt* to prearrange, prescribe	prasto 的动词形式：预先安排，嘱咐/规定
praestitus	*ppp of* praestō	praesto 的被动完成时分词形式
praestō	*adv* at hand, ready	praesto 的副词形式（即 presto 的主格现在时形式与副词形式同形）：在手中地，有把握地；有准备地，预备地，机敏地
praestōlor	*vt, vi* To wait for, expect	praesto 的及物与不及物动词形式：盼望、期待、预计、指望、等待

通过上表的内容可以看出，拉丁语 praesto 实际也写成 prastūre，二者是因不同语法变格形式造成的拼写差异。意语 Presto 的意义，实际可在上表中的 praestitus，praestituō，praestō 等相关拉丁词汇中找到其渊源。其主要意义就是：机敏的、有准备的、有把握的、预先安排的。反而"快速"的含义不占主导，

且应是由词义"机敏的"衍生出来的。

这里应了解古罗马时代的一些情况及价值判断标准。古罗马时代并非歌舞升平的现代太平盛世,反而是军事征战不断的时代,奉行的是弱肉强食的丛林法则,通俗来说就是看谁的拳头大!因为一个罗马公民(基本是男性)对自身及事物的反应、控制能力,关乎自身及罗马社会的生存,是那个时代最大的正义。与"机敏的、有准备的、有把握的、预先安排的"概念形成对立面的是"迟钝的、无准备的、草率的、仓促的"等概念,后者意味着在战争、角斗、经济交往、法律事务等所有重大的活动中处于危险甚至致命的境地,当然是绝对不可接受的,是罗马人心中最不屑、最痛恨的行为。这种古老的价值观,一直隐隐约约地流传下来;所以,在本文第 1 节关于 Presto 拉丁词源 praesto 的解释中,意语大词典用了"a portata di, a disposizione"的解释,就是强调一切的快速、敏捷、耗时少,都有一个前提——安全、有力与实力;在此前提基础上,获得最大限度(流量、容量、重量、距离等)的自由度,当然是杰出的、优秀的才能,值得赞赏;所以在 praesto 的一般含义就是"杰出的、优秀的、超常发挥"的意思,这也是它的拉丁语主导词义。

理解了 Presto 词义背后所蕴含的历史文化含义,才能理解 Presto 似乎不能解释为"急促的",更不可能是"仓促的""赶的"。准确来说应是"快速且有绝对掌控力的",能做到这一点,从而当然是"杰出的、优秀的"。这对我们理解 Presto 在音乐语境中的含义肯定有较大的帮助。

2. Praesto 在古罗马文学著作中的含义

在现有的几本拉丁文学著作中,praesto 出现了 3 次,分别解释为"杰出的""胜于、优于""优秀的"。考察它们在其中的用法及语境,有助于更深入地理解上文所提及的 praesto 的历史文化含义。具体例子的使用情况如下:

① 《论老年》, pp. 28 - 29:Nec vero in armis **praestantior**

quam in toga. 然而，他做官时比作战时还要出色。

【注译】全句直译应为：事实上，他在军队并不比穿着托加袍时更出色。toga 指托加袍，是古罗马市民所穿的宽松大袍，通常用于形容有一定地位与身份的人，在此代指他（法比乌斯）离开军队后出任罗马执政官。praestantior 在此是"出色的、杰出的、优秀的"之意。

②《歌集》, pp. 232 – 233：Nullane res potuit crudelis flectere mentis consilium? Tibi nulla fuit clementia **praesto** immite ut nostri vellet miserescere pectus? 难道没有什么能让你冷酷的心改变计划？难道世人竟没有一种仁慈的力量软化你残忍的灵魂，怜悯我的哀伤？

【注译】Tibi nulla fuit clementia praesto immite 直译应为：你的宽大仁慈并不胜于（你的）无情残忍。praesto 在此是"胜于、优于"之意。

③《贺拉斯诗选》, pp. 178 – 179：Dignum **praestabo** me etiam pro laude merentis. 我会值得你帮助，不玷辱你的令名。

【注译】此句直译应为：我值得（你的）保护/帮助，（人们）也会因此而颂扬（你的）美德。praestabo 在此应是"优秀的、杰出的"之意。这句话也可以译为"我对得起你的优秀，（人们）也会因为你帮助我而颂扬你的德行"。

（三）Presto 在意大利文学中的意义

Presto 在《意大利文学选集》一书中，出现了 7 次，试看如下五例：

① 选自 Francesco Petrarca (1304—1374)，*Secretum*，即意大利伟大诗人彼特拉克的拉丁语著作《私秘》, p. 78：Agostino—A uno che è caduto una volta, non è facile si **presti** fede di nuovo.

【注译】奥古斯丁——如果一个人跌倒一次，让他再次**迅速地**增加信心是件不容易的事。

PRESTO

② 选自 Carlo Goldoni（1707—1793），*La Famiglia Dell'antiquario*，即卡尔罗·高多尼的著作《古董家族》，p. 221：GIACINTO. Vi dico che lo avrete. DORALICE. E **presto** lo voglio, **presto**.

【注译】风信子：一旦我说了你肯定想要。多丽丝：我的意愿是**迫切的**，**快点**。

③ 选自 Giovanni Verga（1840—1922），*Vita Dei Campi*，即吉奥万尼·维尔加的著作《乡村生活》，p. 368：—È meglio che tu crepi **presto**! Se devi soffrire a quel modo, è meglio che tu crepi!

【注译】你最好**快点**死去！你活着受这样的罪，还不如死了！

④ 选自 Luigi Pirandello（1867—1936），*Il Fu Mattia Pascal*，即路伊吉·皮兰德罗的名作《已故的马提亚·帕斯科尔》，p. 479：Papaveri: perché mi addormentai. Ma papaveri di scarsa virtù: mi destai, infatti, **presto**, a un urto del treno che si fermava a un'altra stazione.

【注译】罂粟：我怎么给睡着了。但可怜那罂粟的美德：其实，我醒来后**不久**，与一列停在另一个车站的火车相撞了。

⑤ 选自 Italo Svevo（1861—1928），*La Coscienza Di Zeno*，即意大诺·斯威沃的名著《季诺的意识》，p. 490："Bravo! Ancora qualche giorno di astensione dal fumo e sei guarito!" Bastava questa frase per farmi desiderare ch'egli se ne andasse **presto**, **presto**, per permettermi di correre alla mia sigaretta.

【注译】"做得好！要是再能控制住不吸烟，你就成功了！"这句话足以让我想要**即刻飞快地**离开，让我奔向我的香烟。

从上面的例子中可以看出，presto 在意语文学中的主要用法及含义，即"快速的、时间短暂的、心情迫切的"变为了中心意义，取代了其拉丁词源 praesto 的原主要意义"杰出的、优秀的"，反而由"机敏的"词义衍生出的"快速"含义变成了 presto 的主要意义。

二、Presto 在音乐语境中的含义

审视术语 Presto 在音乐词典中的各种表述，可以清楚地看到，所有表述都认为它的主要特性是快，区别在于快的程度在措词上有所不同。显然，这些表述与 Presto 在普通语境中的主要含义是基本一致的。有些表述还稍稍提及了 Presto 的其他特质，由此反映出词义中的一些古老意义。另外，对 Presto 快速程度的认识，似乎越早期越减缓，换言之 Presto 的速度，似乎有从早期的快速迅速向急速甚至急促发展的趋向；当然这可能是语言表述、翻译与理解的问题，各种语言解释 Presto 用词不同：英语用 rapid/fast，意语用 ripido，法语用 vite/vif，德语用 geschwind。具体情况如下：

（一）单纯强调 Presto 具有"迅速、急速"特点的表述

① 1895 *A Dictionary of Musical Terms*，p. 157：**Presto**（It.）1. Fast, rapid; indicates a degree of speed above *allegro* and below *prestissimo* … *P. assai*, very rapid. 2. A rapid movement, most frequently concluding a composition.

【注译】Presto（意大利语）一是指快速的，迅速的，急促的；指示一个位于 allegro 之上且在 prestissimo 之下的速度等级……Presto assai，非常迅速的。二是指一个迅速的乐章，最常用于一部音乐作品的终结（乐章）。

② 1958 年《音乐表情术语字典》，p. 77：presto 急速的（参看 Tempo）。p. 99：presto 急的。

③ 1961 *Larousse Dizionario Musicale*，第三册，p. 648：**Presto**, Prestissimo. —Termini di movimento, che indicano un tempo rapido o rapidissimo.

—Sostantivamente, *un presto* è un brano di musica di esecuzione rapida e brillante: *il finale della maggior parte dei concerti è un presto*.

【注译】Presto, Prestissimo.——用于指示一种急速或者非常急速的音乐速度的术语。实际上,一个 presto 标记意味着一个音乐片段,演奏得急速且光辉明亮:(例句)协奏曲主要部分的结尾是一个 presto 乐章或速度。

④ 2002 年《牛津简明音乐词典》中文版,p.916:presto (意) 急板。意为快,prestezza,快;prestamente 快速地;prestissimo 非常快;prestissimamente 非常快速地。

(二) 提及 Presto 特质的早期表述

① 1732 *Musicalisches Lexicon*, p.496:**Presto** [ital.] Preste [gall.] paratus, celer, expeditus, qui presto est [lat.] geschwind.

【注译】Presto(意大利语),法语形式是 Preste,在拉丁语中 presto 意指已有准备地、灵活快捷地、轻盈有序地行进。德语解释为"快捷轻盈地"。

② 1740 *A musical dictionary*, p.183:**Presto**, fast or quick, gayly, yet not with rapidity.

Presto Presto, the same with prestissimo

Non Presto, or *Non Tropo Presto*, less quick, not so quick.

Prestissimo, is extreamly quick, hastily, with fury.

【注译】Presto,快速或迅速,华丽地,但还不至于急促。

Presto Presto,与 prestissimo 同义。

Non Presto, or *Non Tropo Presto*,不太急速,不那么急速。

Prestissimo,意指极其快速的,或带有狂暴色彩的急促。

(三) 法国人关于 Presto 特质的表述

在法国人的音乐词典中,都使用了法语词汇 vite(有时还加上同义词 vif)来解释 Presto,指"赶快、迅速、急速"的意思,不过 vif 还有"生命的热情、活力"的含义;实际上,vite 及 vif 在音乐语境中对应的意语词汇是 vivace(具体可参见 vivace 条目的内容)。由此可见,在法国人的认识里,Presto 与 Vivace 两者在音乐语境中似乎是划等号的。

① 1764 *Dictionnaire de Musique*,p. 337:**Presto**,adv. Ce mot, ecrit a la tete d'un morceau de Musique, indique le plus prompt et le plus anime des principaux Mouvemens etablis dans la Musique Italienne. Presto signifie Vite. Quelquefois on marquee un Mouvement encore plus presse par le superlative Prestissimo.

【注译】Presto,副词。这个词写在一部音乐作品的开头部分,在意大利音乐所创立的那些主要音乐速度中,它用于指示最灵敏迅速且最富有生命力的速度要求。Presto 意为"迅速地、飞快地、急速地"。有时,人们通过其最高级形式 Prestissimo,标示一种要求再次地增加急迫程度的音乐速度。

② 1787 *Dictionnaire de Musique*,p. 156:**Presto**,*adv. pris quelquefois substantivement.* Ce mot veut dire vite, et n'a que le duplicatif *prestissimo* dont le mouvement soit plus vif.

【注译】Presto,副词。有时作为名词使用。这个词想要表现急速的(行为或状态),并且只有表示加倍急速的 prestissimo 才是最急速火热的音乐速度。

③ 1872 *Dictionnaire de Musique Théorique Et Historique*,p. 393:**Presto**. Ce mot, écrit à la tête d'un morceeu de musique, indique le plus prompt et le plus animé des cinq principaux mouvements de la musique. *Presto* signifie vite;son superlatif *prestissimo*, très-vite, marque un mouvement encore plus pressé et le plus rapide de tous.

PRESTO

【**注译**】Presto：这个词写在一部音乐作品的头部，表示在五个主要音乐速度中的最急速、最生气勃勃的速度。Presto 意指"急速的（地）"；它的最高级形式 Prestissimo，表示"非常急速"，用于标记更进一步地急速及在所有速度中最快速的音乐速度。

三、结合作品例子进行演奏分析的尝试

针对 Presto 所挑选的六个音乐作品例子如下表所示：

例子序号	作曲家	作品名称	作品编号	作品所属音乐时期
例1	J. S. 巴赫	《A 大调小提琴与拨弦键琴奏鸣曲》第二首之第四乐章	BWV1015	巴洛克晚期
例2	J. 海顿	《e 小调钢琴奏鸣曲》之第一乐章	Hob. XVI：34	古典时期
例3	W. A. 莫扎特	《G 大调钢琴奏鸣曲》之第三乐章	KV283	古典时期
例4	L. V. 贝多芬	《第十四钢琴奏鸣曲（月光）》之第三乐章	OP. 27 No. 2	古典晚期
例5	F. 舒伯特	《A 大调第二十钢琴奏鸣曲》之第四乐章	D959	浪漫早期
例6	F. 肖邦	《升 c 小调练习曲》	OP. 10 No. 4	浪漫时期

（一）J. S. 巴赫《A 大调小提琴与拨弦键琴奏鸣曲》第二首之第四乐章

作品编号 BWV1015。全曲也采用所谓的"教堂奏鸣曲"布局，遵循慢—快—慢—快的四乐章结构：Adagio/Andante—Allegro assai—Andante un poco—Presto。本文所选例子是第四乐章，速度术语标记为 Presto，二二拍。谱例摘要如下：

实际演奏速度　从所选的五个录音版本的情况看，几位演奏家对本例的实际演奏速度相差不大，基本变化范围是 96～110；即使是最独特的古尔德版本，速度也与他人差别很小，没有出现 BWV1016 第一乐章中的那种速度差异很大的情况。具体情况如下表：

录音版本	1. 拉雷多与古尔德 Laredo & Gould	2. 格鲁米欧与雅各泰 Grumiaux & Jaccottet	3. 穆洛娃与卡尼诺 Mullova & Canino	4. 凯瑟琳·曼森与库普曼 C. Manson & Koopman	5. 马卡尔斯基与杰瑞特 Makarski & Jarrett
录制年代	1976 年	1978 年	1993 年	2012 年	2013 年
速度值	92～96	96～100	108	105	110～114

速度参考值　原始版《J. S. 巴赫六首小提琴与拨弦键琴奏

鸣曲》在《演奏指南》里给出了本例的明确速度建议值：二分音符 =88～96。虽然说这个速度值并非金科玉律般不可违反，但是它应成为演奏速度的重要指示，而且我们也看到上述各录音版本的速度处理与这个数值相差很小，基本可以说是围绕它上下浮动变化。换言之，这个数值与大多数专业演奏家的速度处理值是不谋而合的；考虑到本例采用二二拍计算速度值，而实际各小节基本由四分音符和八分音符组成，实际的速度演奏效果约为176—192，大约处于节拍器中的 Vivace 和 Presto 之间，明显超越了中速略快的程度，达到比较快速（但绝非急速）的程度；所以两种速度参考值（即建议值和节拍器标值）与实际演奏速度，三者之间的偏差不大，算得上比较接近。

词义分析　毫无疑问，Presto 在 18 世纪时，主导词义都是"快速的、机敏的"，而近现代"急速的"词义似乎是不常见的，至少也不占主要位置。在巴赫所处的 18 世纪，Presto 在音乐语境中的主要含义是"以有准备地、灵活快捷地、轻盈有序地（状态）行进"；文献音乐中对应的法、德语词汇是 vite/vif、geschwind（相当于意语 Vivace——活泼的、生气勃勃的），其总体速度特征是"迅速而华丽地（推进），但还不至于急促"。本例原始版建议值，其实较好地体现了 Presto 这个 18 世纪的古老意义——即较多地具有 Vivace 的特征及其快速程度。从本例各演奏家的处理情况来看，有两个演奏版本——即拉雷多与古尔德的版本、格鲁米欧与雅各泰的版本——似乎是以这个观点来解读此例 Presto 的含义。

作品风格内涵　原始版认为本例的基本情绪是"辉煌"。这从别的方面也印证了 Presto 的早期基本速度特征"迅速而华丽地（推进），但还不至于急促"。因为本例在速度上不能出现"急速的"或飞扬跳脱的感觉，注意营造辉煌的音色效果，但绝非浓烈或热烈奔放的情感表现，整体速度在快速中显出活泼而又克制内敛，追求巴洛克式的均衡、中和与古朴雅致的意境。

(二) J. 海顿《e 小调钢琴奏鸣曲》之第一乐章

作品编号 Hob. ⅩⅥ：34， 全曲三乐章结构：Presto—Adagio—Vivace molto（innocentemente），本文所选的是第一乐章 Presto，八六拍。谱例摘要如下：

实际演奏速度 从本例选取的五个录音版本来看，它们的演奏速度都是很快的。然而，虽然事实上按节拍计算是很快的速度，但实际演奏效果却让人感觉并不会如所显示的数字那样快，这是因为单位拍内的音符相对较少的缘故；所以本例如果真按 Presto 节拍器指示速度（184 左右）来演奏，则会给人太慢了的感觉。五个录音版本中，除麦克卡比的速度相对克制一点，其余的版本速度都在 280 左右。如下表：

录音版本	1. 布伦德尔 A. Brendel	2. 麦克卡比 J. McCabe	3. 朱晓玫	4. 费兹曼 V. Feltsman	5. 莉莉·克劳斯 Lili Kraus
录制年代	1986 年	1995 年	2008 年	2013 年	2014 年
速度值	270～282	234～246	280～294	276～285	284～300

速度参考值 对于本例的演奏速度，原始版里的《演奏评注》没有明确给出具体的建议值，只有说希望演奏者在理解作品的基础上，选择其认为合适的速度，不必拘泥于谱面的速度术

语指示；另外，在《演奏评注》里的"伸缩速度与速度的灵活性"段落中，进一步说明了海顿奏鸣曲中有关演奏速度的问题（XIV）："18世纪的文献一律强调速度稳定的重要性。然而有些当时的文献表明，为了强调音乐的陈述，慎重的速度变化是合理的……"在上表五个录音版本中，麦克卡比较克制的演奏速度，反而离Presto的节拍器指示范围相差不太远，而其余的版本速度则远远超出了Presto节拍器指示范围。当然，五个版本毫无例外甚至都超出了Prestissimo的范围，所以节拍器的速度值在此是完全失去了参考作用，实际演奏速度与节拍器是完全偏离的。

词义分析 Presto近现代的主要词义是"急速的、飞快"，当然也具有"最生气勃勃的、机敏的"等含义。按常理来说，本例是一部18世纪海顿的作品，其中的Presto应按18世纪的意义来解读，即演奏速度应在180～190，然而基于上文所述的理由，似乎各演奏家都采取了灵活而非机械的方式来看待Presto的时代含义，并且自有其合理成分，至于具体速度值，则见仁见智了。

作品风格内涵 这首曲子同样具有海顿奏鸣曲一以贯之的风格内涵——温婉、甜美，充满静谧的沉思及永恒的均衡。听其作品，真感到如同月光下的漫步，又仿佛看到海顿爸爸慈爱与宽容的笑与言语，还能体会到沉醉于宗教与世俗双重喜悦氛围中的满足与安详……而且，当时，后世高度的、超技的钢琴演奏技巧与手法还没有发展出来，所以笔者认为本例可以采取比较快速的速度，允许较大程度地超出节拍器的相应指示范围，但似乎不太适宜采用快得近乎炫技的演奏速度。

（三）W. A. 莫扎特《G大调钢琴奏鸣曲》之第三乐章

作品编号 KV283，全曲是经典的三乐章结构：Allegro—Andante—Presto，快—慢—快的速度结构。本文选取第三乐章Presto为例，节拍八三拍。谱例摘要如下：

实际演奏速度 本例的五个录音版本在速度处理上都比较快,但海布勒的演奏相对克制一点,其余四位的实际演奏速度都在 300 以上,然而由于单位拍里的音符并不多,所以实际的速度效果并不如表中显示的数字那样快,更不像浪漫派那样将速度推得极致。具体情况如下表:

录音版本	1. 李赫特 S. Richter	2. 巴克豪斯 W. Backhaus	3. 内田光子 Mitsuko Uchida	4. 海布勒 I. Haebler	5. 古尔达 F. Gulda
录制年代	2001 年	2001 年	2001 年	2002 年	2009 年
速度值	312～330	300	300	258～270	318～330

速度参考值 在原始版的《演奏指南》中,没有关于本例速度的明确建议值,只是提醒演奏者要在演奏中注意"伸缩速度与速度的灵活性",书中(ⅩⅤ)说:"18 世纪的音乐著述无一例外地强调速度的稳定,然而文献和莫扎物的通信中都提供了证据,即为了加强音乐语言的表现力,适度使用速度变化是合理的……"显然,上述实际演奏速度与 Presto 的节拍器标值 184 相差很远,在本例中节拍器已失去了参考意义。

词义分析 本例是 18 世纪的音乐作品,应按当时的语境来理解 Presto 一词。不过,从实际演奏效果可清楚地看出,各演奏家似乎更着意 Presto 的近现代"急速的"意义,从而采取非常快速的演奏速度来解读莫扎特时代 Presto 所蕴含的"迅速而华丽、生气勃勃、快捷轻盈"等词义特征及审美情趣。至于需不需要采用如此快速的演奏速度,则见仁见智了。

作品风格内涵 本例虽然冠以 Presto 的字眼,通常含有非

常迅速、活泼的特点，但莫扎特作品的风格内涵是一以贯之的；换句话说，莫扎特作品中的温暖、流畅、舒缓、细腻、优美、透明等主要特点，在本例中同样非常清楚地存在着。这要求在演奏上不能采用后世（甚至是稍后一点时期的贝多芬式）较极端的、快得惊人的速度。笔者个人认为，本例应采取快速而不过火的演奏速度，更注重正确发掘与表现作品的活泼或生气勃勃的情绪特征，有节制地看待 Presto 一词，降低其因过于高速带来的炫技或咄咄逼人的气势，导致演奏风格走向夸张与煽情。

（四）L. V. 贝多芬《第十四钢琴奏鸣曲（月光）》之第三乐章

作品编号 OP. 27 No. 2，全曲三乐章结构：Adagio sostenuto—Allegretto—Presto agitato，速度结构是慢—快—（更）快。第三乐章 Presto agitato（激动的 Presto），四四拍。谱例摘要如下：

实际演奏速度　从表面的速度值数字看起来，似乎本例的实际演奏速度不是很快，仅仅接近或位于 Presto 的节拍器指示范围，显得有点缓慢，实在不像贝多芬作品的风格。但事实上，五个录音版本的实际速度演奏效果都是很快的：因为单位拍内有大量的 16 分音符，显得非常细密，需要手指快速弹奏的同时，也给人急速飞快的感觉。具体情况如下表：

录音版本	1. 施纳贝尔 A. Schnabel	2. 肯普夫 W. Kempff	3. 布伦德尔 A. Brendel	4. 阿劳 C. Arrau	5. 鲁宾斯坦 A. Rubinstein
录制年代	1927 年	1965 年	1996 年	1999 年	2003 年
速度值	180～192	140～160	140～160	140～168	168～184

速度参考值 众所周知，贝多芬对乐谱有着严格规范，目的应是为了避免演奏家对自己作品做过多的个人诠释及情绪化处理。作曲家的做法，意味着在演奏上要求执行忠实的、还原性的——即忠于作曲家原意、忠于乐谱——演奏原则。因此，留给演奏家自由解释的余地很小，所以原始版也明智地闭口不言，干脆省略了《演奏指南》或评注的内容，只有只言片语的注解。而且考察其全曲的速度结构，或许更有助于我们的理解。这首曲子没有采用古典奏鸣曲传统的快—慢—快的乐章结构，它的第一乐章为慢乐章，之后是一个比中等速度略快的 Allegretto（而非常用的 Allegro），最后是一个充满激情成分的急速乐章 Presto agitato；就速度层面看，呈现出慢—中等略快—激越急速的逐级提升的速度结构，因此第三乐章的速度设定，既有赖于速度术语本身，又必须与前二乐章的速度相配合，以展现出较强烈的速度水平跃级以及对比效果。从这个角度来说，第三乐章应尽可能地快，并且弹奏的力度强弱也要有鲜明、强烈的对比，才能较好地表现出 Presto agitato 的激动、奋争的情绪特征。从节拍器的角度来看，上述肯普夫、布伦德尔、阿劳的版本与节拍器 Presto 的标值 184 有一定差距，其余两位演奏家的速度则与后者基本吻合。

词义分析 很明显地，上述肯普夫、布伦德尔、阿劳版本的速度设定，似乎与 18 世纪 Presto 的含义——"快速的、机敏的"以及"轻盈迅速华丽但不急促"——较为符合；而其余两位演奏家的速度则除表现 Presto 这个含义外，还将关注重心转向

agitato 一词，演奏速度上更多地表现出后者激动、奋争的情绪气质。

<u>作品风格内涵</u>　如果说这首奏鸣曲的第一乐章 Adagio，不乏徐缓、凝重的成分，以及娇柔、甜美或欢乐的风格，从而表现出"月光"的氛围或情绪的话，那么至少笔者个人认为，本例（第三乐章）可以说与"月光"风牛马不相及了！一波波强烈涌动的情绪，一个个铿锵有力的重音，一串串急速飞快流动的旋律，与第一乐章正统高贵、浑圆厚实、舒缓庄重的风格内涵、月光泻地般朦胧的触键手法及感觉，是如此的不同，怎能与幻想、轻飘的"月光"情绪色彩扯上关系？相反地，我们更能体会到作品中蕴含的激动、不安、愤怒、抗争或奋斗。由于作品风格内涵出现的解读偏差，将直接影响到演奏速度的设定，并因此需要更多、更深入地对作品进行研究。

（五）F. 舒伯特《A 大调第二十钢琴奏鸣曲》之第四乐章

作品编号 D959，全曲四乐章结构：Allegro—Andantino—SCHERZO. Allegro vivace—RONDO. Allegretto + Presto。第四乐章最后的 Presto 乐段——349—382 小节，A 大调，四四拍——就是本文选取的例子。谱例摘要如下：

<u>实际演奏速度</u>　本例从速度上明显分为两部分：即 349—366 小节与 368—382 小节，前者比后者快。当然各演奏家的速度处理有所不同，并且都不是一个固定值，而是一个浮动的范围。具体情况如下表：

录音版本	1. 肯普夫 W. Kempff	2. 布伦德尔 A. Brendel	3. 内田光子 M. Uchida	4. 阿劳 C. Arrau	5. 斯科达 P. B. Skoda
录制年代	1969年	1994年	1998年	2006年	2009年
速度值	165～200	120～170	160～180	140～170	160～180

参考速度值 原始版没有提供本例演奏速度方面的建议。不过,原始版在《前言》(IX)里将舒伯特与贝多芬进行了简略的比较:"这两位作曲家虽然是同时代人,但是他们的音乐创作方式和钢琴创作风格都大相径庭。因此,他们的创作意图、风格和音乐的情感表现都不同,任何机械性的比较都没有什么意义。"虽说如此,然而对比两位同一时代的、伟大的、联系较紧密的作曲家关于 Presto 的速度及情绪的理解,还是有意义的。通过将本例的演奏速度表与上例贝多芬月光奏鸣曲的演奏速度表对照,会发现二者的速度其实比较接近,基本在 160～180 之间变动(当然本例后半段明显变慢的段落除外),而这个速度,大致落在节拍器 Vivace 与 Presto 之间,还是符合节拍器的速度指示的。如果从这首奏鸣曲的全曲乐章结构(Allegro—Andantino—SCHERZO. Allegro vivace—RONDO. Allegretto + Presto)来看,速度结构是快速—接近中速—活跃的快速—略有收缩的快速+飞快急速,呈现出一种反复向上攀升的速度层级曲线,到第三乐章的最后 Presto 乐段,则将速度推到高潮,然后明显减缓收束,以至终结全曲。它的这个速度变化特点,是确定 Presto 演奏速度的重要因素之一。

词义分析 从本例五个录音版本的速度情况看,它们对 Presto 的解读是比较克制的,并没将这个词指示的速度处理得飞快急速,相反还有点偏低。由此,似乎这几位演奏家在此都将 Presto 的词义按 18 世纪的语境——"生气勃勃、快速的、机敏的"以及"轻盈、迅速、华丽但不急促"——来理解的。

作品风格内涵 在确定本例的作品风格内涵时,必须注意反

映出舒伯特奏鸣曲注重歌唱性的特点（参见原始版《演奏指南》XIX）："优秀的舒伯特钢琴音乐的演奏者必须弹奏得有如歌唱家歌唱一样，任何熟悉他的歌曲的人都知道，作品中有着丰富的情感表达。"换言之，完全可以将本例视为一首优美的艺术歌曲——舒伯特式的艺术歌曲；应在准确把握并表现艺术歌曲式的特点的基础上，以合适的 Presto 速度，表现出舒伯特独特的艺术个性，即天生的浪漫的情怀、感伤的气质、高度感性的认知方式与表现抒发方式。

（六）F. 肖邦《升 c 小调练习曲》

作品编号 OP. 10 No. 4，四四拍，速度术语为 Presto（有些版本为 Presto con fuoco），并在乐曲的开头标有 con fuoco 字样。原始版乐谱上标明了速度为二分音符=88。谱例摘要如下：

<u>实际演奏速度</u>　本例乐谱上明确注明了速度为二分音符=88，表面看起来即使以四分音符为速度计算单位，速度也不过 180～190，并不算很快；然而在单位拍里有密密麻麻的（主要是十六分）音符，意味着在一拍里必须飞速地弹奏才能符合乐谱的要求，所以这需要比较高的弹奏技法以及很高的手指弹奏频率，并且给人以急速飞快的声音效果，所以实际演奏速度是非常高的。本例五个录音版本的速度情况以下表：

录音版本	1. 鲁宾斯坦 A. Rubinstein	2. 索弗朗尼兹基 V. Sofronitsky	3. 李赫特 S. Richter	4. 波利尼 M. Pollini	5. 巴伦博伊姆 D. Barenboim
录制年代	1975 年	1996 年	2007 年	2009 年	2009 年
速度值	162	166	172	166	150

速度参考值　原始版直接在乐谱中标出本例 Presto 的速度值是速度为二分音符＝88。由于它记录了作曲家的原意，成为了速度设定方面最重要的因素，并对正确解读与演绎作品、避免随意发挥很有好处。比照上表，应该说这几个录音版本的速度都遵守了原谱的指示。

节拍器中 Presto 的标值是 184，速度在 160～200 之间都可算是它的正常浮动范围，差别可能只是演奏风格克制些还是激情些；又由于本例各录音版本的演奏效果其实都是急速飞快的，如果真按节拍器的数值 184 甚至 200 的速度来弹奏，那就加大了手指技巧的难度，几乎达到难以演奏的程度，似乎也没有必要追求这样极端的快速，作曲家在设定速度时应该也考虑了这一点。所以本例的速度指示与实际演奏速度是基本一致的。

词义分析　本例是浪漫主义音乐的作品，又考虑到肖邦与法国社会、音乐及文化的关系比较密切，所以应以（重点是 19 世纪）法国人的观点来考察 Presto 的术语词义。卢梭、蒙巴斯虽是古典音乐时期的人物，但其音乐观点明显地影响了后世如 Marie Escudier 等人，而且本身观点与浪漫主义的主张或理念不乏相通之处，所以也应一并纳入考察范围。关于 Presto，卢梭认为是"它用于指示最灵敏迅速且最富有生命力的速度要求；Presto 意为'迅速地、飞快地、急速地'"；蒙巴斯认为"这个词想要表现急速的（行为或状态）"；浪漫时期的 Marie Escudier 的观点明显承继了其同胞前辈的说法，也认为 Presto 是"最急速、最生气

PRESTO

勃勃的速度"。这些观念也比较符合浪漫主义音乐的审美理念，同样这里几位演奏家也在演奏中很好地反映了这种鲜明的浪漫主义音乐特征。

<u>作品风格内涵</u>　我们不能被本例"练习曲"的冠名所误导而忽略该作品的风格内涵，从而想当然地认为肖邦练习曲只用于机械、重复地训练高难度手指技巧；而应认为它们实际有比较深刻的内涵。基于这种认识，首先要避免过分追求速度与手指技巧而走向炫技风格的错误倾向，特别是在演奏速度上，应遵守原谱指示。另外，本例在 Presto 的下方还标注了一行情绪指示词语 con fuoco——以火热的或热情似火的方式来演奏。当然，本例 Presto "最急速、最生气勃勃的速度"的词义里面已包含了"热情似火的"含义或特征。很明显，作曲家是为了再次强调或突出这种特征，才刻意在乐谱中标明。这与 Presto 一起为全曲的内涵、风格定下了明确的基调，而且就情绪本质而言，它比 Presto 更值得重视。因此，在考虑实际演奏速度及其浮动范围时，需要将 con fuoco 置于中心位置，营造出全曲非常生气勃勃、最急速火热的情绪或意境。它的存在，也决定了全曲必须采用飞快的演奏速度。

PRESTISSIMO
最敏捷的,最急速的,最有准备地

节拍器标值:208

中文译名:最急板

一、Prestissimo 在普通语境中的意义

Prestissimo 是 Presto 的绝对最高级形式，用于最大程度地反映后者词义的浓烈与极致。由于 Presto 在普通语境中的主要含义是"敏捷地，快速地，有准备地，正确的、有利的"，那么 Prestissimo 的意思就是"最敏捷地，最快速地，最有准备地，最正确的、最有利的"。

二、Prestissimo 在音乐语境中的含义

Presto 在音乐语境的主要含义及特性是"飞快急速的"，而作为它的绝对最高级形式，Prestissimo 的含义就更明确了——"最快捷、最急速，有时还带有狂暴的意味"；这个含义，在各种音乐文献中是明确且基本统一的。举例如下：

① 1740 *A musical dictionary*, p. 183: Presto, fast or quick, gayly, yet not with rapidity. Presto Presto, the same with **prestissimo**;…Prestissimo, is extreamly quick, hastily, with fury.

【注译】Presto 快速或迅速，华丽地，但还不至于急促。Prestissimo 意指极其快速的，或带有狂暴色彩的急促。

② 1764 *Dictionnaire de Musique*, p. 337: Presto, adv. Ce mot, ecrit a la tete d'un morceau de Musique, indique le plus prompt et le plus anime des principaux Mouvemens etablis dans la Musique Italienne. Presto signifie Vite. Quelquefois on marquee un Mouvement encore plus presse par le superlative **Prestissimo**.

【注译】Presto……它用于指示最灵敏迅速且最富有生命力的速度要求。Presto 意为"快速地、飞快地、不久地"。有时，人

们通过其最高级形式 Prestissimo，标示一种要求再次地增加急迫程度的音乐速度。

③ 1787 *Dictionnaire de Musique*, p. 156：Presto, *adv. pris quelquefois substantivement.* Ce mot veut dire vite, et n'a que le duplicatif ***prestissimo*** dont le mouvement soit plus vif.

【注译】Presto……这个词想要表现急速的意思，而只有表示加倍急速的 Prestissimo 才是最急速的音乐速度。

④ 1872 *Dictionnaire de Musique Théorique Et Historique*, p. 393：Presto. Ce mot, écrit à la tête d'un morceeu de musique, indique le plus prompt et le plus animé des cinq principaux mouvements de la musique. *Presto* signifie vite; son superlatif ***prestissimo***, très – vite, marque un mouvement encore plus pressé et le plus rapide de tous.

【注译】Presto…最急速、最生气勃勃的速度。Presto 意指急速的（地）；它的最高级形式 Prestissimo，意指非常急速，用于表示（比 Presto）更加急促的且是最快速的速度。

⑤ 1961 *Larousse Dizionario Musicale*, 第三册, p. 648：Presto, **Prestissimo**. —Termini di movimento, che indicano un tempo rapido o rapidissimo.

—Sostantivamente, *un presto* è un brano di musica di esecuzione rapida e brillante…

【注译】Presto/Prestissimo 用于指示一种急速或者非常急速的音乐速度术语。实际上，一个 presto 标记意味着一个音乐片段演奏得快速且光辉明亮……

三、结合作品例子进行演奏分析的尝试

针对 Prestissimo 所挑选的两个音乐作品例子如下表所示：

PRESTISSIMO

例子序号	作曲家	作品名称	作品编号	作品所属音乐时期
例1	J. 海顿	《G 大调奏鸣曲》之第三乐章	Hob. XⅥ：39	古典时期
例2	L. V. 贝多芬	《第五钢琴奏鸣曲（悲怆）》之第三乐章	OP. 10 No. 1	古典晚期

（一）J. 海顿《G 大调奏鸣曲》之第三乐章

作品编号 Hob. XⅥ：39，第三乐章的速度术语是 Prestissimo，八六拍。谱例摘要如下：

实际演奏速度　本例演奏速度是按八分音符为单位拍计算。四个录音版本的速度都是飞快的，即使略显克制的麦克卡比版本，其速度也接近 300。具体情况如下表：

录音版本	1. 麦克卡比 J. McCabe	2. 布赫宾德 R. Buchbinder	3. 布劳提甘 R. Brautigam	4. 费兹曼 V. Feltsman
录制年代	1995 年	2008 年	2008 年	2013 年
速度值	294	380～390	390	330

简略分析　很明显，四个版本的演奏速度已远远超出节拍器的最大衡量范围，再用节拍器作为速度参考已失去意义。从词义角度来说，"最急速、最生气勃勃、极其快速的、带有狂暴色彩的急促"的词语表述，并不指向明确的演奏速度数值，演奏家

225

可以根据自己的理解，用其认为合适的、210以上的速度值来表示。不过，从实际演奏效果来看，由于单位拍内音符较少，并没有给人如上表数字显示的那般暴烈、夸张的速度感觉——如同我们通常在浪漫派音乐中听到的情形，反而给人很快速但有所克制的、音乐线条细小且起伏不大的感觉。

（二）L. V. 贝多芬《第五钢琴奏鸣曲（悲怆)》之第三乐章

作品编号 OP. 10 No. 1，第三乐章（最后乐章）的速度术语为 Prestissimo，二二拍。谱例摘要如下：

实际演奏速度 本例演奏速度按二分音符为单位拍计算。四位演奏家的速度，大致是围绕 96 变动的，其中施纳贝尔的速度一贯地更自由（通常也更快速）。具体情况如下表：

录音版本	1. 施纳贝尔 A. Schnabel	2. 肯普夫 W. Kempff	3. 布伦德尔 A. Brendel	4. 阿劳 C. Arrau
录制年代	1927 年	1965 年	1996 年	1999 年
速度值	100～116	84～96	88～100	76～94

简略分析 如果说上例 Prestissimo 的速度值高得惊人，那么本例就看到了另一个极端的情况——速度值看上去低得不可思议。然而，表面数字是具有一定迷惑性的；因为单位拍不同、每拍内的音符数不同等原因，实际上快与不快还得从演奏效果上衡

PRESTISSIMO

量。事实上，本例的演奏速度是快于上例的，即使是相对克制的肯普夫版本，其速度也是飞快、急速的，而且触键更有力，力度的对比更强烈，音色激越而浓烈，完全不同于上例快捷却不乏克制的速度特征。至于施纳贝尔的速度（及力度）处理，则完全可以用"急促且暴烈"来形容。

参考文献

一、普通语言词典

Dubois, J., Mitter, H., & Dauzat, A. Larousse Dictionnaire Etymologique Et Historique Du Francais. Paris：Editions Larousse, 2011.

Gabrielli, D. A. Grande Dizionario Hoepli Italiano. Milano：*Il Gabrielli* 2014 Database.

Lewis, C. T. A Latin Dictionar. Oxford：Oxford University Press, 1879.

Love, C. E. Webster's New World Italian—English Dictionary. New York：William Collins Sons & Co. Ltd. 1992.

Morwood, J. & Taylor, J. Pocket Oxford Classical Greek Dictionary. New York：Oxford University Press, 2002.

Morwood, J. A Dictionary of Latin Words and Phrases. New York：Oxford University Press, 1998.

［法］卡朗，等，编．罗贝尔法语大词典（法法版）．北京：外语教学与研究出版社，2012．

［英］皮尔索尔（Pearsall, J.）．牛津简明英语词典（英语版）．北京：外语教学与研究出版社，2004．

北京外国语学院《意汉词典》组．意汉词典．北京：商务印刷馆，2012．

［德］杜登出版社，［英］牛津大学出版社．杜登·牛津·外研社德英汉·英德汉词典．王京平，李惟嘉，译．北京：外语教学与研究出版社，2013．

［意］德阿戈斯蒂尼出版社．加尔赞蒂现代意大利语词典．

张世华,编译. 上海:上海外语教育出版社,2011.

[法]拉鲁斯出版社. 拉鲁斯法汉双解词典. 薛建成,等,译. 北京:外语教学与研究出版社,2014.

罗念生,水建馥. 古希腊语汉语词典. 北京:商务印书馆,2010.

二、音乐文献:

Bach, C. P. E. Versuch Uber Die Wahre Art Das Clavier Zu Spielen. Leigzig: 1759.

Baker, T. A Dictionary of Musical Terms. *La Vergne*: 1895.

Couperin, F. *L'art de toucher le clavecin*. Paris: 1716.

De Meude-Monpas, J. Dictionnaire De Musique. *Paris*: 1787.

Escudier, M. *Dictionnaire de musique theorique et historique (cinquième édition)*. Paris: 1872.

Grassineau, J. A Musical Dictionary, London: 1740.

Müller, C. Theoretisches Lehrbuch Für Den Pianisten: Zum Gebrauche Seiner Schüler in fragen Und Antworten Verfasst Mit Rücksicht Auf Seine Praktische Clavier – Schule. 具体出版年代、地点不详(但在1850年之前).

Nava, D, *Larousse Dizionario Musicale.* Milano: Edizioni Paoline, 1961.

Quantz, J. J. Versuch einer Anweisung die Flote traversiere zu spielen. Breslau: Dritte Auflage, 1756.

Rousseau, J. J. Dictionnaire de Musique. Paris: 1764.

Sadie, S. The New Grove Dictionary of Music and Musicians (2nd ed), Oxford: Oxford University Press, 2001.

Walthern, J. G. Musicalisches Lexicon oder Musicalische Bibliother. Leipzig: 1732.

[意]罗伯特·勃拉奇尼. 音乐术语对照词典. 朱建,饶文

心,译.上海:上海音乐出版社,2013.

[英]迈克尔·肯尼迪,乔伊斯·布尔恩.牛津简明音乐词典.》(第四版).唐其竞,等,译.北京:人民音乐出版社,2002.

李重光.音乐理论基础.北京:人民音乐出版社,2003.

缪天瑞,林剑.基本乐理.北京:人民音乐出版社,2004.

潘民宪.交响乐演奏术语词典.上海:上海音乐学院出版社,2013.

徐华英.外国音乐表演用语词典(第二版).北京:人民音乐出版社,2008.

张宁和,罗吉兰,音乐表情术语字典,北京:人民音乐出版社,1958(2004重印).

三、文学及其他文献:

[德]歌德.歌德文集.关惠文,译.北京:人民文学出版社,1999.

[古罗马]贺拉斯.贺拉斯诗选.李永毅,译注.北京:中国青年出版社,2015.

[古罗马]卡图卢斯.歌集》.李永毅,译注.北京:中国青年出版社,2009.

[古罗马]奈波斯.外族名将传.刘君玲,等,译.上海:上海人民出版社,2007.

[古罗马]维吉尔.牧歌.杨宪益,译.上海:上海人民出版社,2015.

[古罗马]西塞罗.论老年 论友谊.王焕生,译.上海:上海人民出版社,2011.

[美]保罗·亨利·朗.西方文明中的音乐.顾连理,张洪岛,杨燕迪,汤亚汀,译.桂林:广西师范大学出版社,2014.

[意]乔治·阿甘本.剩余的时间.钱立卿,译.长春:吉

林出版集团有限责任公司，2011.

Plato. Six Great Dialogues. *Trans by Jowett Benjamin. Mineola*: *Dover Publications*, 2006.

沈萼梅. *Antologia Italiana*（意大利文学选集）. 北京：外语教学与研究出版社，2013.

四、作品乐谱：

（本书全部采用维也纳原始版本（*Wiener Urtext Edition*）的系列乐谱，上海教育出版社出版，出版年代为2000—2016年，只挑选了巴赫、海顿、莫扎特、贝多芬、舒伯特、肖邦等六位作曲家的作品）

［奥地利］海顿. 钢琴奏鸣曲全集（第一、二、三、四卷）. 李曦薇，译. 上海：上海教育出版社，2015.

［奥地利］莫扎特. 钢琴变奏曲（第一、二卷）. 李曦薇，译. 上海：上海教育出版社，2011.

［奥地利］莫扎特. 钢琴奏鸣曲集（第一、二卷）. 李曦薇，译. 上海：上海教育出版社，2013.

［奥地利］舒伯特. 钢琴奏鸣曲全集（第一、二、三卷）. 李曦薇，译. 上海：上海教育出版社，2016．

［奥地利］舒伯特. 即兴曲与音乐瞬间. 李曦薇，译. 上海：上海教育出版社，2016．

［波］肖邦. 24首前奏曲 *Op*. 28. 李曦薇，译. 上海：上海教育出版社，2010.

［波］肖邦. 即兴曲. 李曦薇，译. 上海：上海教育出版社，2010.

［波］肖邦. 练习曲全集. 李曦薇，译. 上海：上海教育出版社，2015．

［波］肖邦. 谐谑曲. 李曦薇，译. 上海：上海教育出版社，2015．

［波］肖邦．叙事曲．李曦薇，译．上海：上海教育出版社，2015.

［波］肖邦．夜曲．李曦薇，译．上海：上海教育出版社，2010.

［德］巴赫．六首小提琴与拨弦键琴的奏鸣曲（第一、二卷）．李曦薇，译．上海：上海教育出版社，2012.

［德］贝多芬．钢琴变奏曲（第一、二卷）．李曦薇，译．上海：上海教育出版社，2014.

［德］贝多芬．钢琴奏鸣曲集（第一、二、三卷）．李曦薇，译．上海：上海教育出版社，2014.

后　记

　　《音乐速度术语研究》一书在构思、撰写的过程中，得到了韶关学院音乐学院的大力支持与关怀指导。首先要感谢音乐学院院长杨相勇教授，他在百忙之中专门帮助收集资料，提供研究思路，并在全院教职工会议上一再给予笔者表扬与鼓励，还主动关心研究课题与本书的进度，免除了许多学院的工作，最大程度地创造宽松的研究条件，笔者特在此表示深深的感谢！音乐学院孔亚磊教授是笔者工作中的指导老师，平时在工作与研究中给予了笔者许多帮助与指导，更与笔者在2016年共同研究、撰写了另一本35万字的著作《粤风续九注译研究》，他对我的关怀、提携之情义自不待言。还要感谢韶关学院学报主任王焰安研究员，本课题申报的获得及本书和《粤风续九注译研究》一书的面世，都与王主任细致认真的指点、提携分不开，他是笔者走上研究道路的领路人、师傅。在此还须感谢笔者的母校导师——湖南师范大学音乐学院硕士生导师葛俭副教授，当初读研时曾就音乐术语的问题及研究思路请教之，得到了葛老师的肯定与指导。最后，还要感谢中山大学出版社各位编辑，特别是熊锡源博士，感谢他令人叹服的梳理、校对工作，除亲自审核本书涉及的英文内容外，还认真地组织各外语专家，审核有关德、法、意、拉丁等外语的内容，是他高度负责的态度，令本书的内容更为扎实、严谨，大大提高了本书的研究质量。

　　由于笔者的水平有限，书中难免有不足与疏漏之处，敬请各位前辈、同仁与读者批评指正。